U0042463

世界名畫家全集

孟克 EDVARD MUNCH

何政廣◉主編

藝術家出版社

北歐表現派先驅

孟 克
E. MUNCH

何政廣◉主編

藝術家出版社

目　錄

前言

　　北歐挪威出生的表現主義繪畫天才愛德華・孟克（Edvard Munch 1863-1944），是一位具有多方面才能和獨特風格的藝術家。他從十七歲立志從事藝術創作，到一九四四年一月以八十歲高齡去世的六十三年間，創作了一千七百多件油畫作品、大量的素描和速寫習作，以及八百件不同主題的版畫，多彩的技法，洋溢強韌精力。

　　孟克的藝術作品，給我們感受最強烈的特徵，是他透過風景、勞動者、肖像和自畫像，深刻的表現了從生的不安到愛的焦慮，以及死的恐懼到生的受容。他的繪畫同樣具有丹麥劇作家易卜生的冷峻和透入人心的影響力；而他執意刻畫生命的愛慾痛苦與死亡恐懼，反映北歐人對生命的焦慮感。我們從孟克的繪畫中，可以感受到人面對無法抵擋的性的力量時之無助，生命的神祕、性的焦慮替代美學上的浪漫式的恐懼。

　　〈思春期〉、〈接吻〉、〈吶喊〉等都是孟克的名作。〈接吻〉觸及生命的本質與愛的內涵；〈吶喊〉表現突然的刺激改變我們一切的感覺印象，畫中橋上吶喊的人，凹陷的面頰彷如骷髏頭，背景火與血的色彩像旋渦般染紅天際，我們永遠無法知道那人為什麼尖叫，如此，這幅畫更加使人感受到不安。在〈吶喊〉後的第二年他畫了〈思春期〉，端坐牀邊的裸體少女，長髮垂後雙手擺在膝間，雙眼凝視前方，背後壁上夜間燈火映照出身影，彷如不祥的魔影，顯示出少女心中不安的焦慮。他的畫風深具表現主義特徵，也含有神祕主義和象徵主義的色彩。受到當時德國「橋派」年輕藝術家熱愛。

　　一九四〇年四月九日，德國納粹軍隊侵攻挪威十四天後，孟克留下遺書：「這個房屋和全部作品，捐贈給奧斯陸市。」一九六三年奧斯陸市興建的孟克美術館正式開放，館中收藏有孟克的一千件以上作品、照片原稿和個人資料。這個豐富的藝術收藏，不但提供後來藝術學者作學術研究，也經常外借巡迴世界各大都市展覽。因此也促使孟克的藝術在近年來受到極高評價。本書除了介紹其藝術生涯和一生主要代表作之外，同時選譯一位德國學者史尼德研究孟克的專著，以「病中的孩子」為主題的孟克藝術論著，提供讀者更深入瞭解孟克的藝術。

寫於藝術家雜誌社

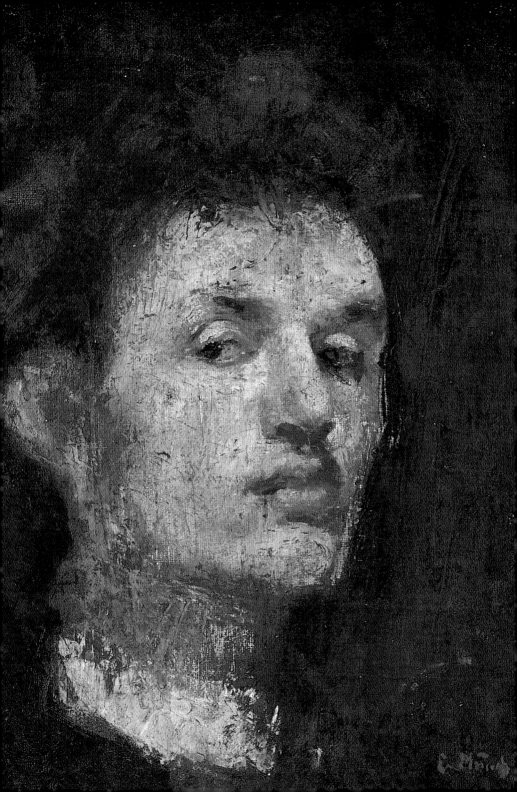

北歐表現主義的先驅者

　　挪威畫家愛德華‧孟克（Edvard Munch）生於一八六三年，是奧斯陸較貧窮地區的一個醫生的兒子。當孟克五歲時，他的母親已經去世，這對任何一個小孩來說都是一個很大的創傷，對他的父親之影響更甚。他的父親變得性情奇怪，經常在室內往返踱步向神祈禱，其宗教性的焦慮與緊張感已到了瘋狂的邊緣。孟克童年生活的經驗對他以後的藝術想像有著很大的作用。

　　孟克的母親的位置，後來由母親的妹妹卡倫代替了，尤其是對他的藝術生涯方面，她是一個同情的支持者。孟克的童年似乎一直與疾病或死亡為伍，他自己就得到肺結核而且

舊艾克敎堂　1881年　油畫畫板　16×21cm　奧斯陸市立孟克美術館藏

（左頁起三幅）
舊艾克敎堂
1877年　水彩畫畫紙
奧斯陸市立孟克美術館藏

11

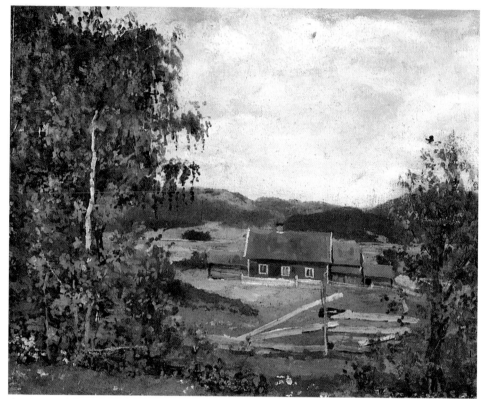

奧斯陸馬里登蘭風景　1881年　油畫畫板　22×27.5cm　奧斯陸市立孟克美術館藏

嚴重得差不多死去，而在他十四歲時，他一個心愛的姊姊蘇
菲就是死於肺結核。可以理解的，這些可怕的經驗不但在他
的心靈烙下深刻的印象，一方面也變成他一些傑作的靈感，
如〈病中的孩子〉及〈病房中的死亡〉等作品，都是很有力量的
作品。

圖見 20-25 頁
圖見 51-54 頁

　　孟克自己的疾病，可以說間接地造就了他成爲一個藝術
家。因爲他時常生病也就經常輟學，不能達到他父親想望的
做工程師之願望，所以才允許他去學畫。他先是在公立的學
校，後來到克利斯丁‧克羅格的私人畫室學畫。克羅格教他

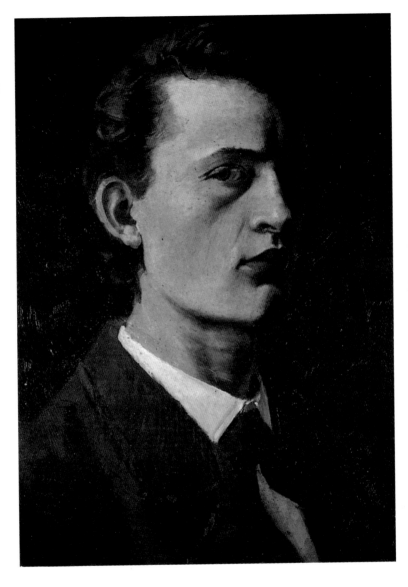

自畫像
1881～1882年
油畫畫板
25.5×18.5cm
奧斯陸市立孟克
美術館藏

自然主義的畫法，在他早期作品裡也有一些影響。例如他
〈病中的孩子〉那張畫，就很像克羅格一八八三年畫的〈睡覺
中的家庭〉。克羅格也介紹了奧斯陸的波希米亞人給孟克，
這是一羣無政府主義者和激進份子，在一八八〇年代他們的

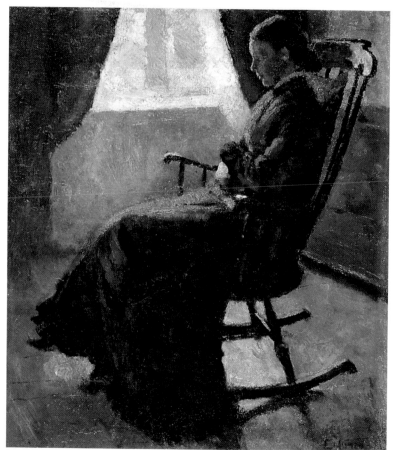

坐搖椅的卡倫阿姨　1883年　油畫畫布　47×41cm
奧斯陸市立孟克美術館藏

奇異行徑與醜聞震驚了當時平靜的中產階級社會。克羅格就
是其中的一員。他所寫的左拉式的小説《亞伯廷尼》，寫的是
一個妓女的故事，出版於一八八六年，但立即因爲内容猥褻
而遭勒令停刊。一八八五年這羣奧斯陸的波希米亞人的領導
者漢斯・耶格也因爲生活放蕩行爲傷風敗俗而被逮捕。漢
斯・耶格對年輕孟克的影響也很大，使孟克的父親非常操
心。後來孟克曾畫了一張漢斯・耶格的畫像，是孟克幾件最

14

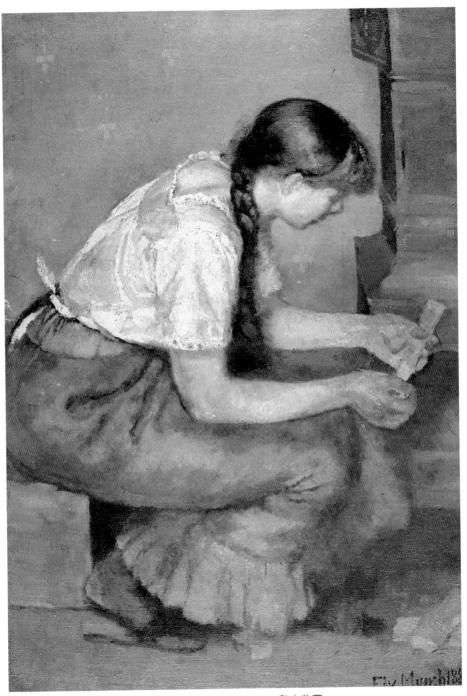

點燃爐火的女孩　1883年　油畫畫布　96.5×66cm　私人收藏

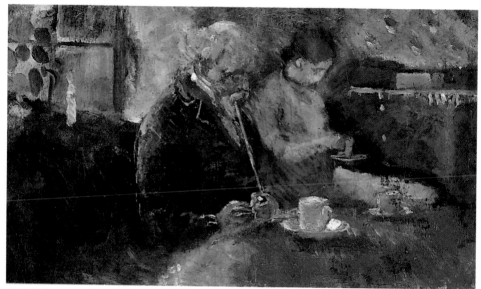

咖啡桌旁　1883年　油畫畫布　45.5×77.5cm　奧斯陸市立孟克美術館藏

好的作品之一。

　　這批奧斯陸的波希米亞人，所吵鬧的性之開放與自由，今天看來是很平常的；事實上那已是史堪底納維亞的一種陳腐生活。不過在孟克年輕時，這是一個極受爭議的話題。奧斯陸在那時候是一個小的地域性城市，人口只有四萬人，而一半的人年紀在二十三歲以下。城市的建築也乏善可陳，生活的舒適方面更是落後於其他歐洲城市。它沒有大的美術館，在文化上它仍依賴丹麥與德國，在社會上中產階級是主要的支配者。它有一條比較像樣的街，叫卡爾約翰街，常在孟克的畫裡出現。在夏季時，氣候怡人，奧斯陸人人會漫步其間並聆聽銅管樂團之演奏。這個城市也擁有另一個偉大的戲劇天才──易卜生。他的作品對挪威社會裡潛藏的道德與社會的糾纏及性的衝突有深刻探討。

　　孟克長得相當高而英俊，但有點害羞。他的第一次愛情

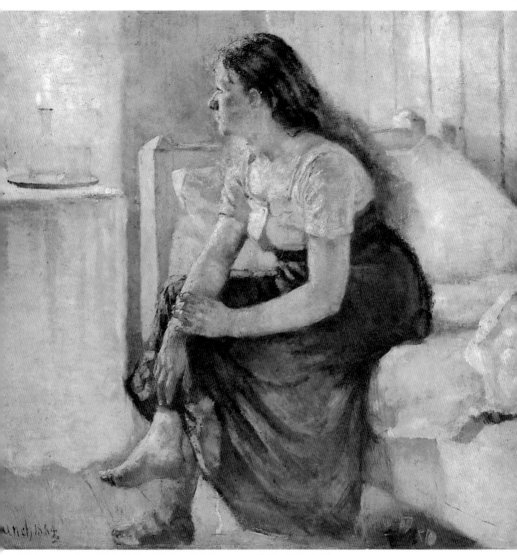

早晨　1884年　油畫畫布　96.5×103.5cm　勞姆斯・梅埃收藏

妹妹英格爾　1884年　油畫畫布　奧斯陸國家畫廊藏

卡爾‧傑森黑爾
1885年　油畫畫布
190×100cm
私人收藏

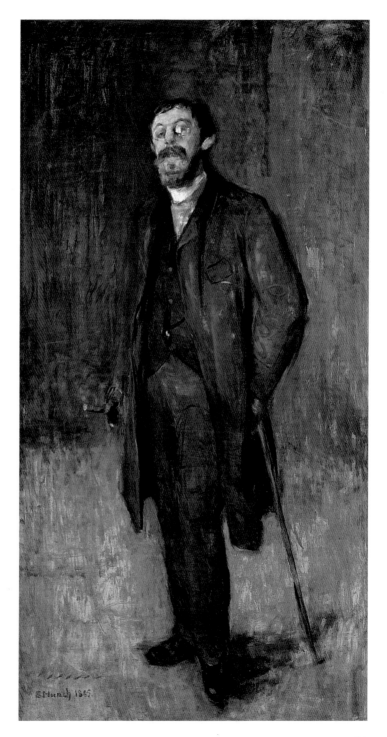

19

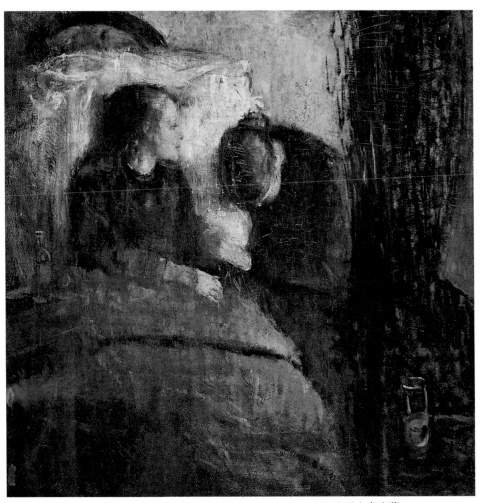

病中的孩子　1885～1886年　油畫畫布　119.5×118.5cm　奧斯陸國家畫廊藏

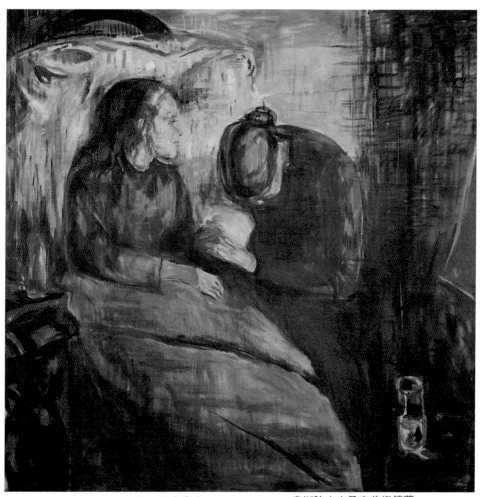

病中的孩子　1921～1922年　油畫畫布　117×116cm　奧斯陸市立孟克美術館藏

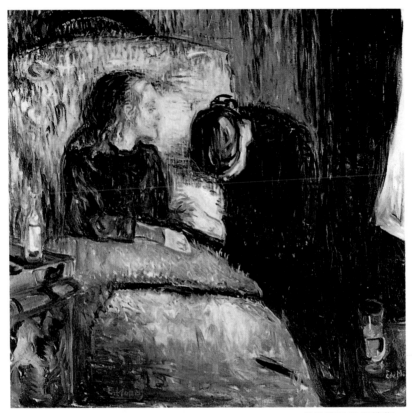

病中的孩子　1906～1907年　油畫畫布　118.5×121cm　倫敦泰特美術館藏

經驗似乎給他留下了永久的不愉快印記。引起這個戀愛的是
一個海軍醫官的太太，在他的日記裡稱爲福樓海寶，她比孟
克大三歲，她沒有小孩，她可以隨心所欲。她維護其自由意
志的決心非常堅強，因此使她懷疑而嫉妒，他們的愛情時冷
時熱地持續了六年，所以受的創傷也沒有完全痊癒。孟克在
他巴黎的筆記上寫道：「她在我的心上留下多麼深的一個印
記啊！沒有任何圖畫可以完全替代她，是不是因爲她很美麗
呢？不，我並不確定她是漂亮的，她的嘴很大，她甚至是冷
淡的……，是因爲她得到我的初吻和從我這裡取得生命的香
水嗎？」

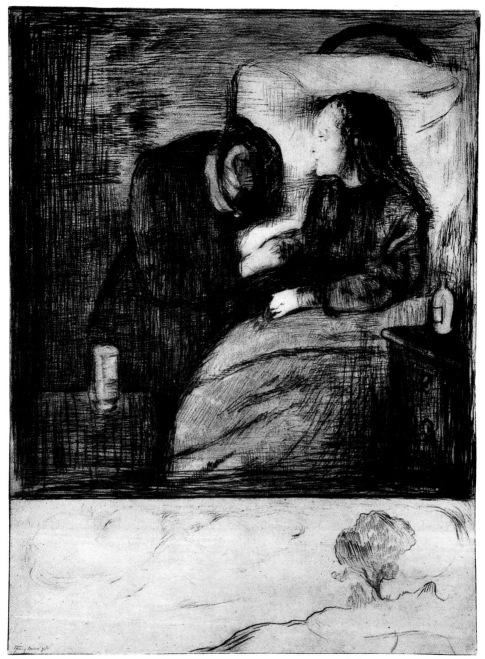

病中的孩子　1894年　銅版畫　50.2×38.5cm　日本大原美術館藏

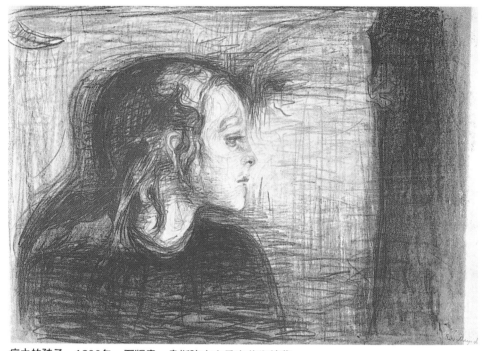

病中的孩子　1896年　石版畫　奧斯陸市立孟克美術館藏
病中的孩子　1896年　石版畫手彩色　奧斯陸市立孟克美術館藏（右頁上圖）
病中的孩子　1896年　石版畫　奧斯陸市立孟克美術館藏（右頁下圖）

　　孟克對愛情力量之體驗在許多北歐的作家中也可以看出
來。奇怪的是女人往往被看作是男人的創作力之破壞者。例
如易卜生的劇本裡就有這種描述。孟克在當時的表現，除了
部分是他個人的經驗外，也有部分是保持他那個時代的意
念，從而他創造出令人難忘的愛、熱情、嫉妒與死亡的形
象，而成爲他一八九○年代偉大繪畫的主題。

　　去理解這些意念的方法是花了他在巴黎研究了二年半的
時間；那是從一八八九年開始的。另一個比他早三年到巴黎
的北歐畫家是梵谷。梵谷到巴黎後就與進步的法國繪畫與自
由思想接觸，打開了色彩運用與駕馭顏料的新可能性。他們

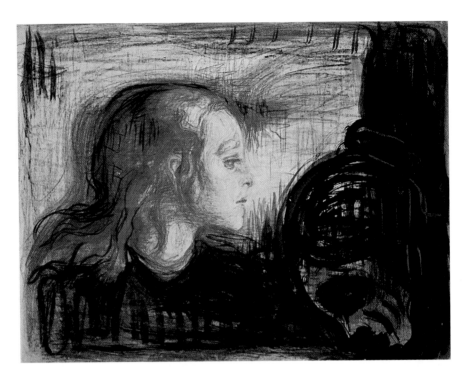

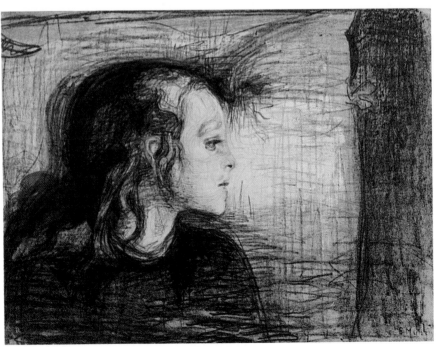

25

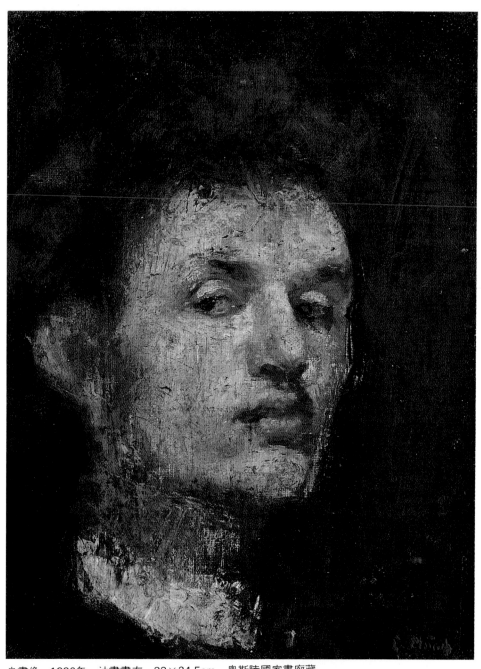

自畫像　1886年　油畫畫布　33×24.5cm　奧斯陸國家畫廊藏
母親與女兒　1897年　油畫　135×163cm　奧斯陸市立孟克美術館藏（右頁下圖）

26

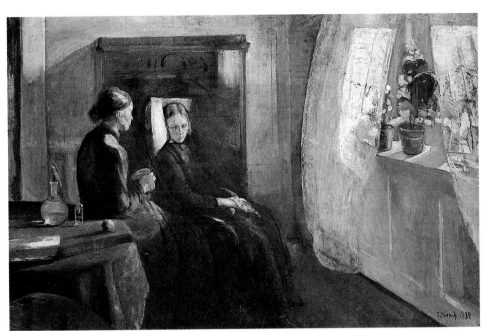

春天　1889年　油畫畫布　169×263.5cm　奧斯陸國家畫廊藏

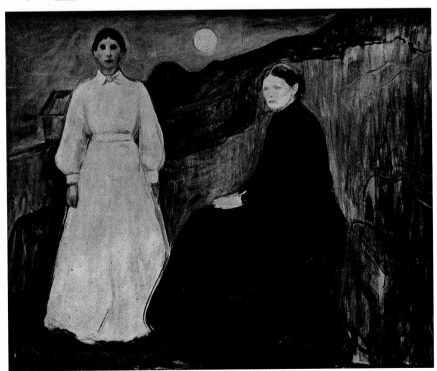

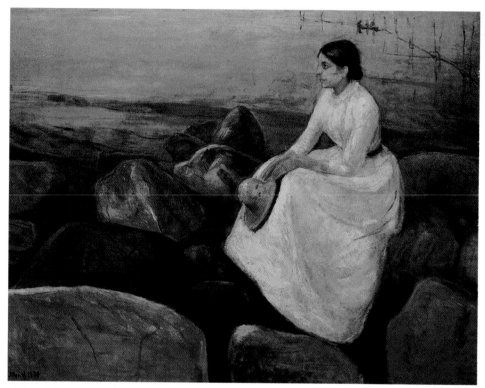

海濱的英格爾　1889年　油畫畫布　126.5×162cm　勞姆斯·梅埃收藏

兩人都接受了印象派畫家或點描派畫家的題材，但他們的形
式也僅止於表面而已，骨子裡還是他們的北歐性格。和梵谷
不一樣的是，孟克並不那麼儘量去認識法國當時的著名藝術
家。他寧願和其他史堪底納維亞來的人在一起，他寫信回家
也很少談到藝術方面的關心與品味。他注意到一八九一年梵
谷在獨立沙龍展出嗎？他對高更和他的美學理論有什麼理
解？對秀拉點描派又有什麼反應？他的畫題是不是表示他懂
惠斯勒？……等等。這些都是美術史家頭痛的問題，因為都
搞不太清楚。但有一件事是肯定的，在一八九二年時，當孟

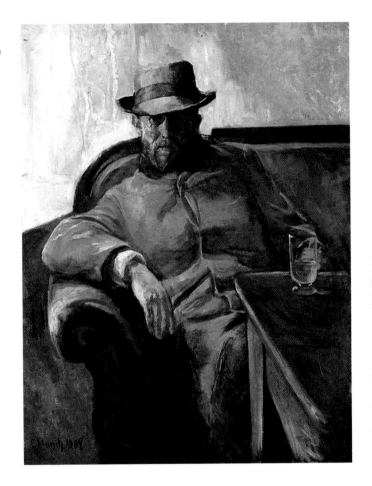

漢斯·耶格　1889年
油畫畫布　109.5×84cm
奧斯陸國家畫廊藏

克離開巴黎時，他已經是一個成熟的藝術家了，他已有足夠的能力來畫戲劇性的作品，也有能力在繪畫裡掀起不安的感覺。讓觀者在他的畫作裡新的色彩共鳴。

一八九二年十一月他的作品和一些柏林藝術家一同展出，使他頗獲德國評論家、畫商，與收藏家之注目。而且接著來的多次展覽使他把柏林當作是他行動的基地。他漸漸發現自己是更野的波希米亞人的一部分了。那種經驗是在挪威從來所沒有的。在他四周的人有奧古斯特·斯特林堡，詩人普茲比史夫斯基，他的挪威太太達格妮究爾，評論家梅爾葛

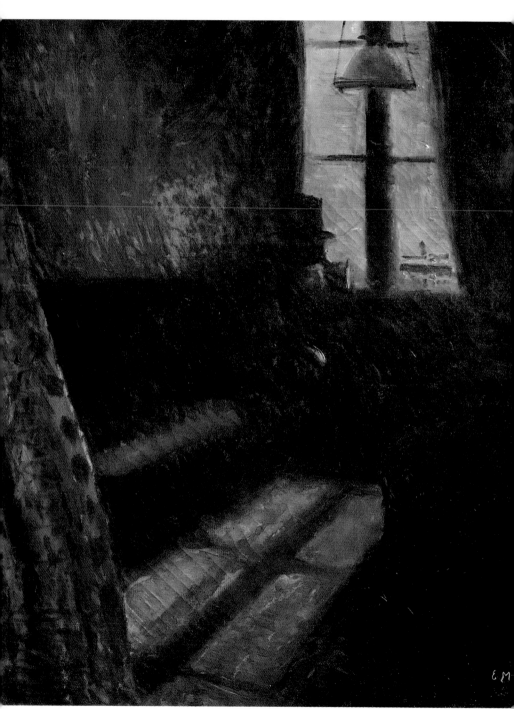

聖克勞德的夜晚　1890年　油畫畫布　64.5×54cm　奧斯陸國家畫廊藏

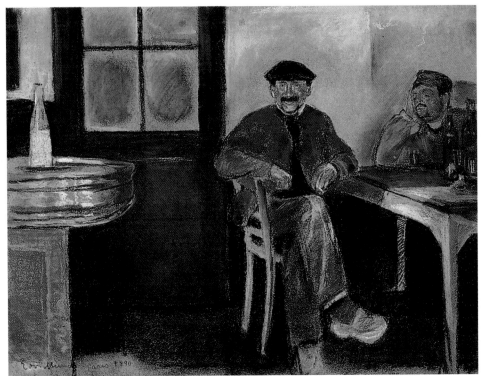

聖克勞德的酒店內　1890年　粉彩畫紙　48×64cm　奧斯陸待特‧諾斯克美術館藏

累夫和其他的人。他們聚會的地方在「黑豬」或普茲比史夫斯基在北柏林的房間。斯特林堡和孟克時常輪流與達格妮跳舞。

　　柏林的波希米亞人在情感與身體上都更激烈些，因此孟克酒喝得愈來愈多。他的高度緊張的心理狀態可以在他一八九五年的〈拿香煙的自畫像〉裡看出來，有點像美國的抽象表現派畫家。孟克發現很難一直維持他的創造動力，他覺得在一生的創作生涯裡，有一些作品是很糟的，有點簡直是不忍卒睹。

圖見 82 頁

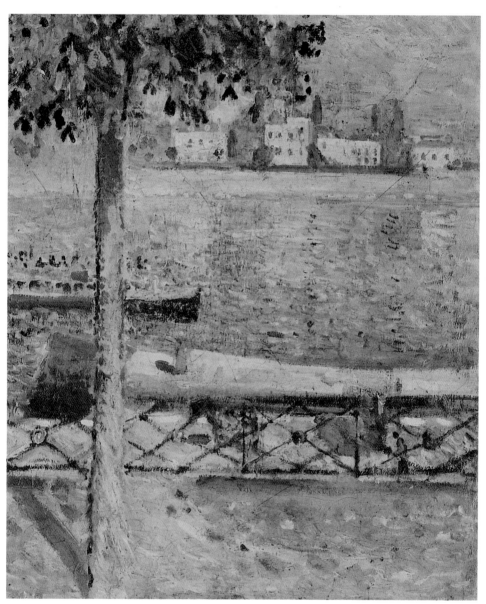

聖克勞德的塞恩河景　1890年　油畫畫布　46.5×38m　奧斯陸市立孟克美術館藏

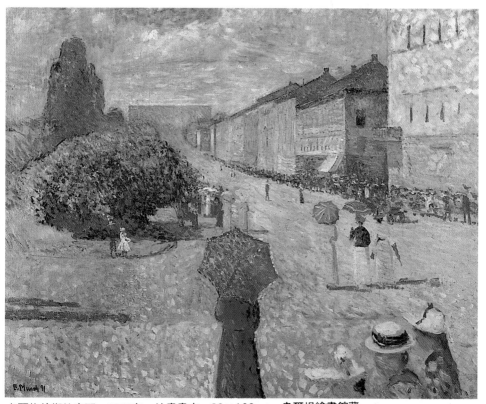

卡爾約翰街的春天　1890年　油畫畫布　80×100cm　卑爾根繪畫館藏

　　感情是一回事，但要找到正確的形式來表現這些感覺是
不容易的，然而一旦表達出來它們就拂之不去地一再出現。
他說「藝術是結晶」，一八九五年他開始做些版畫，這種媒
體可以讓他重複地校正修改他的形體或主題，這種技巧上的
運作給了他新的靈感。他開始時是做蝕刻，一八九六年在巴
黎他的名版畫家奧古斯特‧葛羅特合作，他印過羅特列克、
波納爾‧維雅爾等名家的作品，孟克又轉向石版畫，做了著
名的彩色石版畫〈病中的孩子〉，最後才作木刻，這種幾乎已
經失傳的藝術形式，在他的手裡又重新充滿了令人驚訝的力

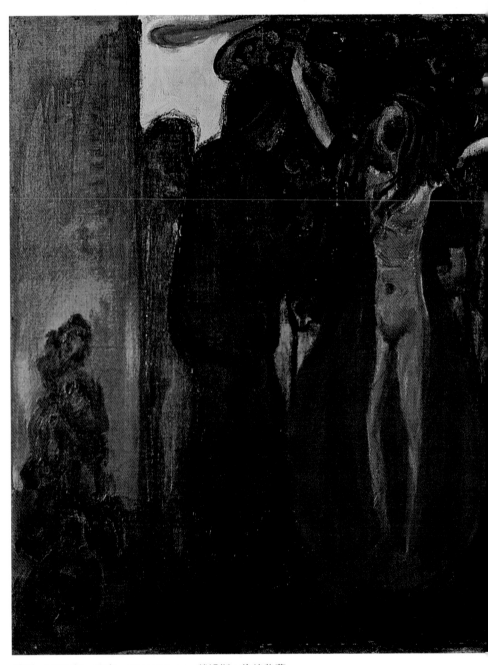

嫉妒　1890年　油畫　67×100cm　勞姆斯‧梅埃收藏

34

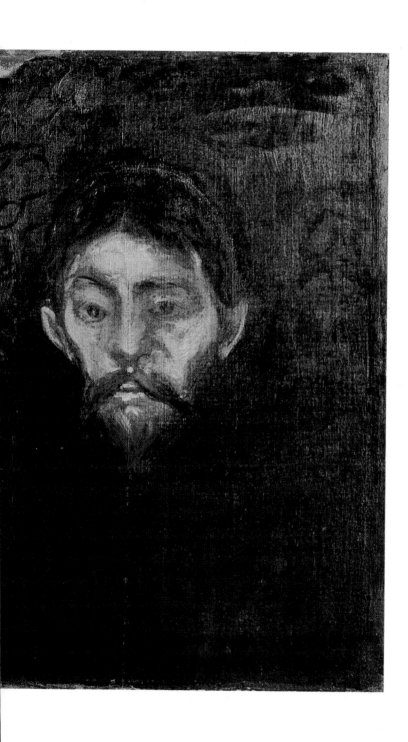

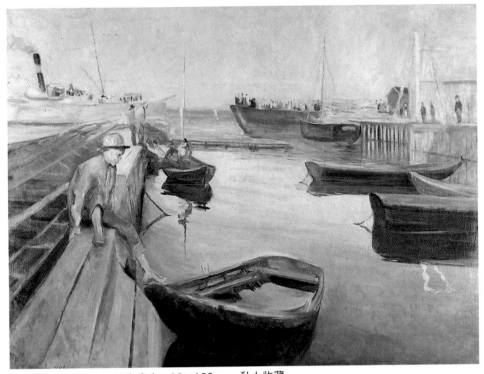

郵船到岸　1890年　油畫畫布　98×130cm　私人收藏

量，更顯露了他傑出的才氣。

　　版畫是個更親切的台階來接近他的作品，有時甚至有人以爲他的石版畫及木刻比他的油畫更令人滿意。其實真正的事實可能是這樣，因爲版畫比較容易運送或在世界各地展覽，而他重要的油畫作品卻大部分在挪威，因此透過版畫他的聲譽在世界各地建立起來，而且版畫要收藏也比較容易些，所以會有那種印象。

　　但孟克個人的問題仍然存在，他喝酒太多了，開始有精神分裂的傾向，並且變得懷疑心重及蠻橫不講理。像梵谷一樣，他也和他的朋友發生口角，一八九五年他揍了畫家魯德

月夜的尼斯　1891年　油畫畫布　奧斯陸國家畫廊藏

威格卡斯頓。他的精神不安更因爲與一個挪威商人的女兒戀愛而火上加油。她已決定嫁給他，而不顧基於遺傳學的理由和孟克結婚是不恰當的，她拚命地追他，她甚至以自殺來威脅，結果反而不小心打掉孟克右手的第三隻手指。這些事件逼得孟克不得不逃離挪威，康特哈瑞凱斯勒建議他到德國的威瑪去避難。一九〇八年在哥本哈根，在連續四天喝得醉醺醺之後，他必需接受八個月的一系列治療，包括電療。他似

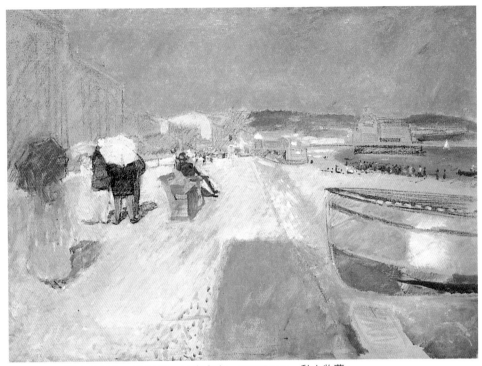

尼斯街頭閒晃的英國人　1891年　油畫畫布　55×74cm　私人收藏

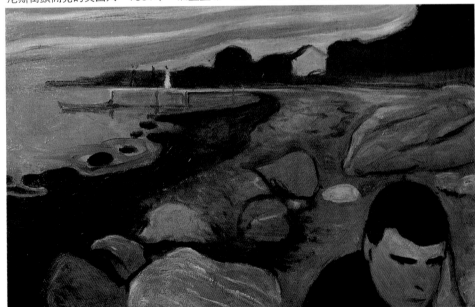

海濱的梅朗柯里（嫉妒）　1891～1892年　油畫畫布　奧斯陸國家畫廊藏

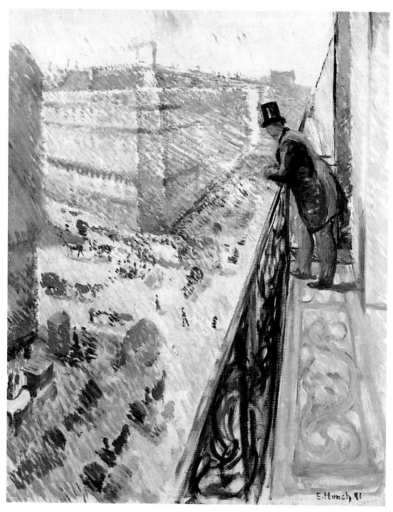

拉法埃脫街景　1891年　油畫畫布　92×73cm　奧斯陸國家畫廊藏

乎把酒精中毒醫好了。一九〇九年在他挪威朋友的慫恿下，他又回到挪威，從那之後除偶而出國外，他的餘生多半在那渡過，他獨居，避免與人來往，甚至於他的家人。

　　他的藝術現在於挪威已被大眾所承認，奧斯陸的國家畫廊已經開始在建立孟克的收藏。一九一一年孟克並贏得了奧

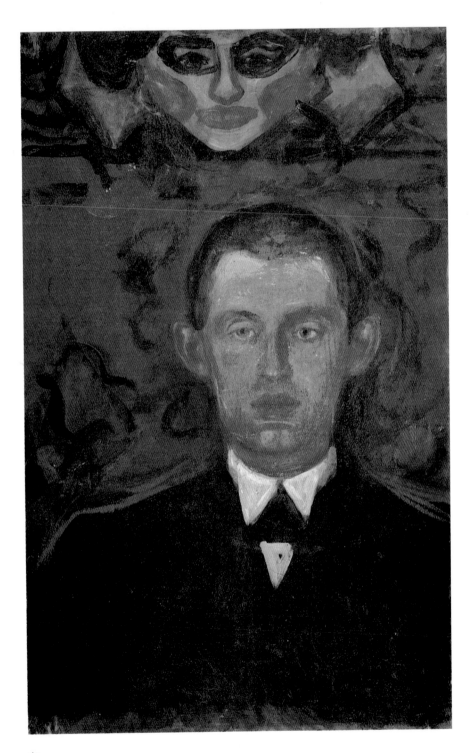

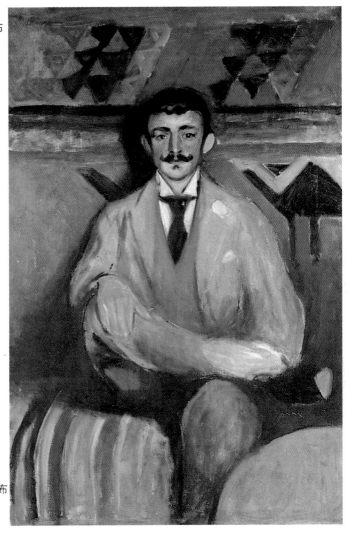

斯陸大學的視聽室裝飾計畫。不過，很可惜的其中只有一幅
是特別成功的。在那之後的三十年裡，孟克完成了大量的作
品，有風景、自畫像，或一些重複早期題材的作品。也有一
些新的題材如鏟雪的工人，或回家途中的工人等。雖然這些

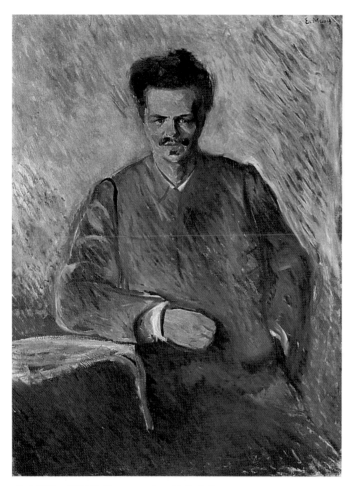

奧古斯特‧斯特林堡　1892年　油畫畫布　120×90cm
斯德歌爾摩現代美術館藏

作品所表現的都是他生活裡的一些偶發事件，例如他與人打
架或感染到西班牙式的傷風感冒等，但並沒傳達他內心的感
情，也許他精神的不濟，使得厭惡去檢視過去使他完成大畫
的那種焦慮感。但他很明白恐懼仍然在那裡，在他七十多歲
時，他告訴他的醫生說：「我的後半生是努力去站立起來，
我的途徑時常是伴隨著深淵。」

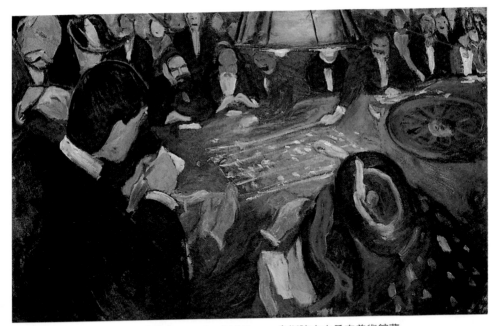

輪盤賭桌上　1892年　油畫畫布　74.5×115.5cm　奧斯陸市立孟克美術館藏

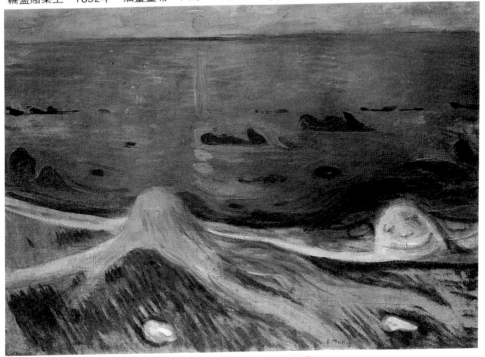

夏夜的神秘　1892年　油畫畫布　86.5×124.5cm　私人收藏

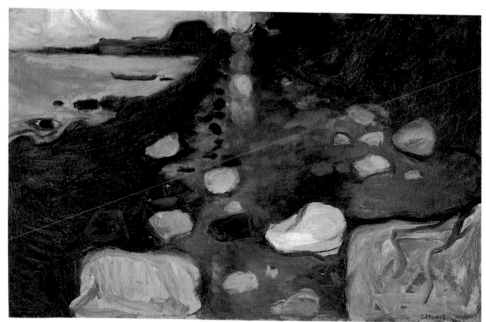

海邊的月光　1892年　油畫畫布　62.5×96cm　勞姆斯・梅埃收藏

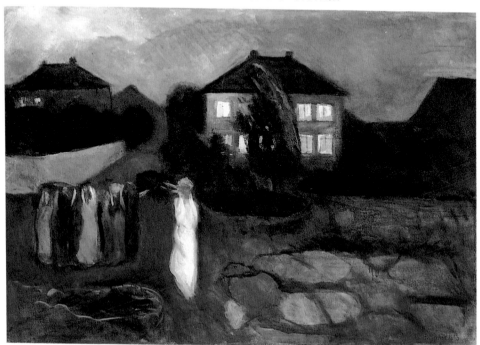

狂風　1893年　油畫畫布　91.8×130.8cm　紐約現代美術館藏

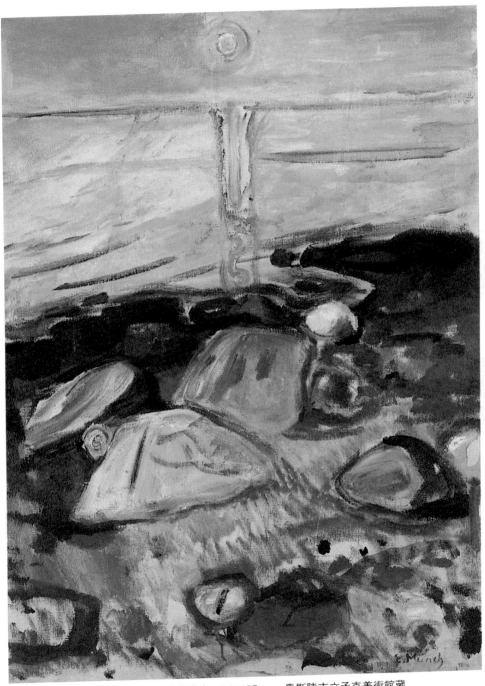

海邊的月光　1904～1905年　油畫畫布　90×65cm　奧斯陸市立孟克美術館藏

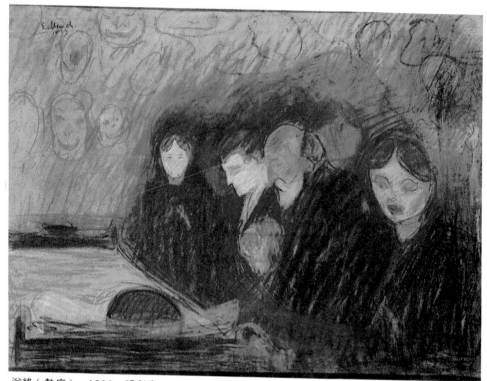

送終（熱病） 1893 粉彩畫 60×80cm 奧斯陸市立孟克美術館藏

　　孟克死於一九四四年一月二十三日，剛好是他八十歲生
日後的一個月。在他的遺囑裡他把全部的作品都贈給奧斯陸
這個城市，有一千零八件繪畫、一萬五千三百九十一張版
畫、四千四百四十三張素描與水彩和七件雕刻。很遺憾的，
三十年後連一個他完整的作品目錄都沒有整理付印出來，而
他的信函與日記也只有挪威文。他死得很孤寂，他的家人都
是先他而去。這位偉大的挪威畫家仍等待著我們去發掘，他
的重要性也逐漸地引起重視。

　　孟克的藝術描寫著人面對無法抵擋的性的力量時之無
助，他以宗教性暗示現代世界的焦慮，特別是性的焦慮來代

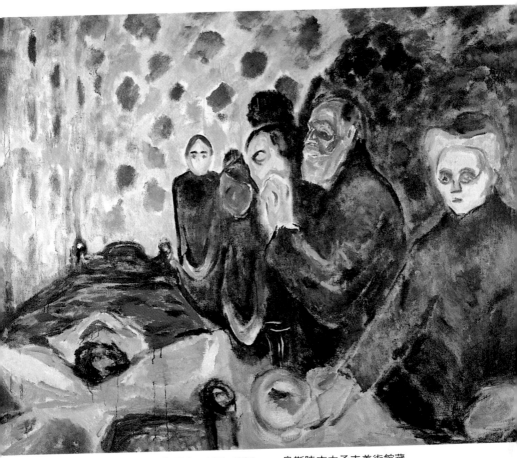

送終（熱病）　1915年　油畫畫布　187×234cm　奧斯陸市立孟克美術館藏

替一種美學上的浪漫式之恐懼感。他的人物似乎陷入性的渴
求之環境裡、毀滅性的熱情裡、嫉妒或死亡裡。浪漫的恐
懼，諸如雪崩、洪水、大火、詭霧等都被一種内省的暈眩感
取代，那種轉化自然界的神奇現象而變爲内心的悸怖或恐

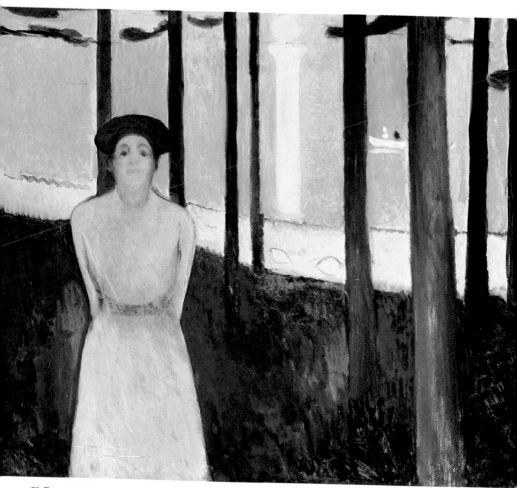

聲音　1893年　油畫　88×108cm　美國波士頓美術館藏
聲音　1893年　油畫畫布　90×118.5cm　奧斯陸市立孟克美術館藏（右頁上圖）
別離　1894年　油畫畫布　115×150cm　奧斯陸市立孟克美術館藏　（右頁下圖）

懼，他運用得非常成功。孟克的藝術裡埋藏著兩個極重要的
因素，一個是性吸引的本性，一個是死亡的意義。這兩樣東
西彷彿是二重奏裡的兩組樂句，一直追索糾結在一起，產生
了乍看感人，愈看則愈強，終至不可抵擋而完全被其表現所
震懾的不朽作品。

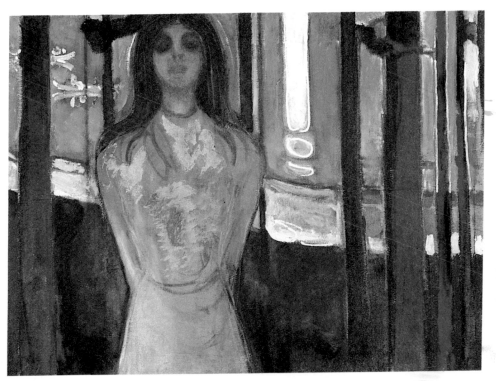

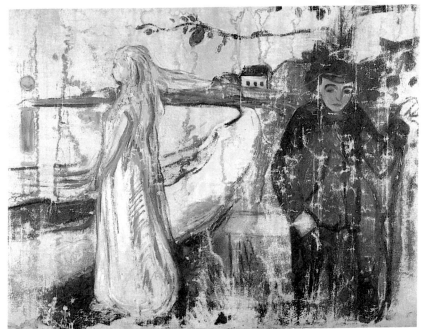

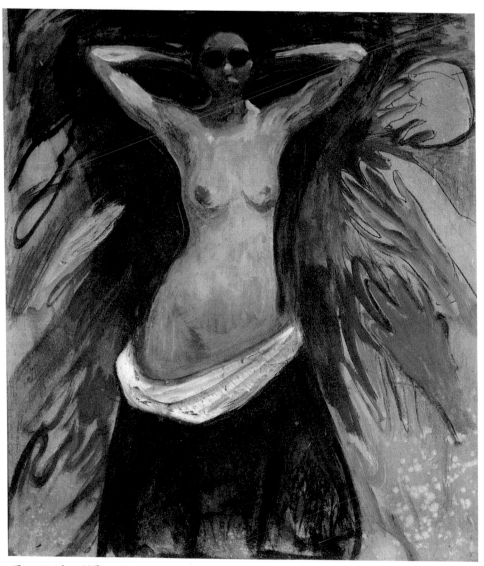

手　1893年　油畫金屬板　91×77cm　奧斯陸市立孟克美術館藏
病房中的死亡　1893年　粉彩畫布　91×109cm　奧斯陸市立孟克美術館藏（右頁上圖）
病房中的死亡　1896年　石版畫　40×54cm　奧斯陸市立孟克美術館藏（右頁下圖）

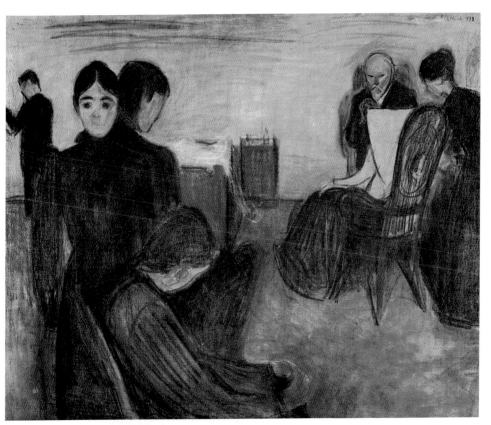

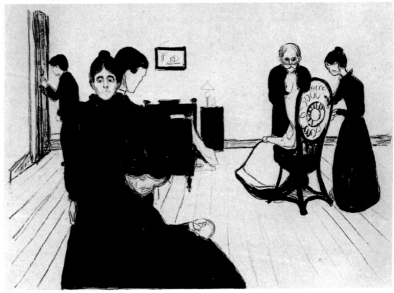

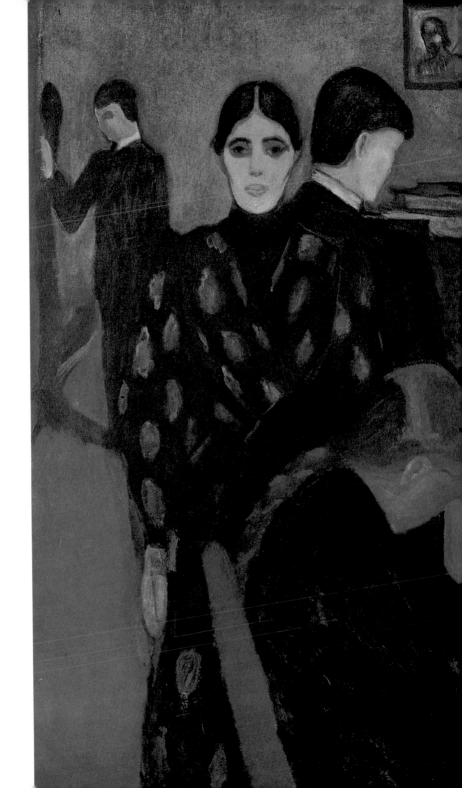

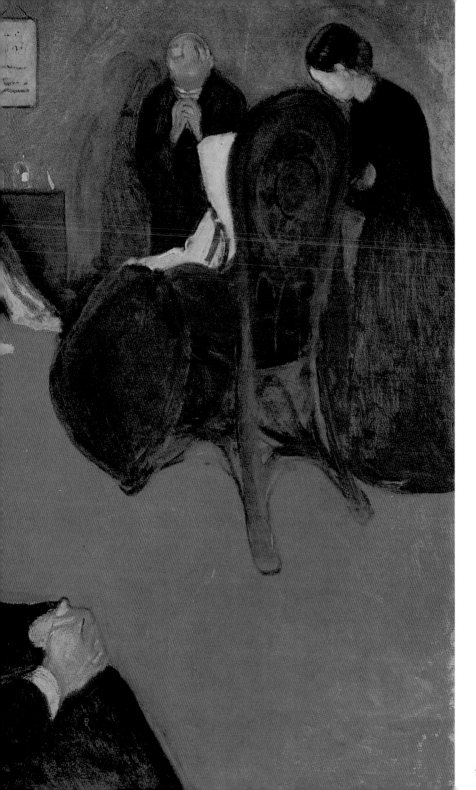

53

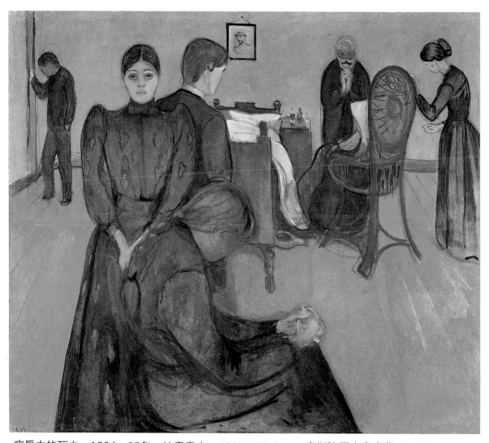

病房中的死亡　1894～95年　油畫畫布　150×167.5cm　奧斯陸國家畫廊藏（上圖）
病房中的死亡　1893年　油畫畫布　奧斯陸市立孟克美術館藏（前頁圖）

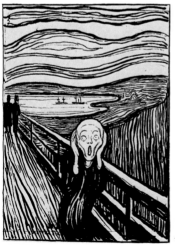

吶喊　1895年　石版畫　35×25.2cm
奧斯陸市立孟克美術館藏

54

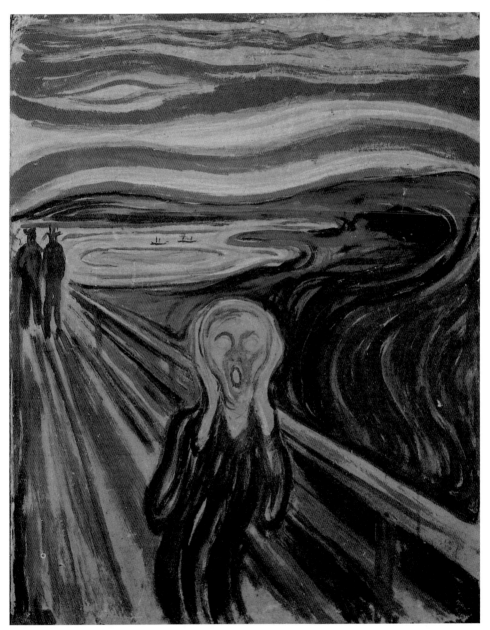

吶喊　1893年　蛋彩畫金屬板　　83.5×66cm　奧斯陸市立孟克美術館藏

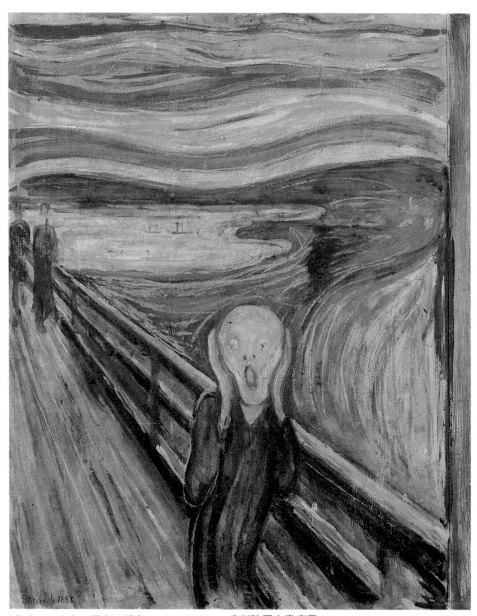

吶喊　1893年　蛋彩、粉彩　91×73.5cm　奧斯陸國家畫廊藏

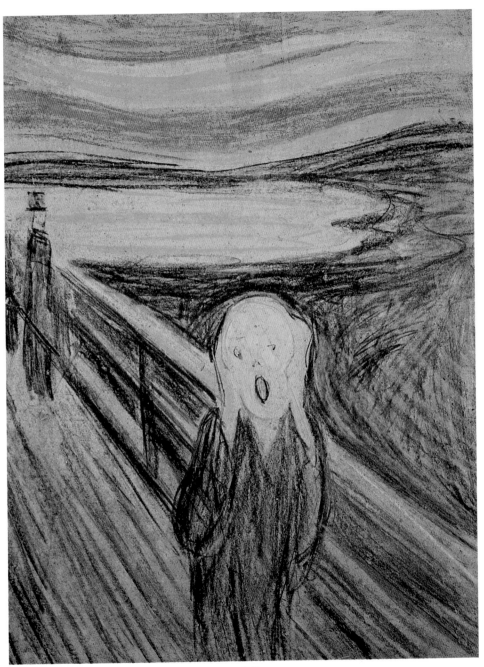

吶喊　1895年　粉彩畫　奧斯陸市立孟克美術館藏

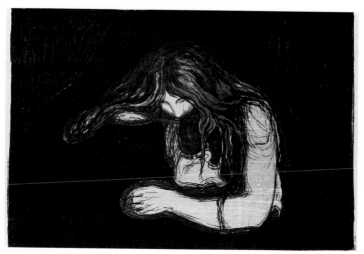

吸血鬼　1895〜1902年　版畫　38.2×54.5cm　奧斯陸市立孟克美術館藏

吸血鬼　1893年　油畫畫布　91×109cm　奧斯陸市立孟克美術館藏

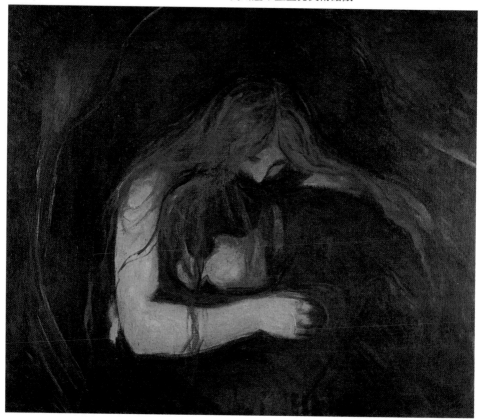

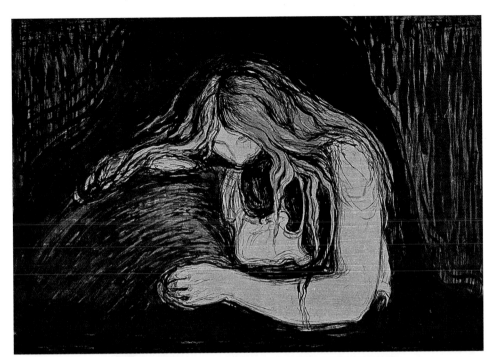

吸血鬼　1895～1902年　石版畫　37.7×54.8cm　奧斯陸市立孟克美術館藏

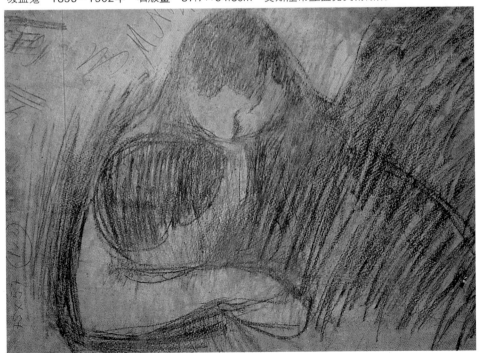

吸血鬼　1895年　粉彩畫　奧斯陸市立孟克美術館藏

星夜　1893年　油畫畫布　奧斯陸市立孟克美術館藏

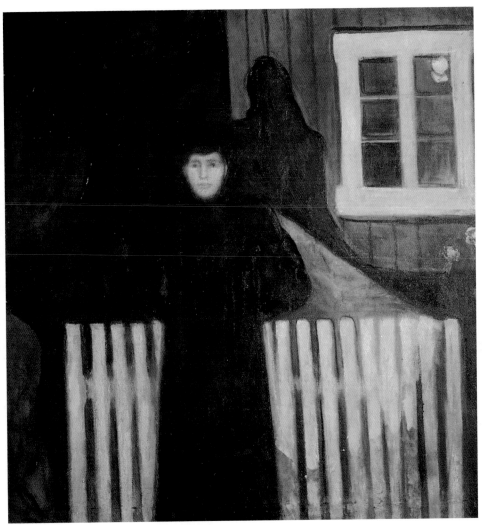

月夜　1893年　油畫　奧斯陸國家畫廊藏

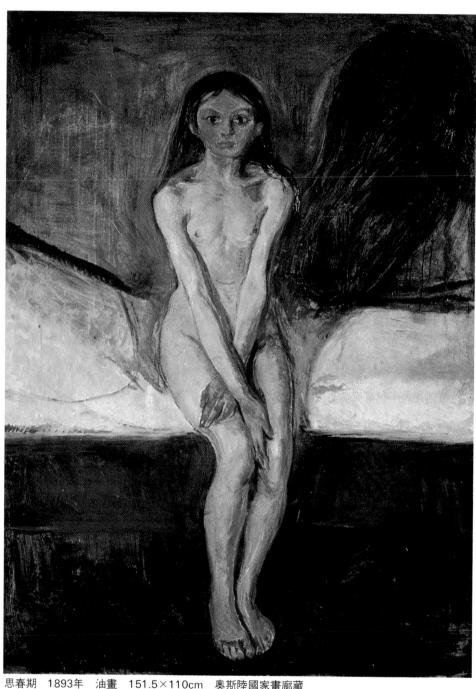

思春期　1893年　油畫　151.5×110cm　奧斯陸國家畫廊藏

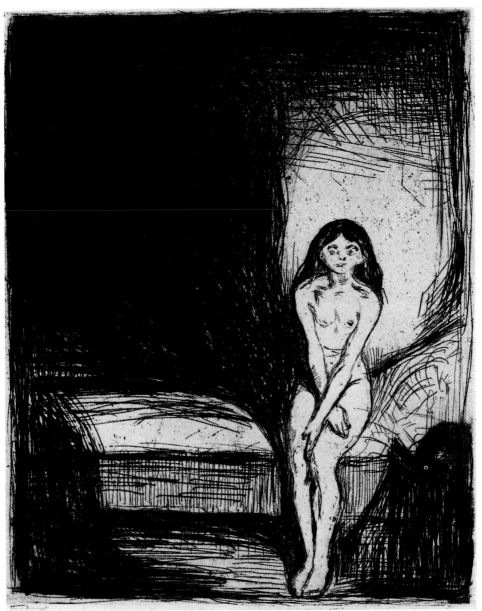

思春期　1901年　銅版畫　18.6×14.9cm　奧斯陸市立孟克美術館藏

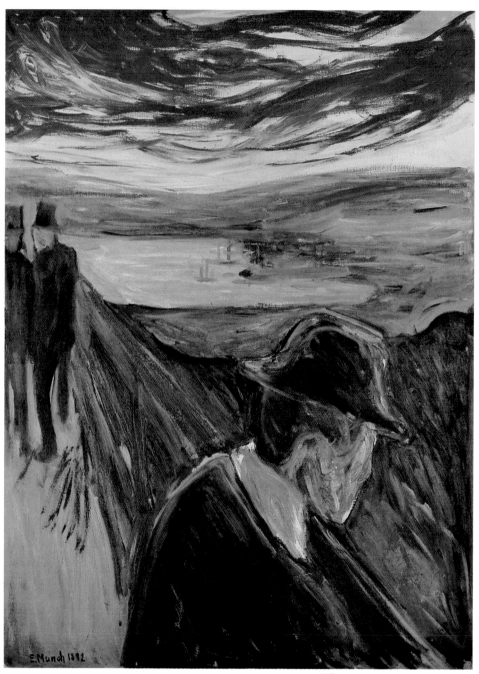

絕望　1893年　油畫畫布　83.5×66cm　奧斯陸市立孟克美術館藏

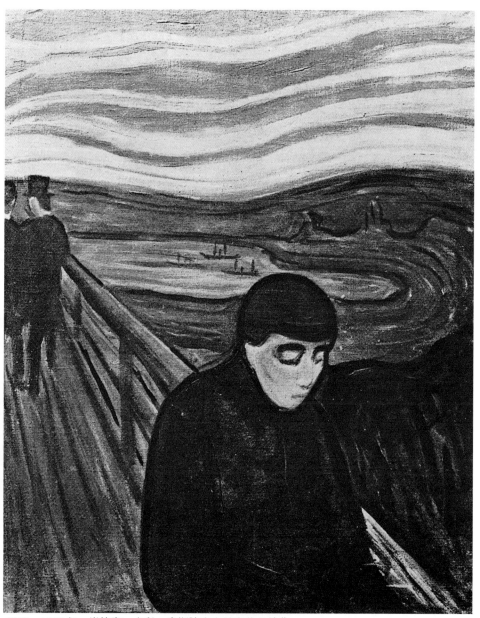

絕望　1891年　炭筆畫、水彩　奧斯陸市立孟克美術館藏

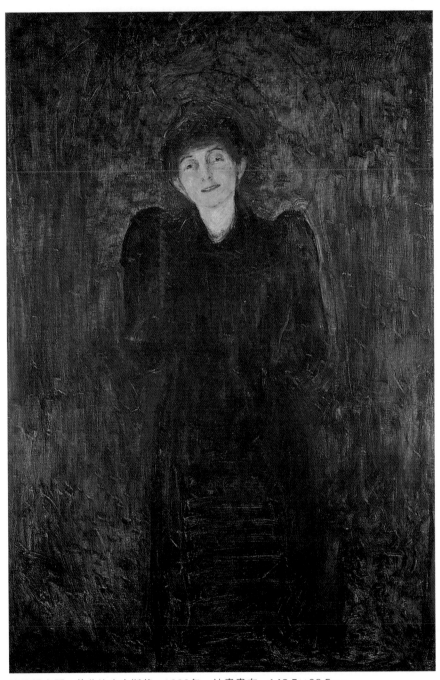

達格妮究爾‧普茲比史夫斯基　1893年　油畫畫布　148.5×99.5cm
奧斯陸市立孟克美術館藏

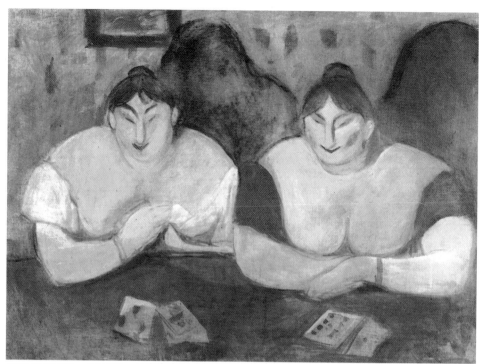

羅絲與艾曼妮　1893年　油畫畫布　78×109cm　奧斯陸市立孟克美術館藏

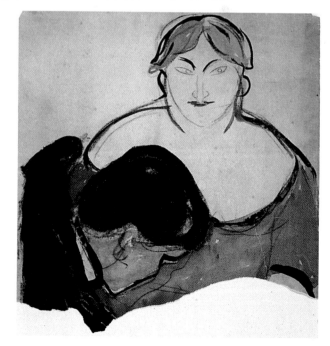

年輕男子與娼妓　1893年
膠彩、炭筆　50×47.8cm
奧斯陸市立孟克美術館藏

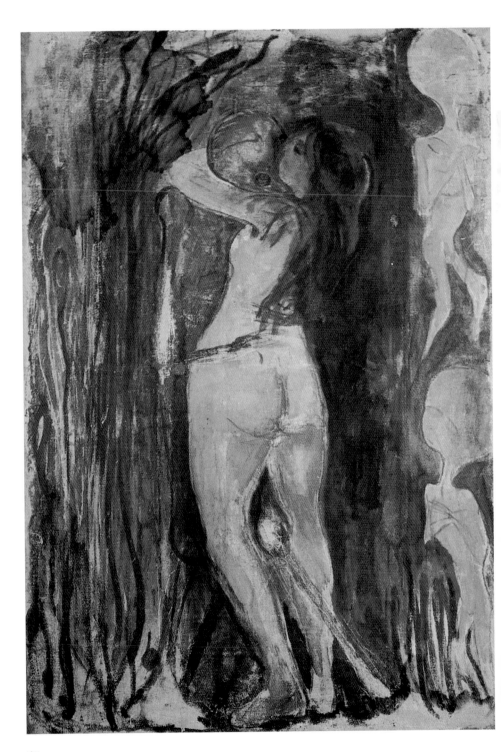

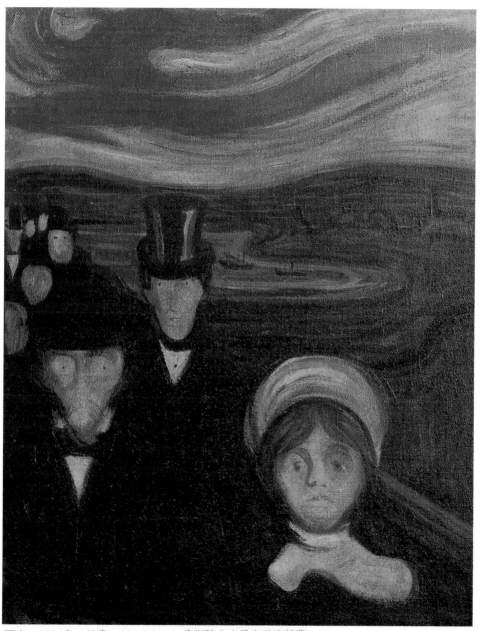

不安　1894年　油畫　93×72cm　奧斯陸市立孟克美術館藏
女人與死亡　1894年　油畫畫布　奧斯陸市立孟克美術館藏（左頁圖）

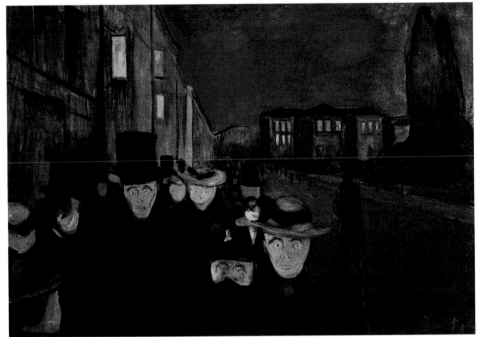

卡爾約翰街的夕暮　1893～1894年　油畫畫布　84.5×121cm　勞姆斯·梅埃收藏

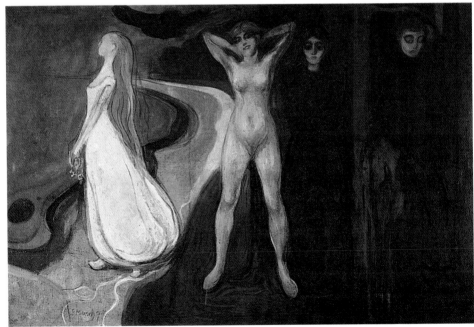

女人的三相（處女、妓女、尼僧）　1894年　油畫畫布　164×250cm　勞姆斯·梅埃收藏

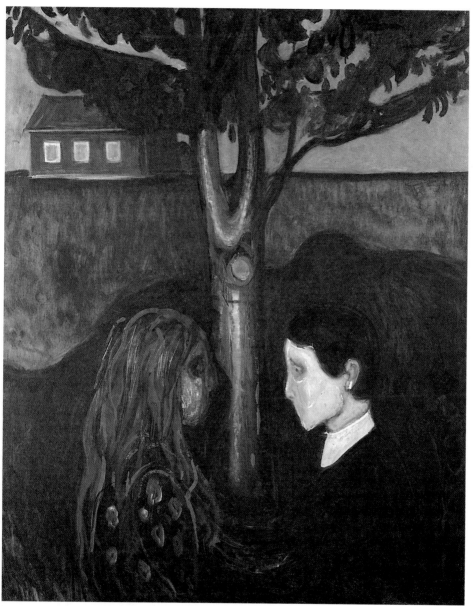

互望　1894年　油畫畫布　136×110cm　奧斯陸市立孟克美術館藏

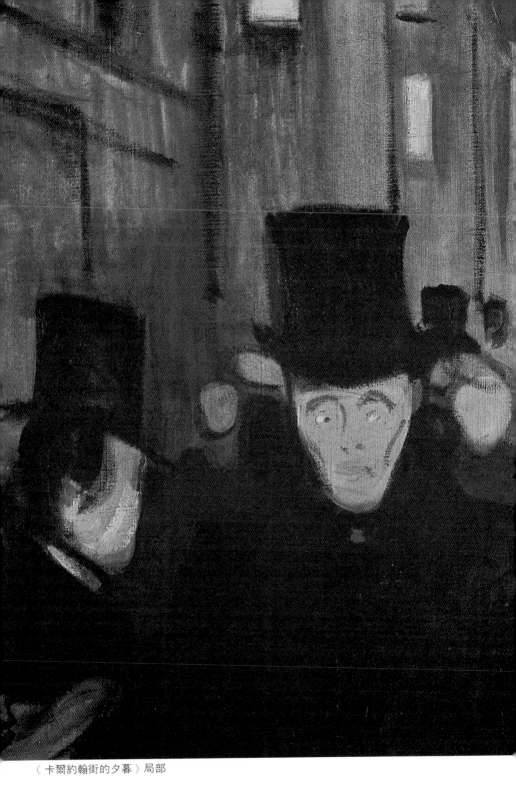

〈卡爾約翰街的夕暮〉局部

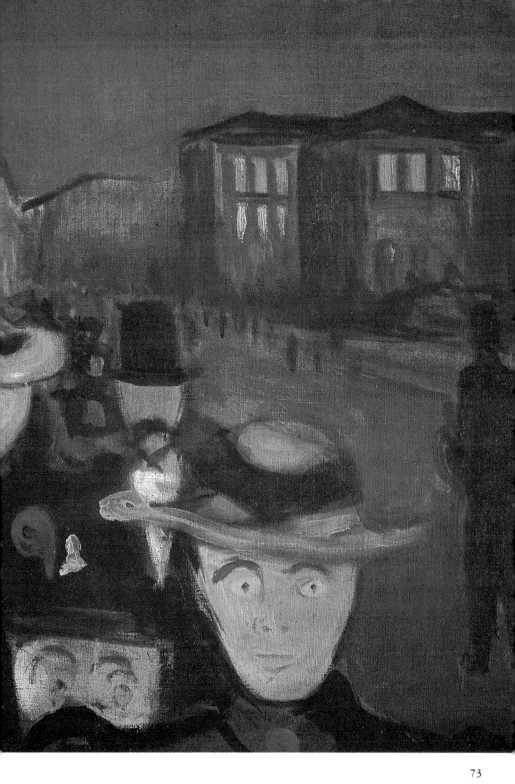

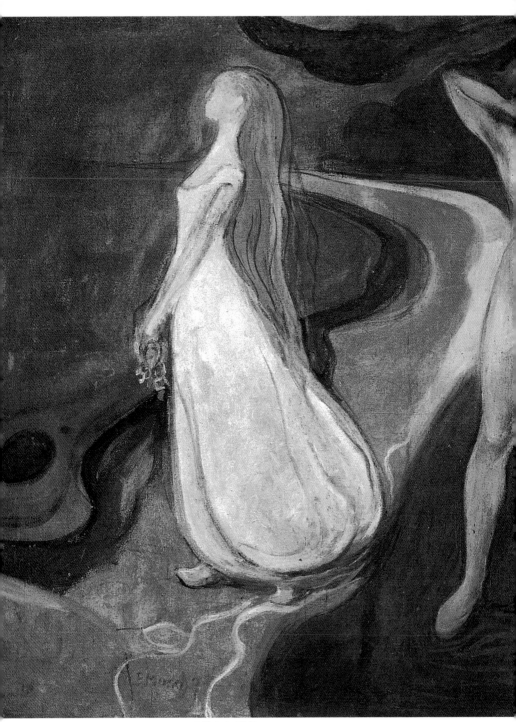

〈女人的三相（處女、妓女、尼僧）〉局部

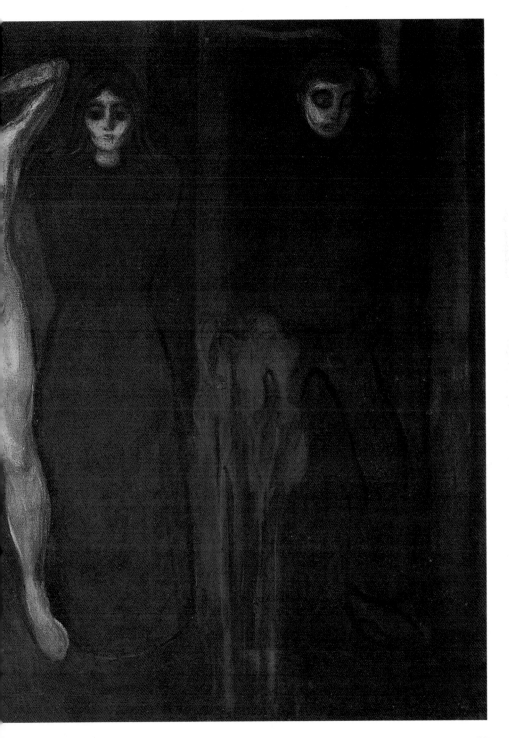

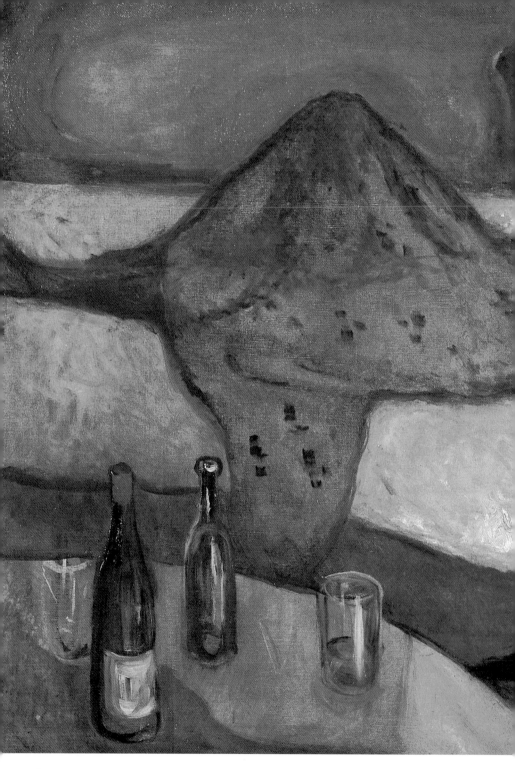

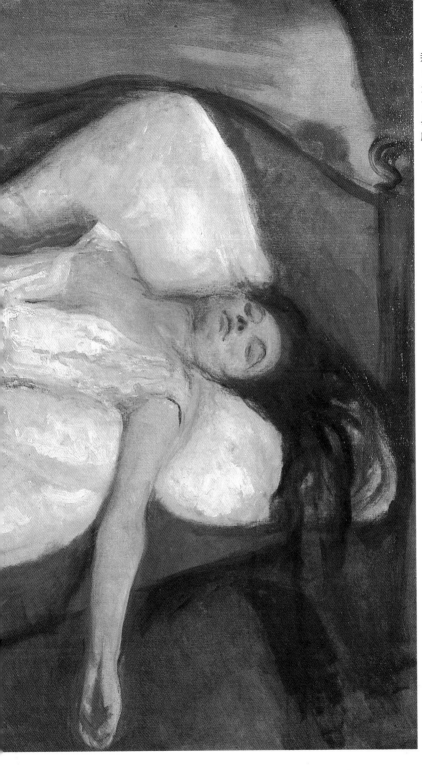

那日之後
1894年
油畫畫布
115×152cm
奧斯陸國家畫
廊藏

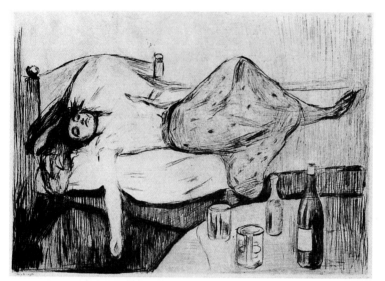

那日之後　1895年　針雕蝕鏤版畫　19.1×27.3cm　奧斯陸市立孟克美術館藏

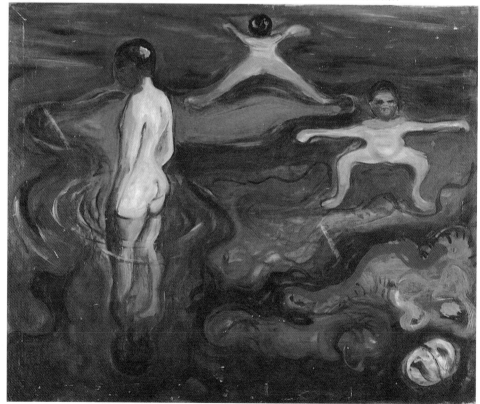

沐浴中的男孩　1895年　油畫畫布　83.5×100cm　奧斯陸市立孟克美術館

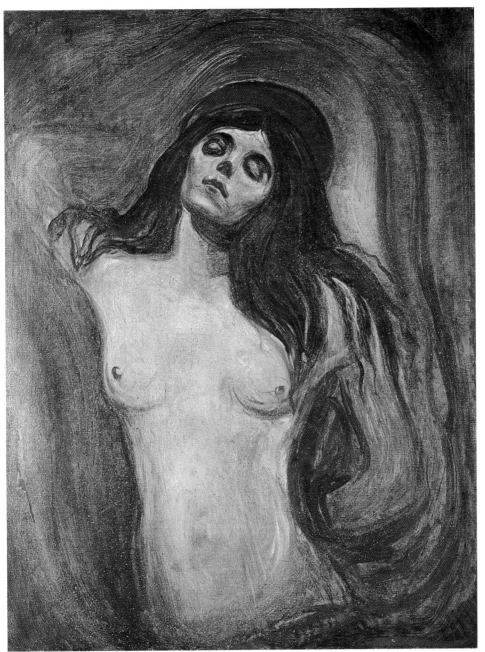

瑪頓娜　1893～1894年　油畫畫布　90×68.5cm　奧斯陸市立孟克美術館藏

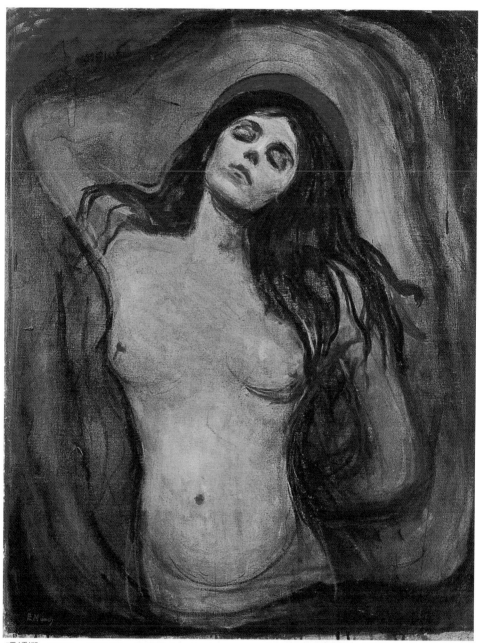

瑪頓娜　1894～1895年　油畫畫布　91×70.5cm　奧斯陸國家畫廊藏

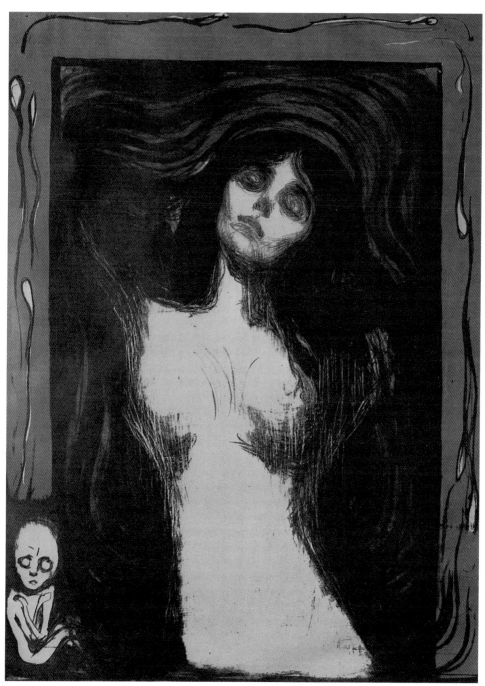

瑪頓娜　1895～1902年　石版畫　奧斯陸市立孟克美術館藏

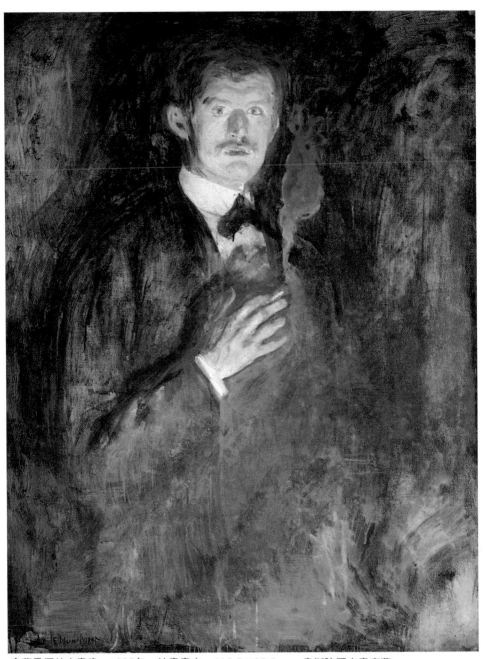

拿著香煙的自畫像　1895年　油畫畫布　110.5×85.5cm　奧斯陸國家畫廊藏

普茲比史夫斯基　1895年　蛋彩畫布
75×60cm　奧斯陸市立孟克美術館藏

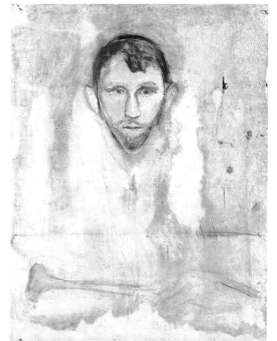

（右下圖）
海邊的女郎　1896年　版畫
28.2×21.7cm　奧斯陸市立孟克美術館
（左下圖）
痛苦之花　1897年　水彩畫、墨水
50×43cm　奧斯陸市立孟克美術館

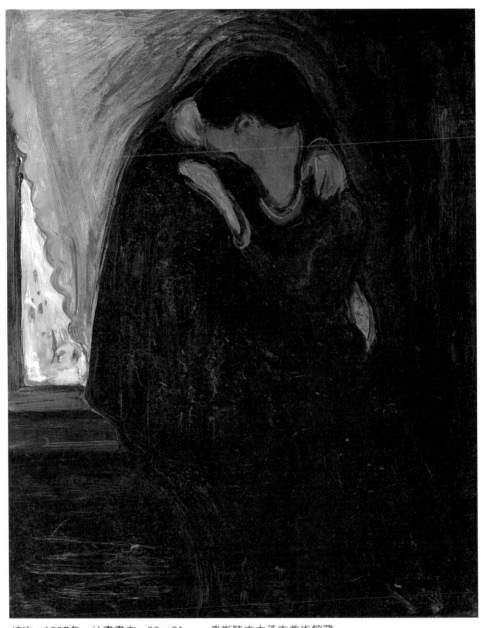

接吻　1897年　油畫畫布　99×81cm　奧斯陸市立孟克美術館藏
孤獨的人兒　1935年　油畫畫布　100×130cm　奧斯陸市立孟克美術館藏（右頁下圖）

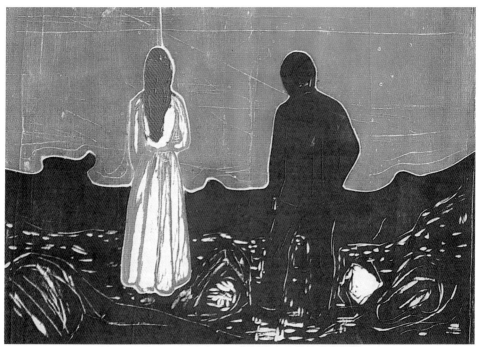

孤獨的人兒　1899年　木版畫　39.5×53cm　奧斯陸市立孟克美術館藏

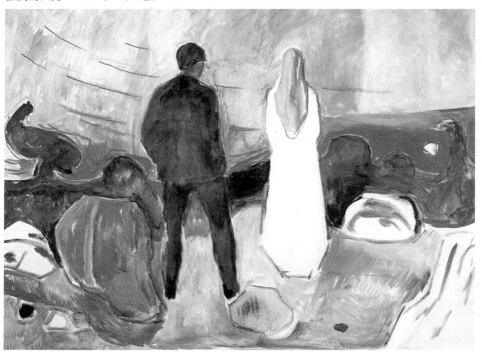

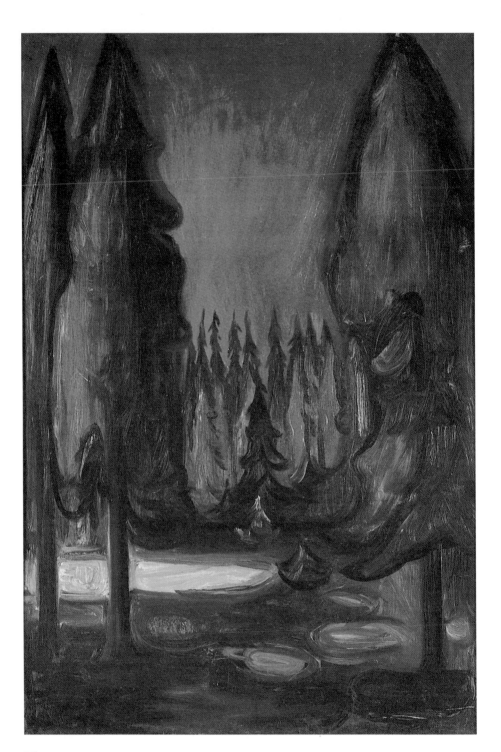

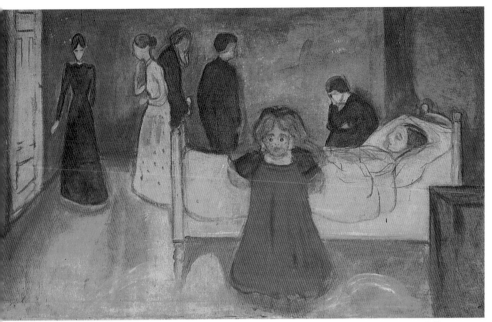

死亡的母子　1897～1899年　油畫畫布　104.5×179.5cm　奧斯陸市立孟克美術館藏

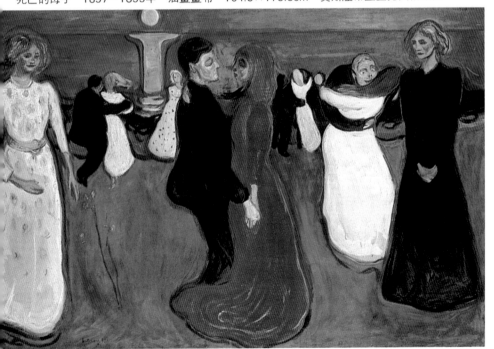

生命之舞　1899～1900年　油畫　125.5×190.5cm　奧斯陸國家畫廊藏
神化森林中的樹林　1899年　油畫畫布　90×60cm　奧斯陸市立孟克美術館藏（左頁圖）

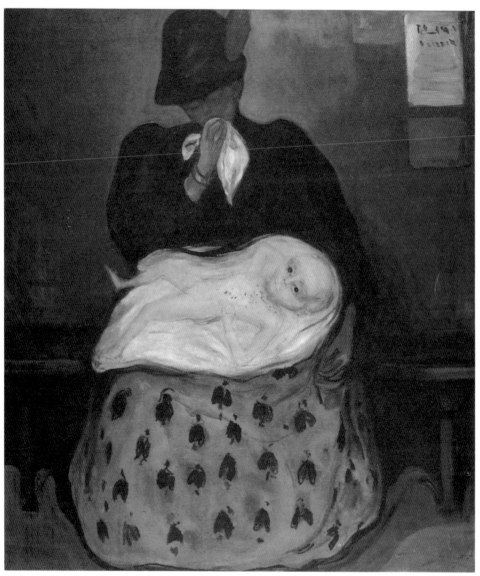

遺產　1897～1899年　油畫畫布　141×120cm　奧斯陸市立孟克美術館藏

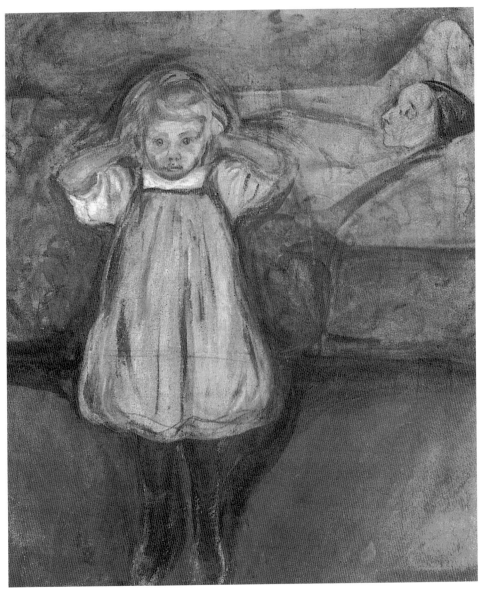

過世的母親　1900年　油畫畫布　121×118.5cm　德國不來梅美術館藏

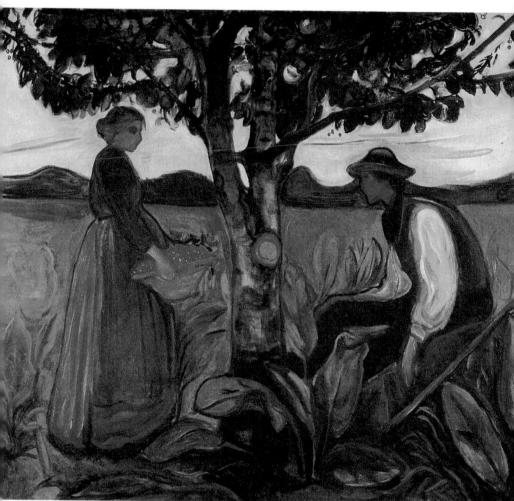

豐饒(一) 1898年 油畫畫布 120×140cm 私人收藏

90

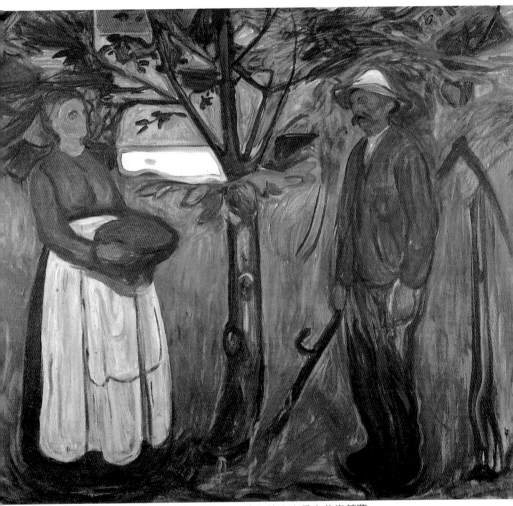

豐饒㈡　1902年　油畫畫布　128×152cm　奧斯陸市立孟克美術館藏

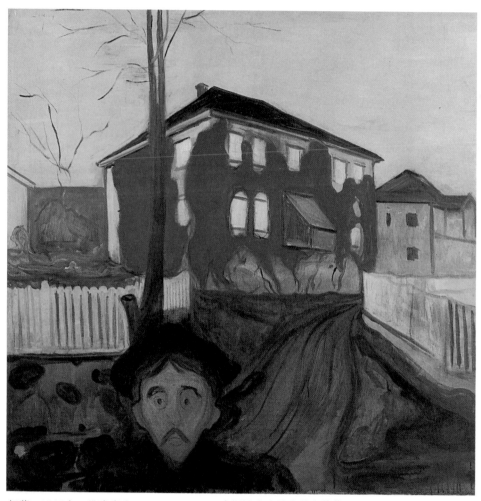

紅蔓　1900年　油畫畫布　120×120cm　奧斯陸市立孟克美術館藏
新陳代謝　1899年　油畫畫布　172.5×142cm　奧斯陸市立孟克美術館藏（右頁 圖）

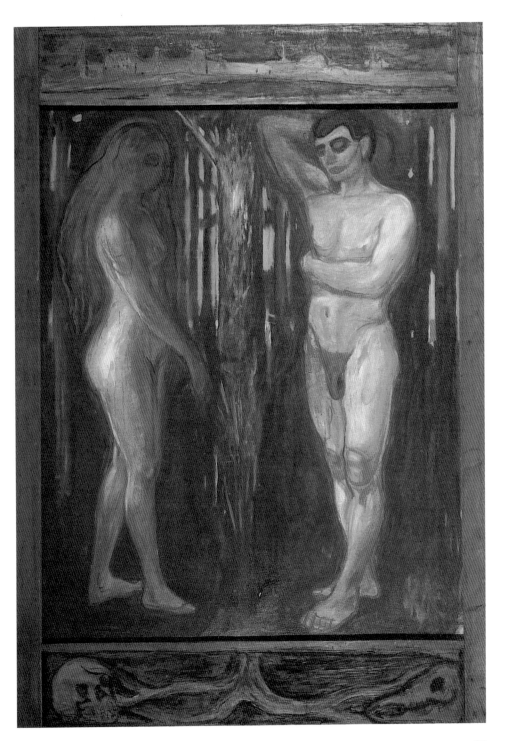

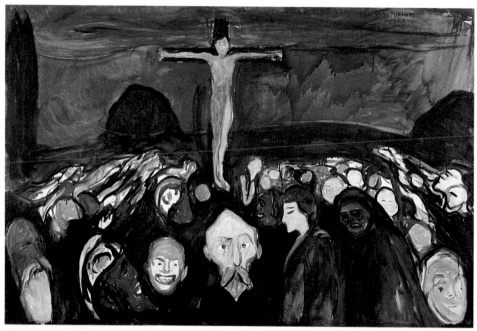

耶穌受難地　1900年　油畫畫布　80×120cm　奧斯陸市立孟克美術館藏

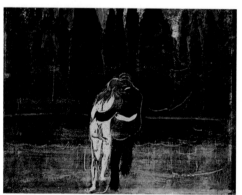

森林㈡　1897年　木版畫
奧斯陸市立孟克美術館藏

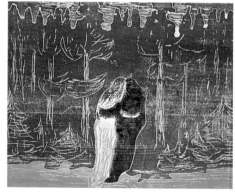

森林㈢　1915年　木版畫
奧斯陸市立孟克美術館藏

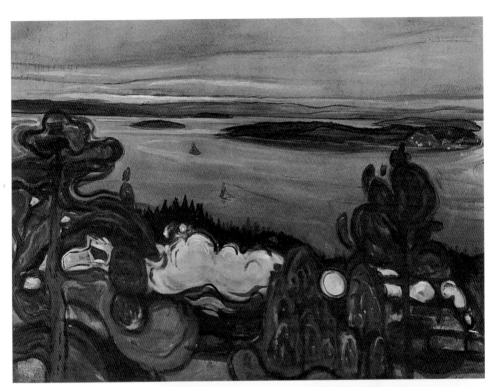

火車的煙　1900年
油畫畫布　84.5×190cm
奧斯陸市立孟克美術館

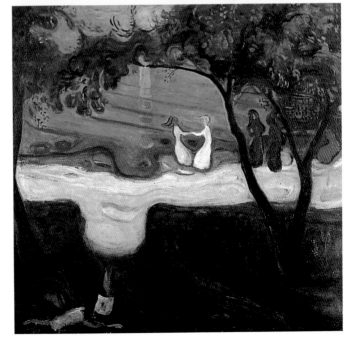

水邊之舞　1900年
油畫畫布　95.5×98.5cm
布拉格國立美術館藏

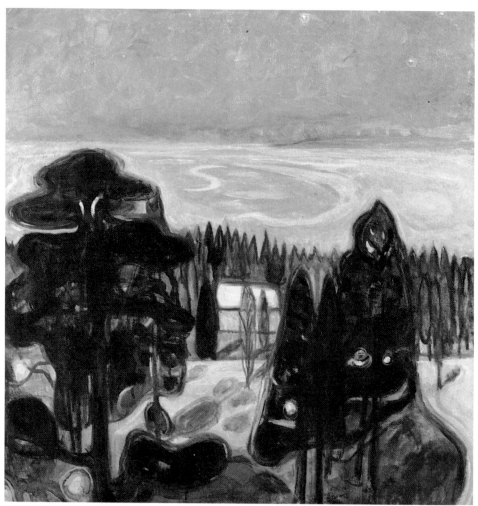

白色之夜　1901年　油畫畫布　115.5×110.5cm　奧斯陸國家畫廊藏

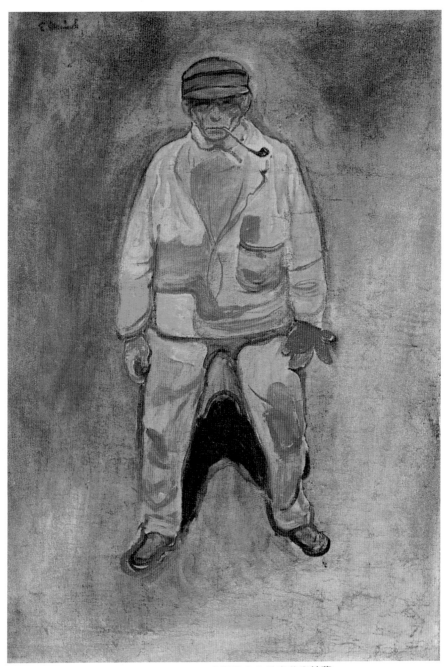

漁夫　1902年　油畫畫布　89×61cm　奧斯陸市立孟克美術館藏

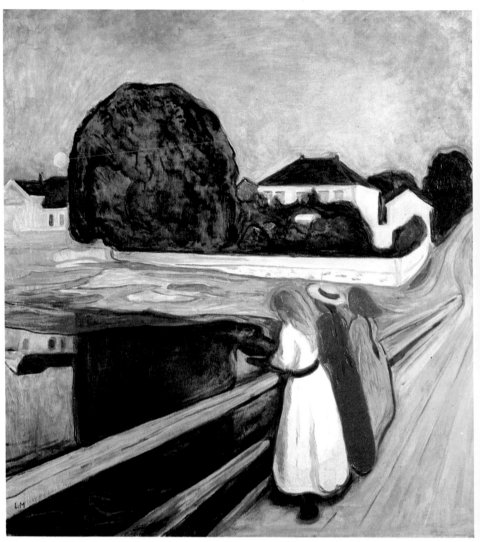

橋上的女孩們　1901年　油畫畫布　136×125.5cm　奧斯陸國家畫廊藏

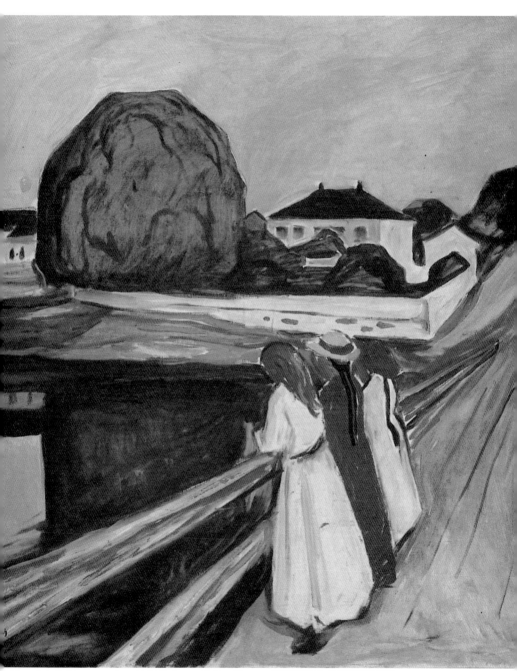

橋上的女孩們　1927年　油畫畫布　100.5×90cm　奧斯陸市立孟克美術館藏

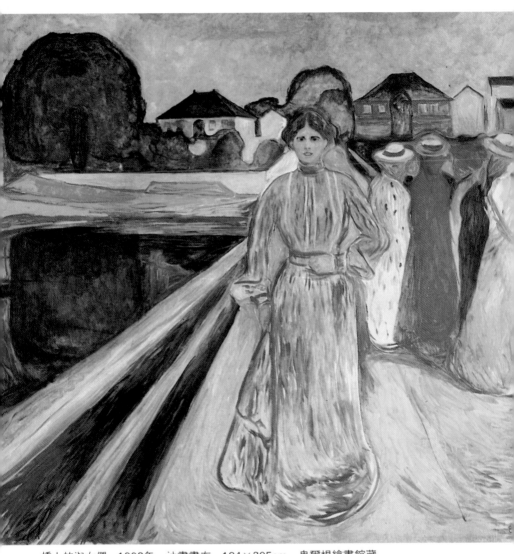

橋上的淑女們　1902年　油畫畫布　184×205cm　卑爾根繪畫館藏
橋上的淑女們　1903年　油畫畫布　203×230cm　斯德歌爾摩提斯加畫廊藏（右頁上圖）

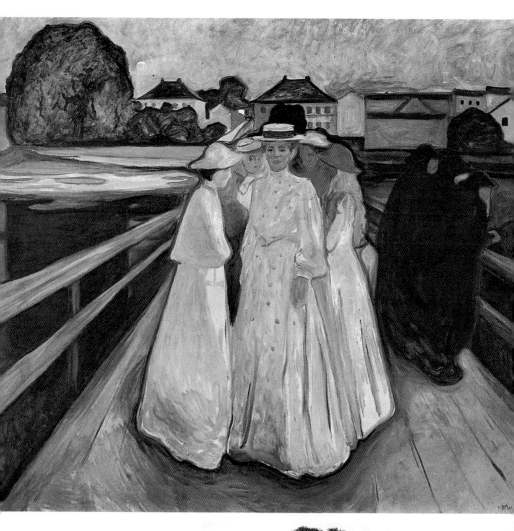

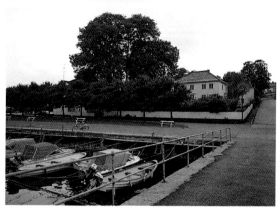

〈橋上的女孩們〉
畫中的奧斯柯士特蘭實景現況

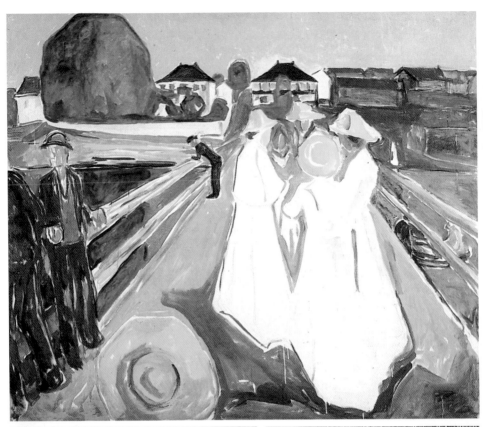

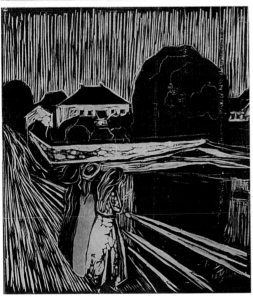

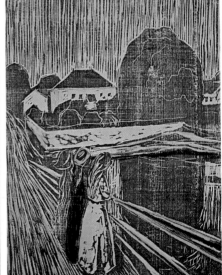

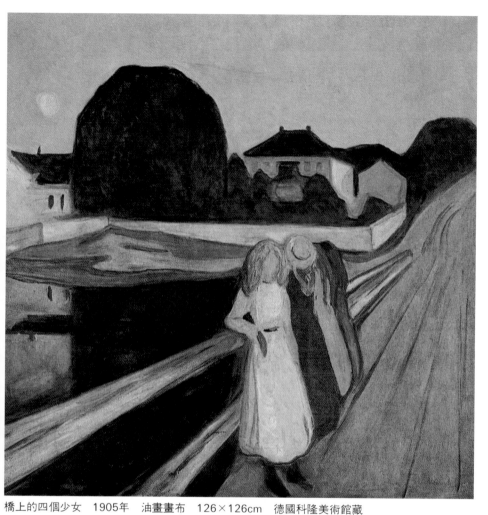

橋上的四個少女　1905年　油畫畫布　126×126cm　德國科隆美術館藏
橋上的淑女們　1935年　油畫畫布　119.5×129.5cm　奧斯陸市立孟克美術館藏（左頁上圖）
橋上的女孩們　1918~1920年　木版畫　50×43.1cm（左頁左下圖）
橋上的女孩們　1920年　木版畫　奧斯陸市立孟克美術館藏（左頁右下圖）

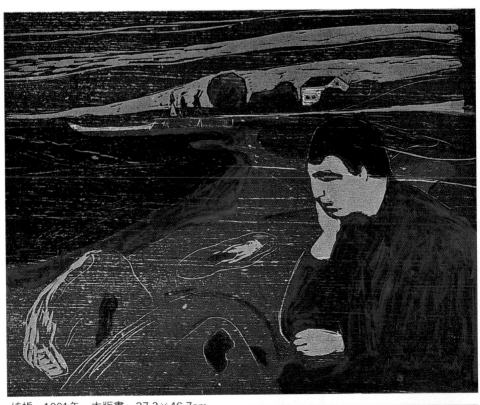

嫉妒　1901年　木版畫　37.2×46.7cm

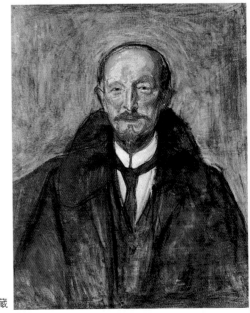

艾爾伯·寇門　1902年　油畫畫布
81.5×65.5cm　蘇黎世市立美術館藏

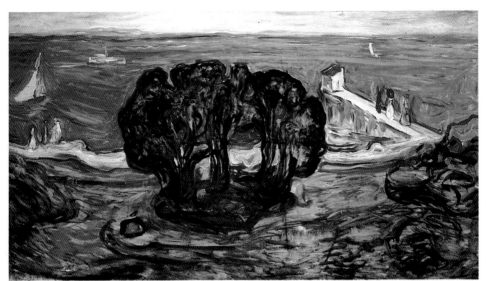

海邊的樹叢 1904年 油畫畫布 93×167cm 奧斯陸市立孟克美術館藏

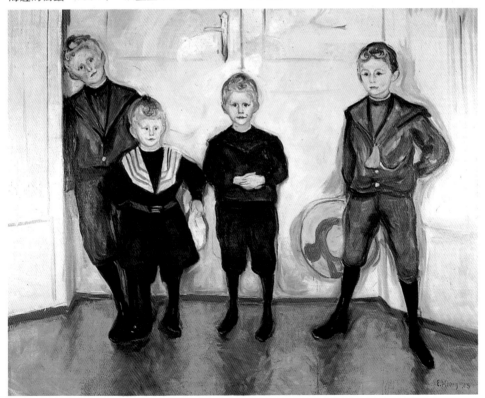

林德博士的四個孩子 1903年 油畫畫布 144×199.5cm 呂北克貝漢斯美術館藏

雨　1902年　油畫畫布　86.5×115.5cm　奧斯陸國家畫廊藏

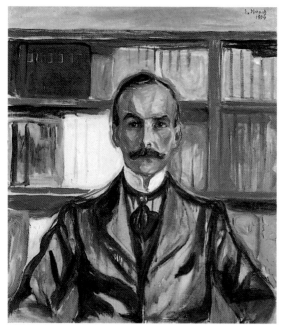

哈里·蓋斯勒伯爵　1904年
油畫畫布　86×75cm　私人收藏

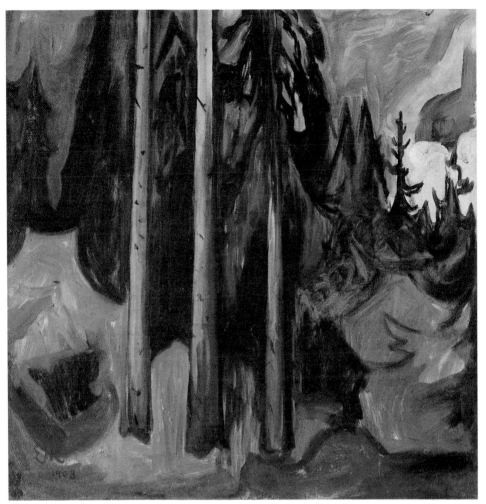

森林　1903年　油畫畫布　82.5×81.5cm　奧斯陸市立孟克美術館藏

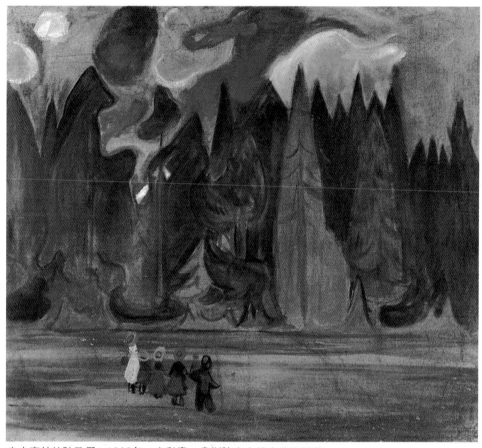

步向森林的孩子們　1903年　水彩畫　奧斯陸市立孟克美術館藏

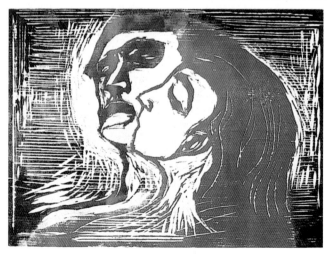

男與女　1905年
木版畫　40.3×54cm
奧斯陸市立孟克美術館藏

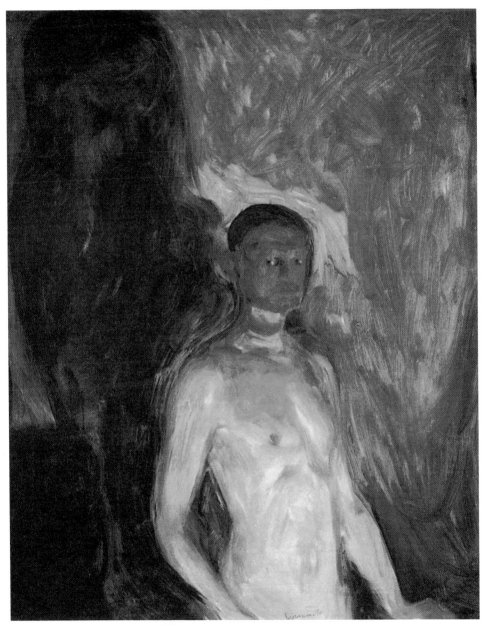

地獄中的自畫像　1903年　油畫畫布　81.5×65.5cm　奧斯陸市立孟克美術館藏

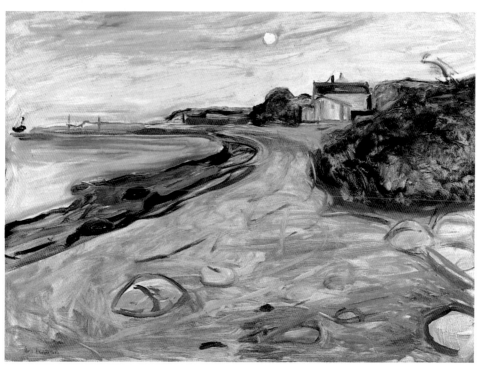

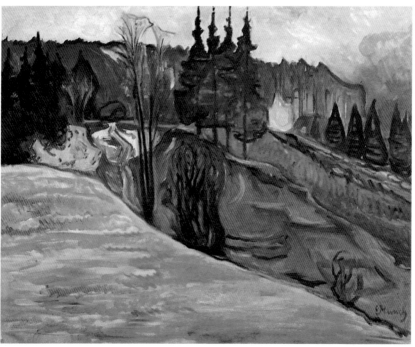

哈里・蓋斯勤伯爵　1906年
油畫畫布　200×84cm
德國柏林美術館藏

（左頁上圖）
奧斯柯士特蘭風景　1904年
油畫畫布　74×99cm
美國康州華茲沃斯美術館藏

（左頁下圖）
衛林根的森林　1905年
油畫畫布　80×100cm
奧斯陸市立孟克美術館藏

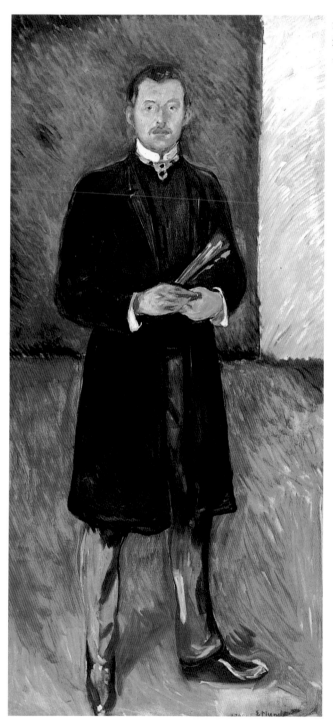

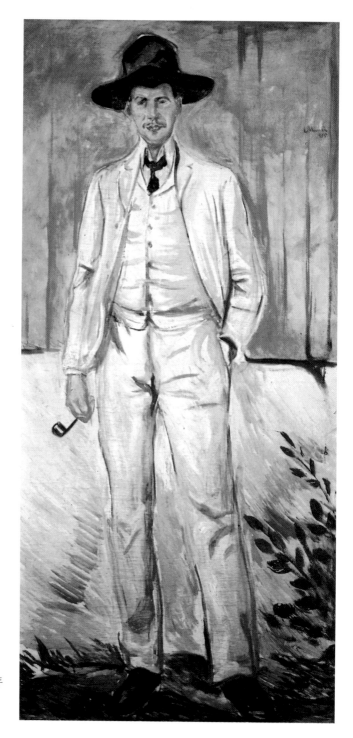

魯德威格・卡斯頓　1905年
油畫畫布　194×91cm
斯德歌爾摩提斯加畫廊藏

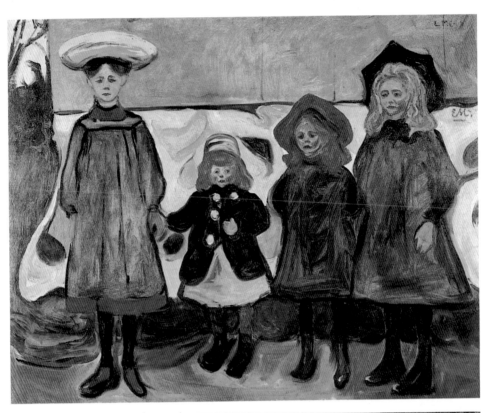

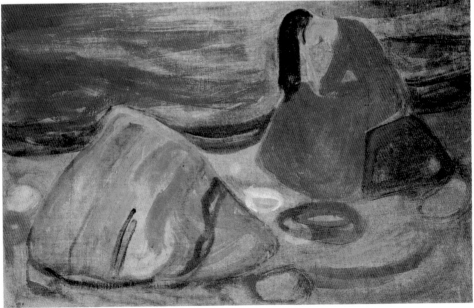

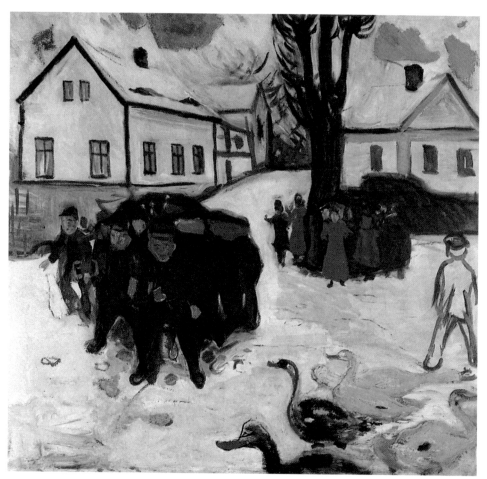

年輕人與鴨群　1905～1908年　油畫畫布　100×105cm　奧斯陸市立孟克美術館藏
奧斯柯士特蘭的四個少女　1904～1905年　油畫畫布　87×110cm
奧斯陸市立孟克美術館藏（左頁上圖）

（左頁下圖）
哭泣的女孩　1906～1907年　蛋彩畫布　92×143cm　奧斯陸市立孟克美術館藏

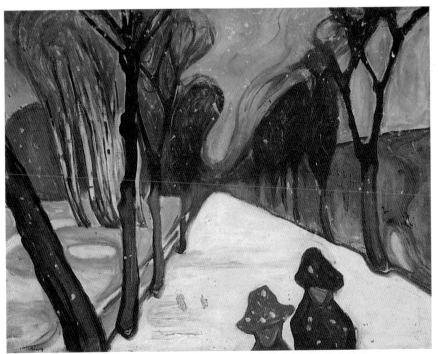

下雪的街景　1906年　油畫畫布　80×100cm　奧斯陸市立孟克美術館藏

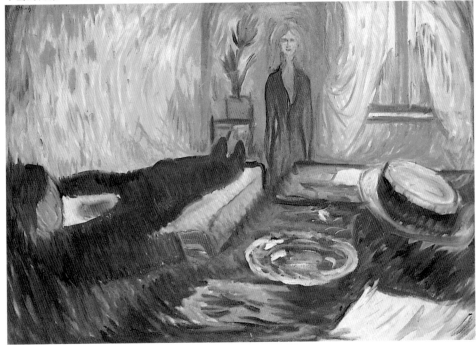

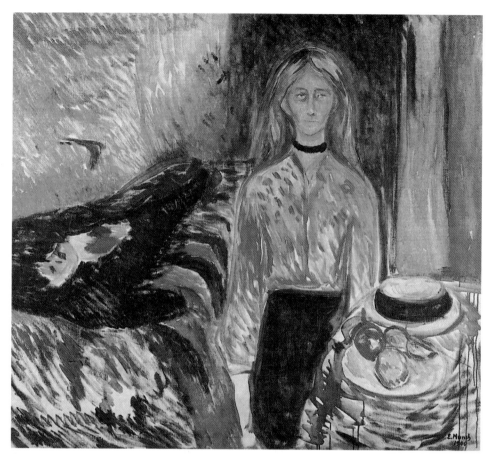

女兇手　1906年　油畫畫布　69.5×100cm
奧斯陸市立孟克美術館藏（上圖）
女兇手　1906年　油畫畫布　110×120cm
奧斯陸市立孟克美術館藏（左頁下圖）

（右圖）
"善與惡知識之樹"的一頁　彩蠟畫紙
65.3×47.5cm　奧斯陸市立孟克美術館藏

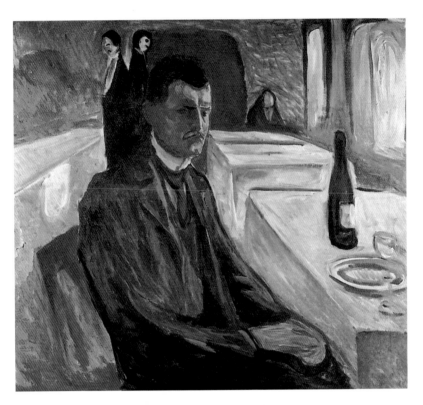

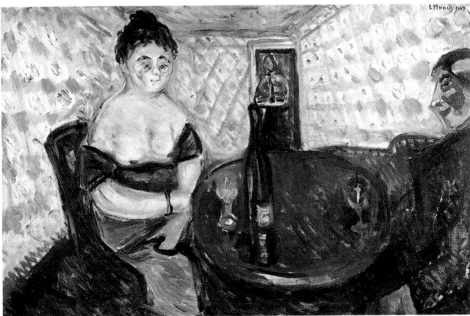

瓦爾德‧拉鐵諾　1907年
油畫畫布　220×110cm
勞姆斯‧梅埃收藏（右圖）

（左頁上圖）
在威瑪的自畫像　1906年
油畫畫布
110.5×120.5cm
奧斯陸市立孟克美術館藏

妓院情景（綠屋系列）
1907年　油畫畫布
85×131cm
奧斯陸市立孟克美術館藏
（左頁下圖）

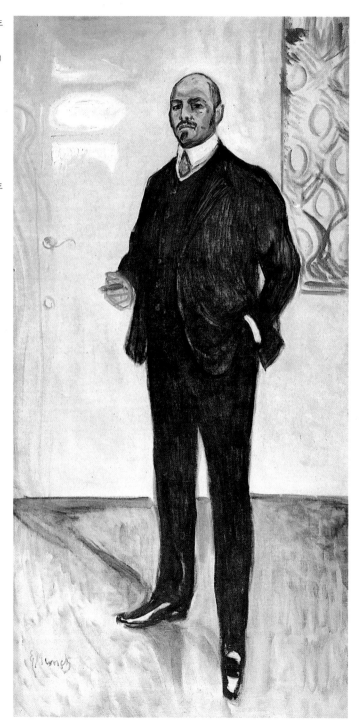

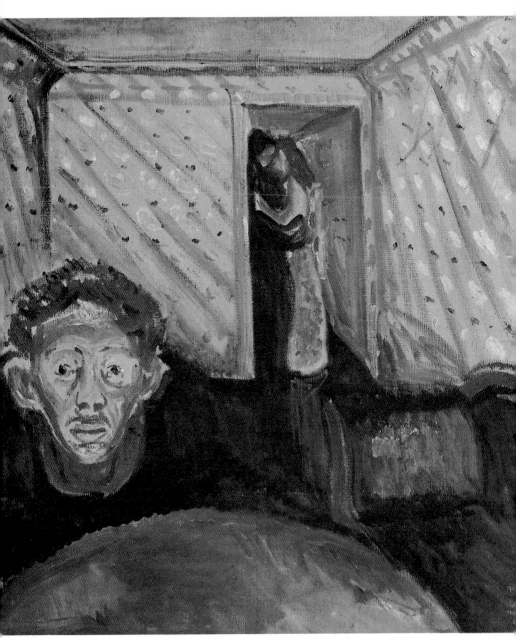

嫉妒　1907年　油畫畫布　89×82cm　奧斯陸市立孟克美術館藏
嫉妒（綠屋系列）　1907年　76×98cm　油畫畫布　奧斯陸市立孟克美術館藏（右頁上圖）
華內幕德的老人　1907年　油畫畫布　110×85cm　奧斯陸市立孟克美術館藏（右頁右下圖）
浴者　1907年　油畫　112×90cm　私人收藏（右頁左下圖）

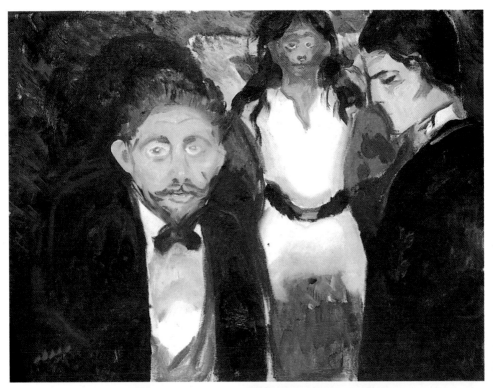

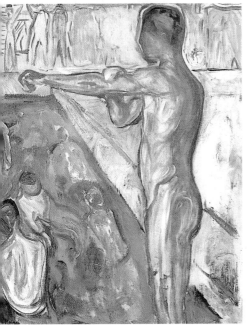

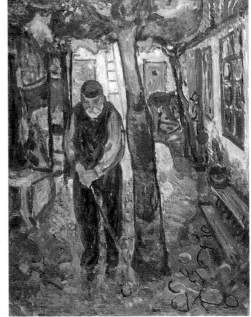

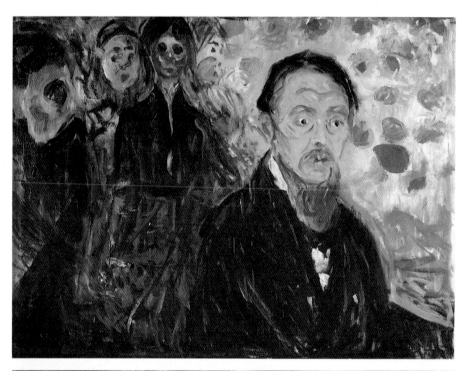

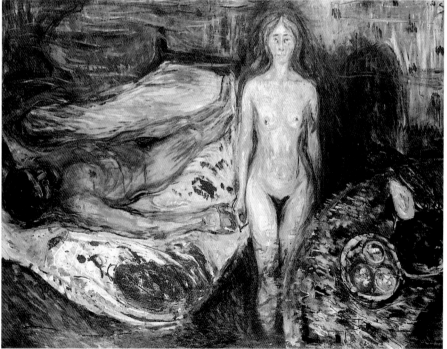

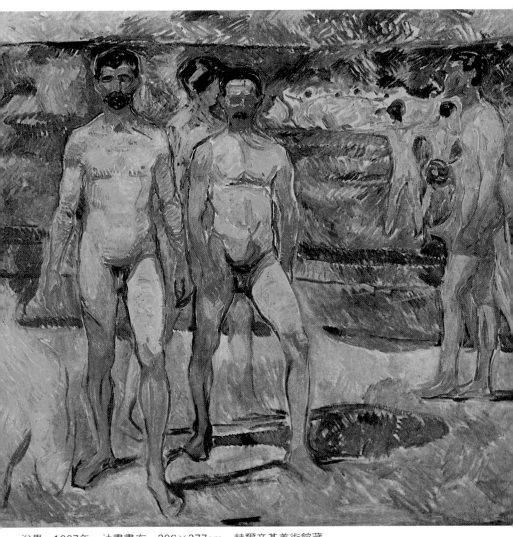

浴男　1907年　油畫畫布　206×277cm　赫爾辛基美術館藏

驚奇　1907年　油畫畫布　85×110cm　奧斯陸市立孟克美術館藏（左頁上圖）
馬拉之死　1907年　油畫畫布　150×200cm　奧斯陸市立孟克美術館藏（左頁下圖）

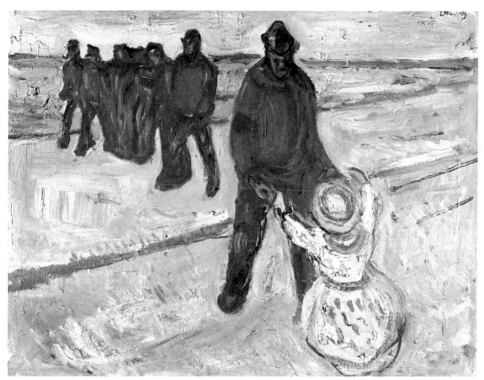

工人與孩子　1908年　油畫畫布　76×90cm　奧斯陸市立孟克美術館藏

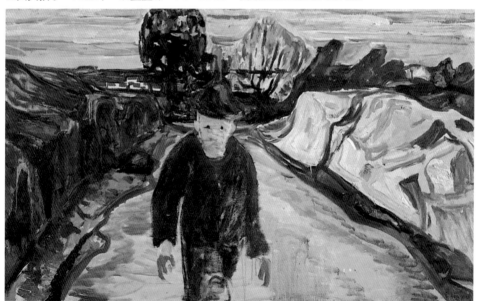

謀殺者　1910年　油畫畫布　94.5×154cm　奧斯陸市立孟克美術館藏

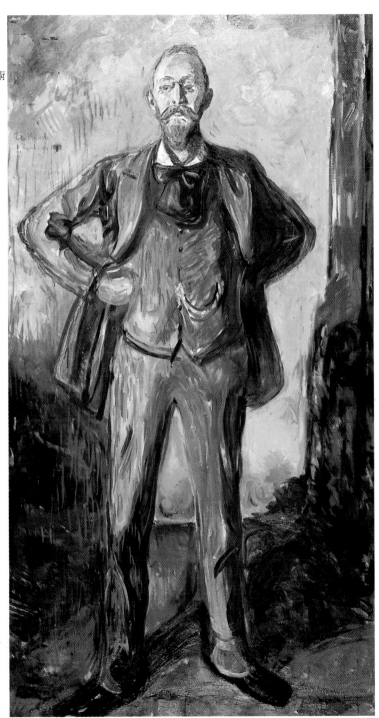

自畫像（在雅柯普遜醫院中） 1909年
油畫畫布 100×110cm 勞姆斯·梅埃收藏
（右頁上圖）

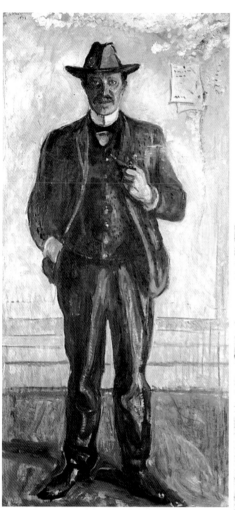

（下圖）
傑士·提斯 1909年 油畫畫布
203×102cm 奧斯陸市立孟克美術館藏

脫爾華德·史丹 1909年 油畫畫布
202×96.5cm 奧斯陸市立孟克美術館藏
（上圖）

（右頁下圖）
葛瑞佛森那森的郊遊 1921年 彩蠟畫紙
15.1×26.9cm 奧斯陸市立孟克美術館藏

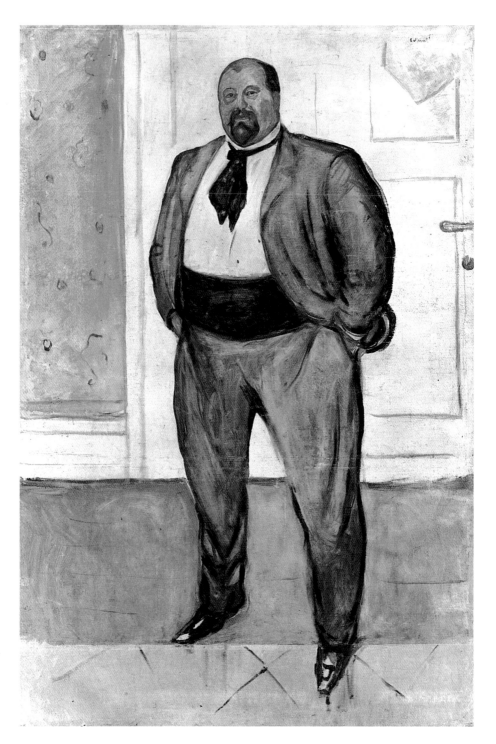

克利斯頓・森德堡
1909年　油畫畫布
215×147cm
奧斯陸市立孟克美術館藏
（左頁圖）

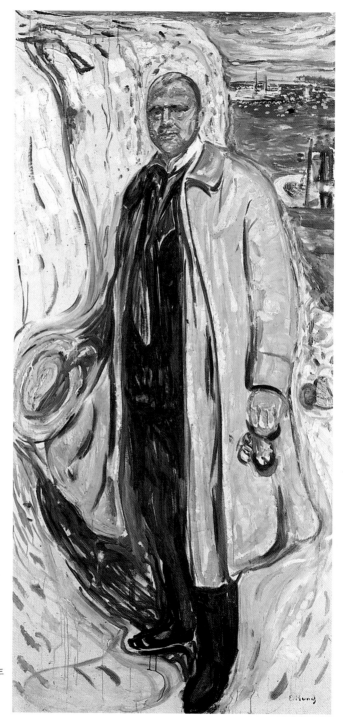

（右圖）
克利斯丁・基羅浮　1910年
油畫畫布　205×98cm
哥特堡藝術博物館藏

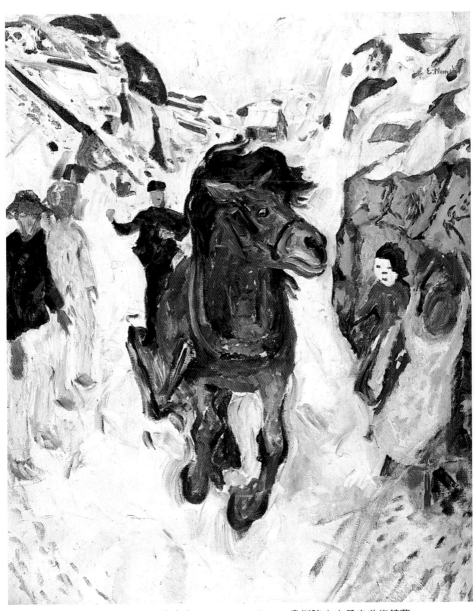

疾馳的馬　1910～1912年　油畫畫布　148×119.5cm　奧斯陸市立孟克美術館藏

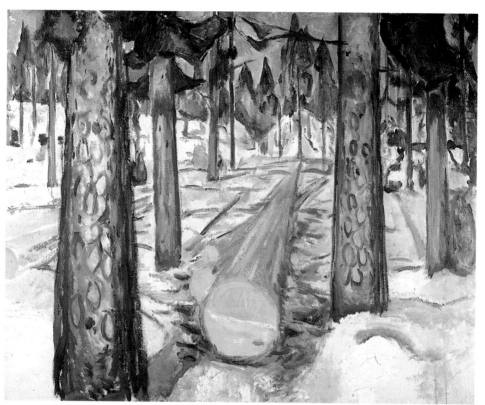

黃色木頭　1911～1912年　油畫畫布
131×160cm　奧斯陸市立孟克美術館藏

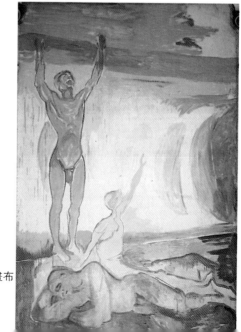

初醒的人兒　1911～1916年　油畫畫布
455×305cm　奧斯陸大學講堂壁畫

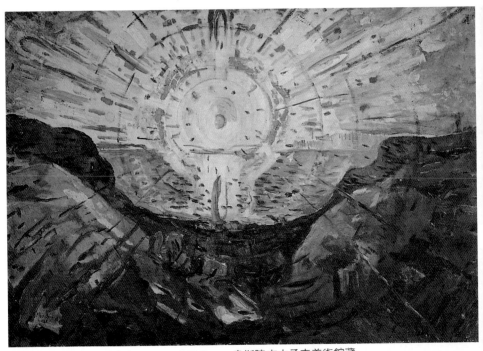

太陽　1912年　油畫畫布　123×176.5cm　奧斯陸市立孟克美術館藏

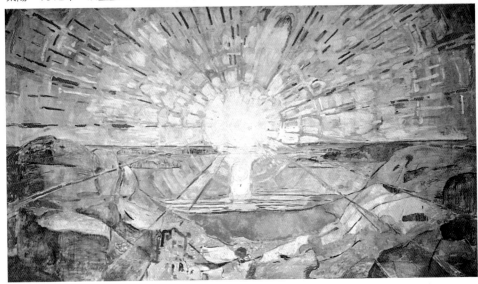

太陽　1911～1916年　油畫畫布　450×780cm　奧斯陸大學講堂壁畫

（右頁下圖）奧斯陸大學講堂的壁畫正面〈太陽〉

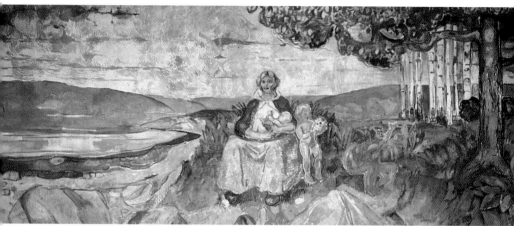

母校　1911～1916年　油畫畫布　455×1160cm　奧斯陸大學講堂壁畫

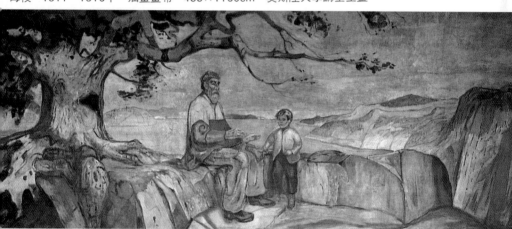

歷史　1911～1916年　油畫畫布　450×1163cm　奧斯陸大學講堂壁畫

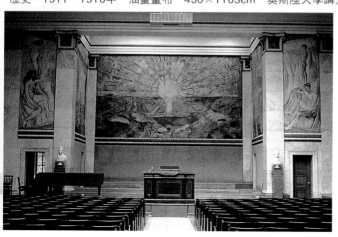

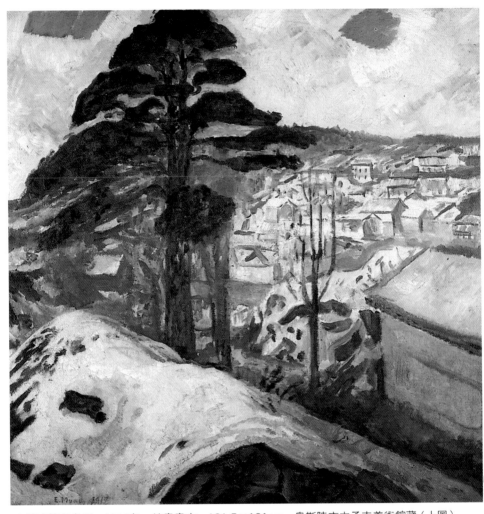

卡拉克洛的冬天　1912年　油畫畫布　131.5×131cm　奧斯陸市立孟克美術館藏（上圖）
卡拉克洛冬天的海邊景色　1914年　油畫畫布　92×112cm　奧斯陸市立孟克美術館藏
（右頁上圖）
卡拉克洛下雨的海岸　1913年　油畫畫布　93×107cm　奧斯陸市立孟克美術館藏
（右頁下圖）

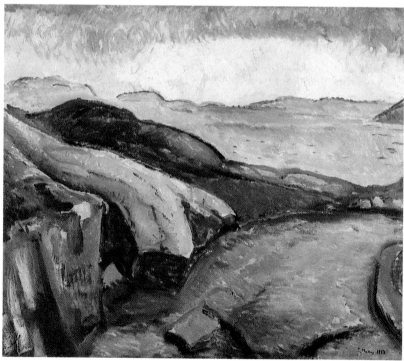

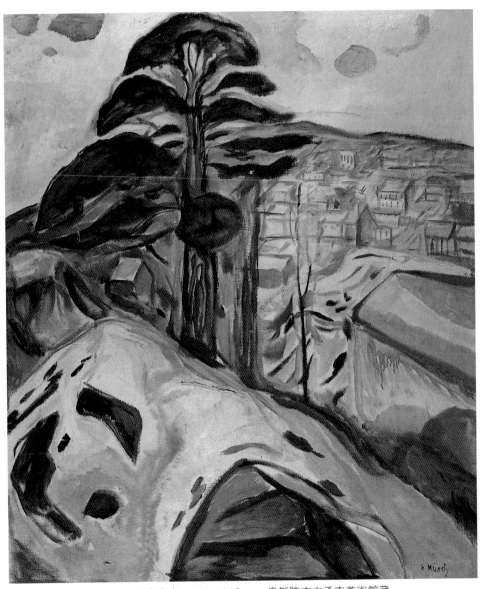

卡拉克洛的冬天　1916　油畫畫布　131×112cm　奧斯陸市立孟克美術館藏

男與女㈡　1912～1915年　油畫畫布　89×115.5cm　奧斯陸市立孟克美術館藏（右頁上圖）

裸體畫　1913年　油畫畫布　80×100cm　奧斯陸市立孟克美術館藏　（右頁下圖）

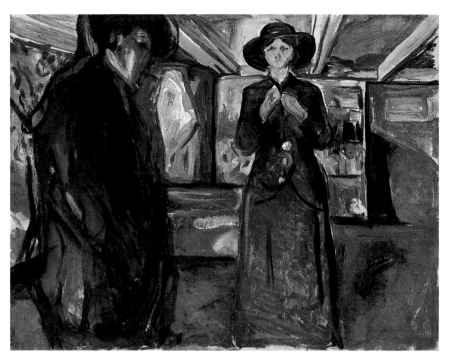

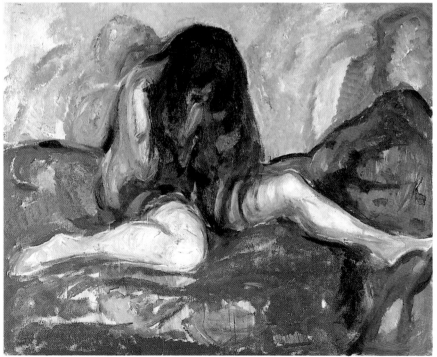

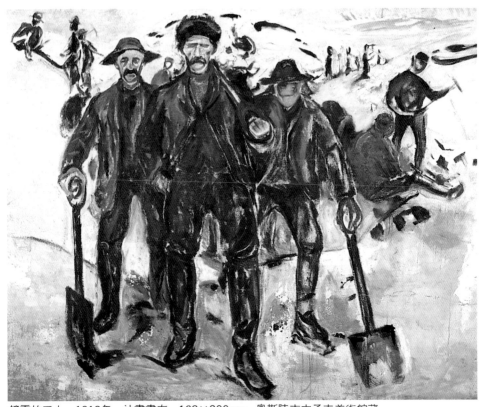

鏟雪的工人　1913年　油畫畫布　163×200cm　奧斯陸市立孟克美術館藏

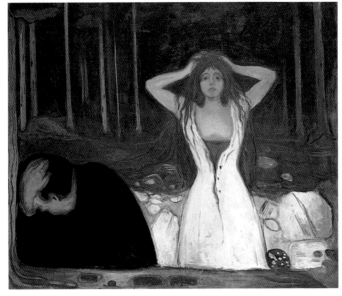

灰燼　1894年
油畫、蛋彩、畫布
120.5 × 141cm
奧斯陸市立孟克美術館藏

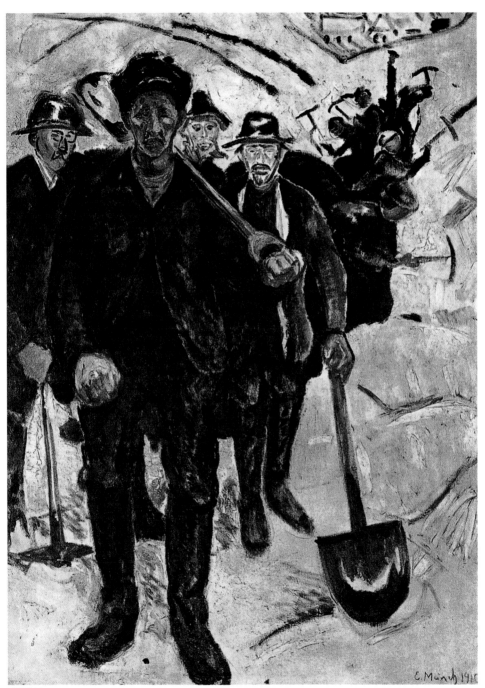

鏟雪的工人　1910年　油畫　224×163cm

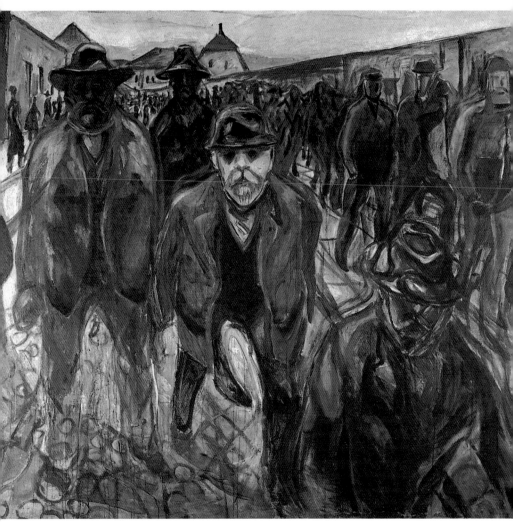

回家途中的工人　1913～1915年　油畫畫布　201×227cm　奧斯陸市立孟克美術館藏

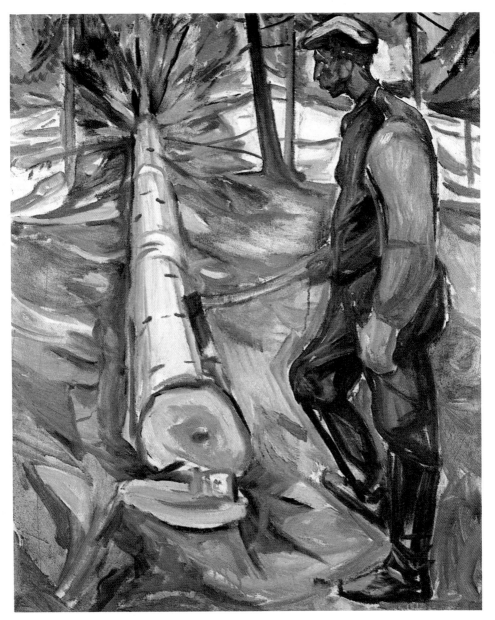

伐木者　1913年　油畫畫布　130×105.5cm　奧斯陸市立孟克美術館藏

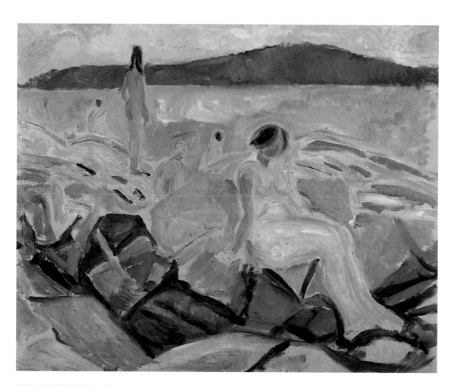

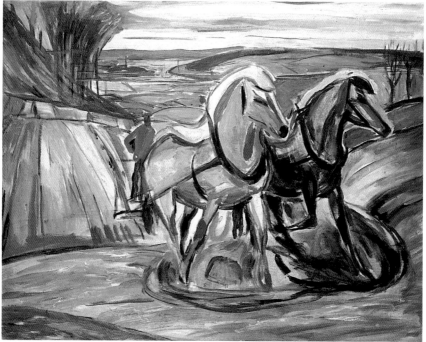

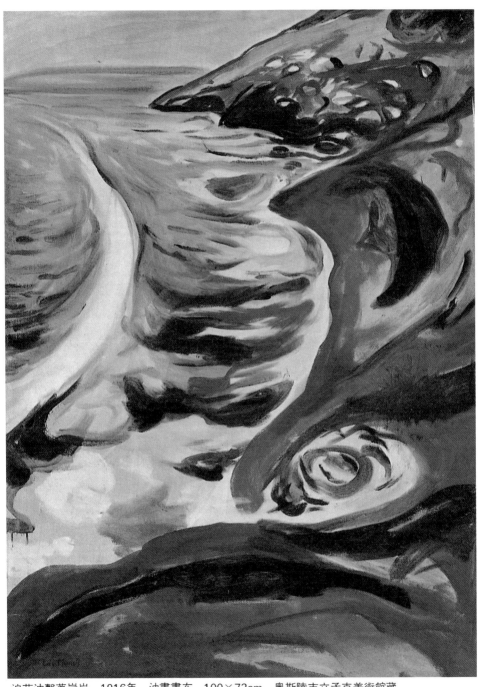

浪花沖擊著岸岩　1916年　油畫畫布　100×72cm　奧斯陸市立孟克美術館藏
炎夏㈡—維茲頓　1915年　油畫畫布　95×119.5cm　奧斯陸市立孟克美術館藏（左頁上圖）
春耕　1916年　油畫畫布　84×109cm　奧斯陸市立孟克美術館藏（左頁下圖）

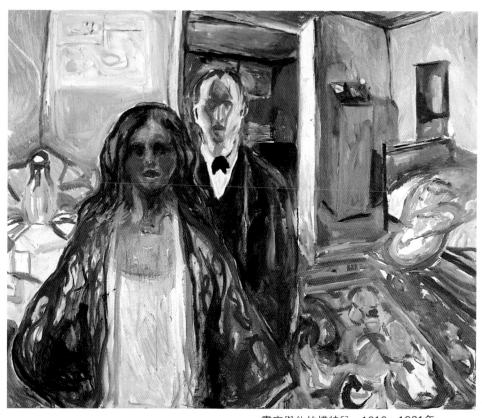

畫家與他的模特兒　1919～1921年
油畫畫布　134×159cm
奧斯陸市立孟克美術館藏

絕望　1893年　油畫畫布
92×72.5cm　奧斯陸市立孟克美術館藏

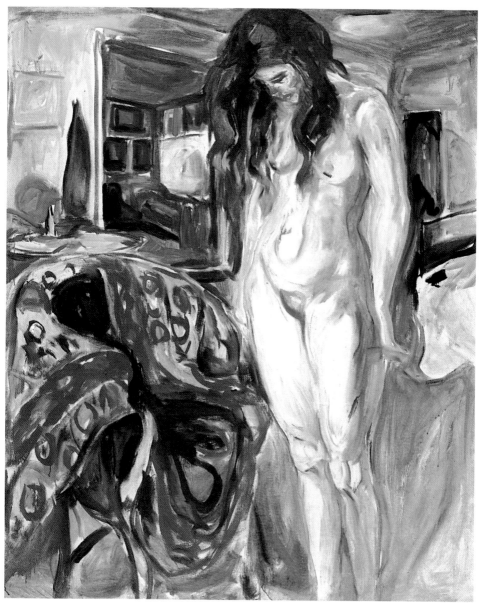

柳條椅旁的模特兒　1919～1921年　油畫畫布　122.5×100cm　奧斯陸市立孟克美術館藏

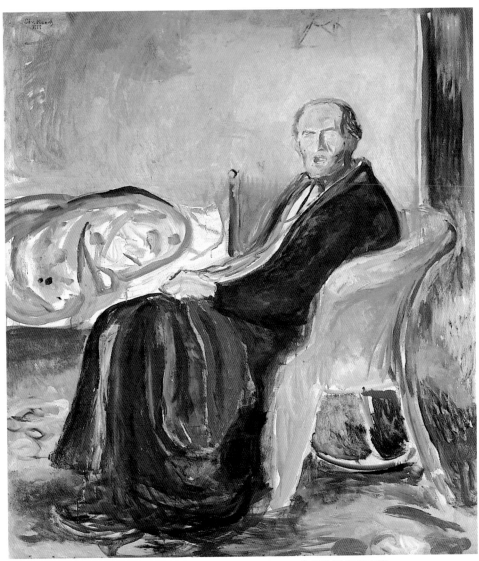

自畫像（感冒後） 1919年 油畫畫布 150.5×131cm 奧斯陸國家畫廊藏

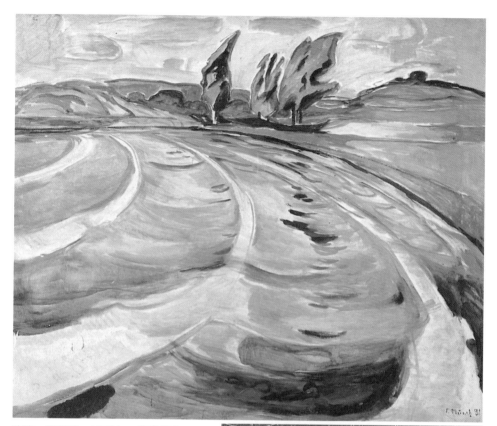

波浪—維茲頓　1921年　油畫畫布
100×120cm　奧斯陸市立孟克美術館藏

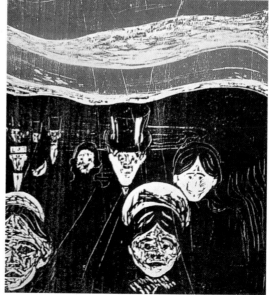

（右圖）
不安　1896年
木版畫　奧斯陸市立孟克美術館藏

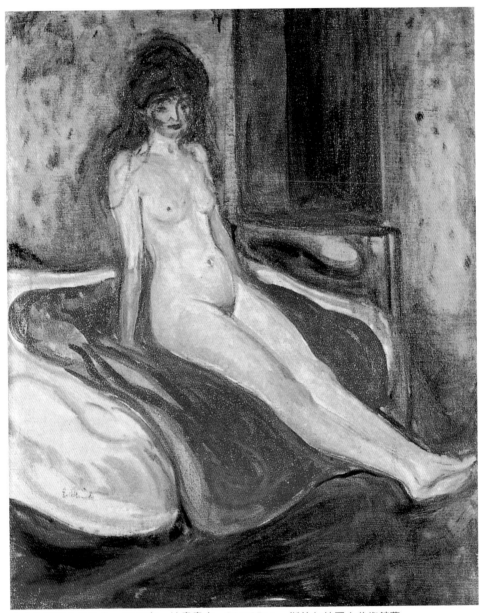

坐在紅褥被上的少女　1922年　油畫畫布　81×65cm　斯徒加特國立美術館藏

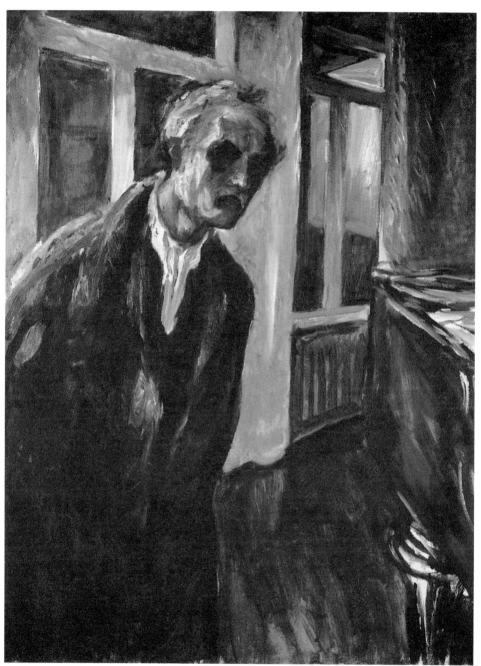

自畫像—夜遊者　1923～1924年　油畫畫布　89.5×67.5cm　奧斯陸市立孟克美術館藏

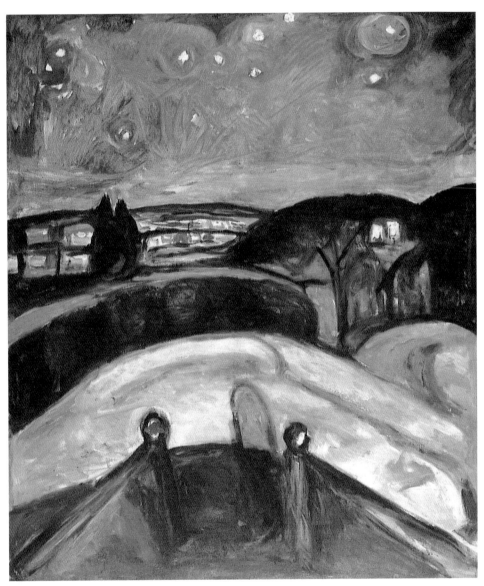

繁星之夜　1923～1924年　油畫畫布　139×119cm　奧斯陸市立孟克美術館藏

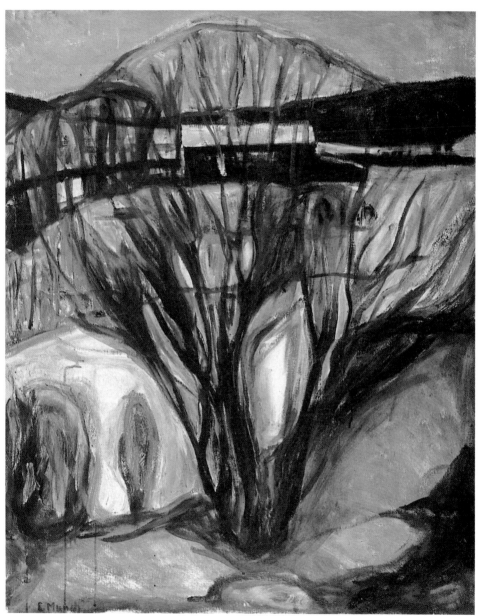

冬景—艾可利　1923～1924年　油畫畫布　100×80cm　奧斯陸市立孟克美術館藏

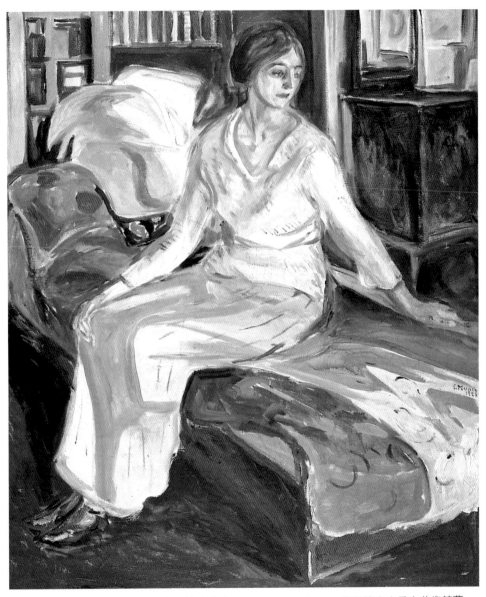

長椅上的模特兒　1924～1928年　油畫畫布　136.5×115.5cm　奧斯陸市立孟克美術館藏
安慰　1924年　油畫畫布　100×121cm　奧斯陸市立孟克美術館藏（右頁上圖）
波希米亞式的婚禮　1925年　油畫畫布　138×181cm　奧斯陸市立孟克美術館藏（右頁下圖）

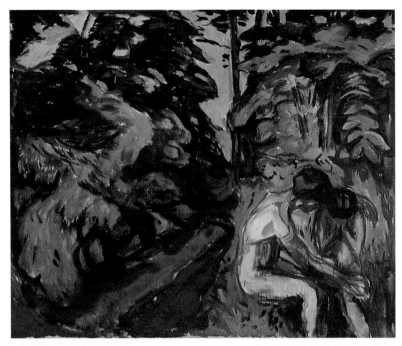

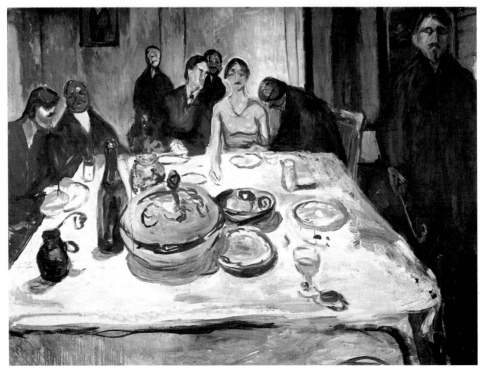

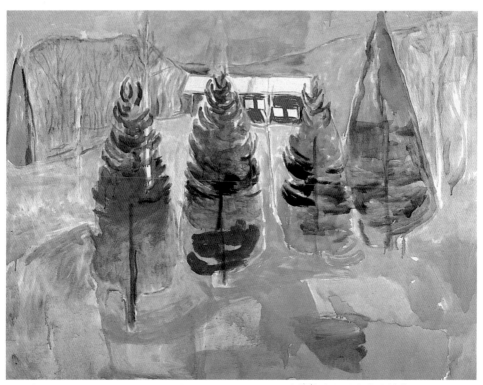

紅色倉庫與針樅木　1927年　油畫畫布　100×130cm　奧斯陸市立孟克美術館藏

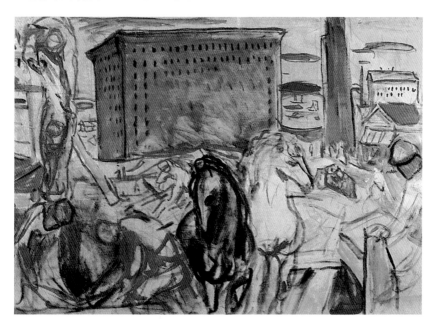

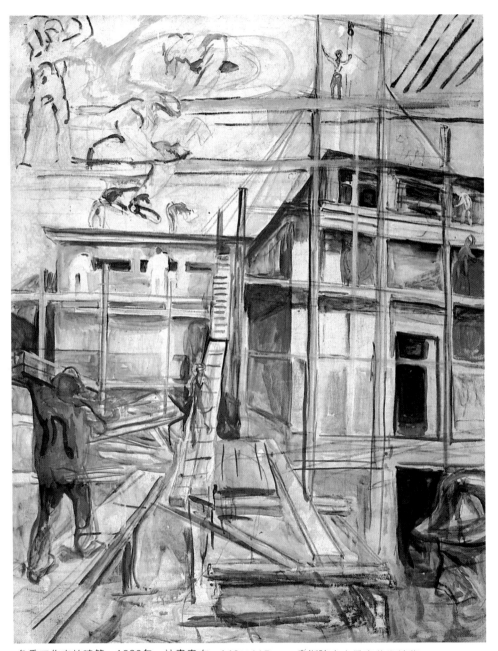

冬季工作室的建築　1929年　油畫畫布　149×115cm　奧斯陸市立孟克美術館藏
奧斯陸都會中的建築　1929年（或更早期）　水彩畫　70×100cm
奧斯陸市立孟克美術館藏（左頁下圖）

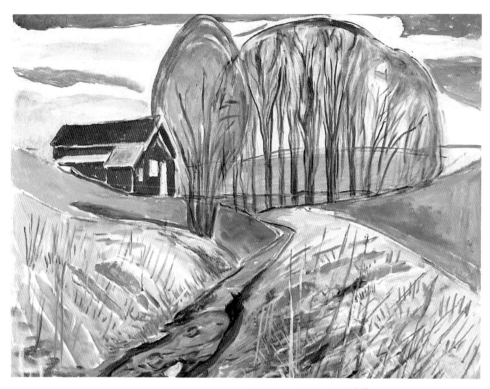

紅屋春景　1935年　油畫畫布　100×130cm　奧斯陸市立孟克美術館藏

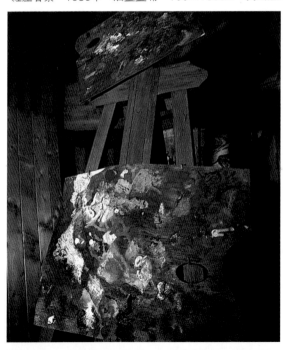

孟克的調色板

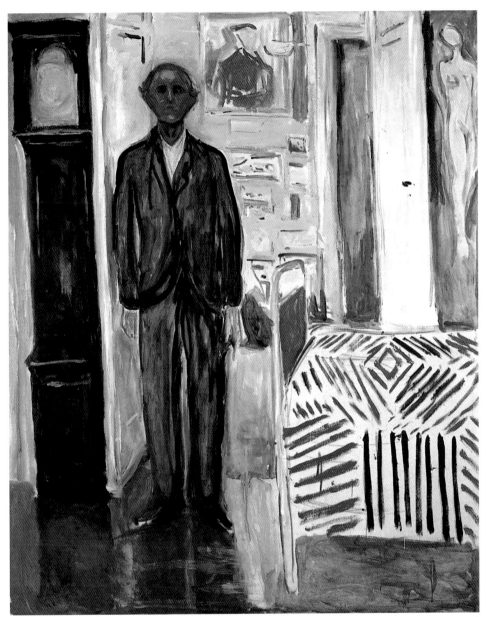

時鐘與床之間的畫像　1940年　油畫畫布　149.5×120cm　奧斯陸市立孟克美術館藏

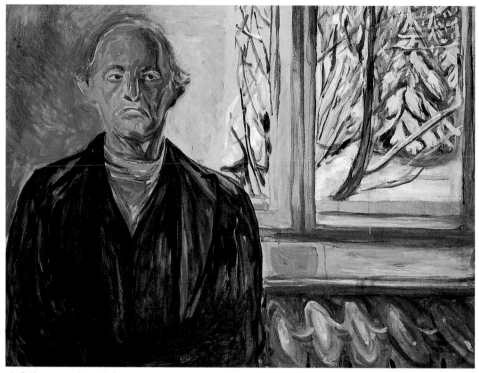

自畫像　1940年　油畫

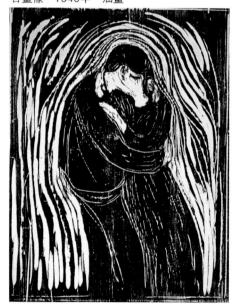

接吻㈠　1897～1898年　木版畫
奧斯陸市立孟克美術館藏

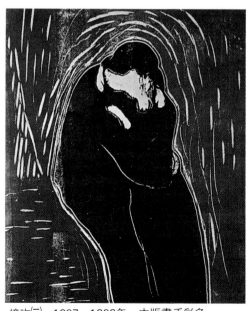

接吻㈡　1897～1898年　木版畫手彩色
奧斯陸市立孟克美術館藏

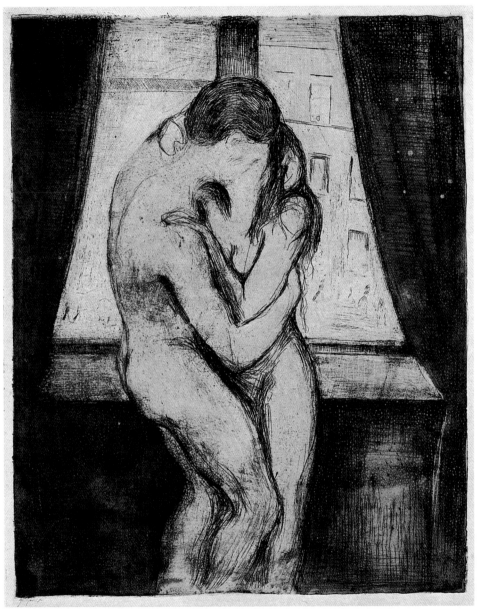

接吻　1895年　銅版畫　49.5×38.9cm　奧斯陸市立孟克美術館藏

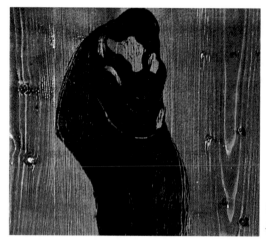

接吻㈢　1898年　木版畫
奧斯陸市立孟克美術館藏

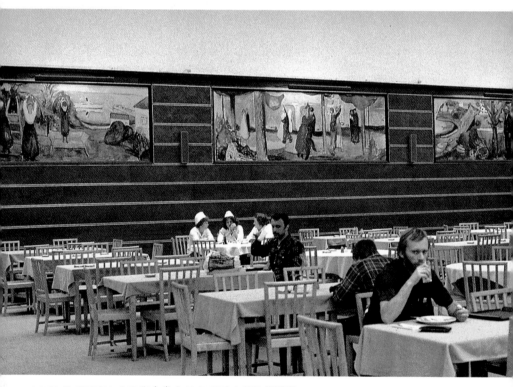

奧斯陸佛瑞亞巧克力工廠食堂中孟克 1992 年所作的壁畫

孟克的素描、版畫等作品

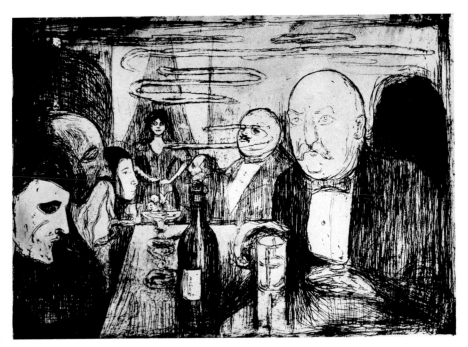

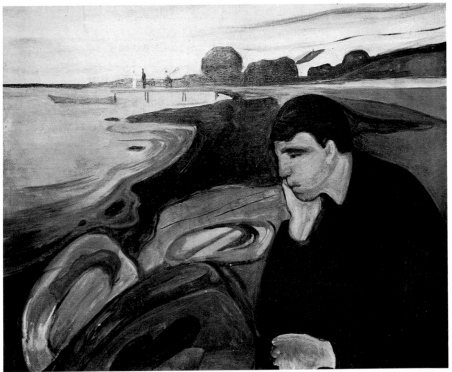

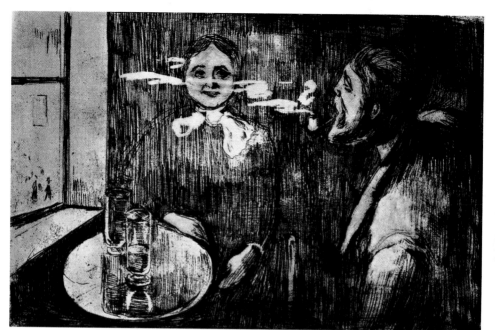

會談時間　1895年　銅版畫　20.2×31.3cm
波希米亞式聚會　1894年　銅版畫（左頁上圖）
嫉妒　1894年　油畫畫布　72×93cm（左頁下圖）
嫉妒　1896年　石版畫　32.6×46cm　奧斯陸市立孟克美術館藏（下圖）

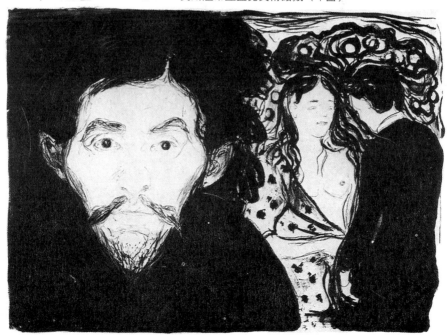

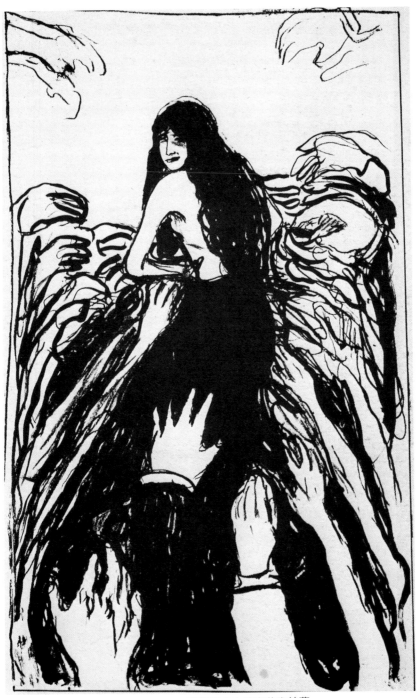

手　1895年　石版畫　48×29cm　奧斯陸市立孟克美術館藏

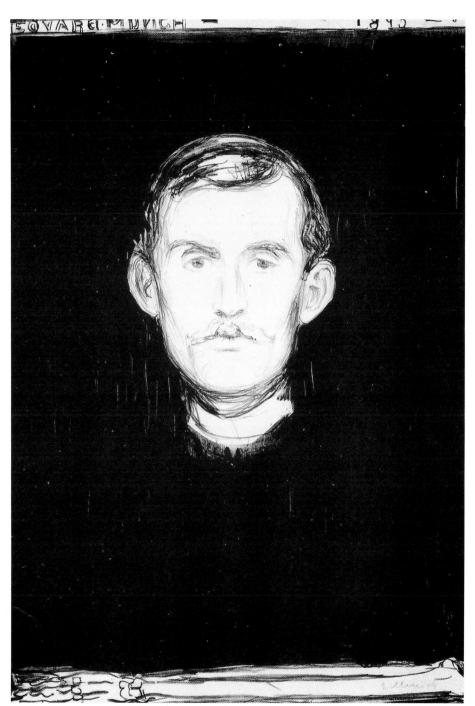

與一隻手骨的自畫像　1895年　石版畫　45.5×31.7cm　奧斯陸市立孟克美術館藏

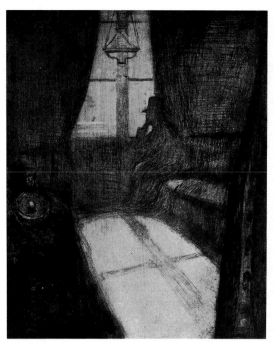

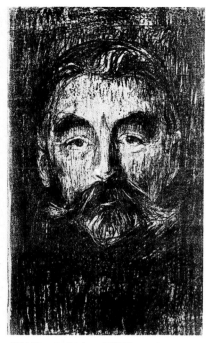

月光　1895年　石版畫　　　　　　　　　　馬拉梅　1896年　石版畫

女人髮中的男人頭　1896年　木版畫　54.5×37.3cm（右頁圖）
男與女　1898年　油畫畫布　60×100cm　勞姆斯·梅埃收藏（下圖）

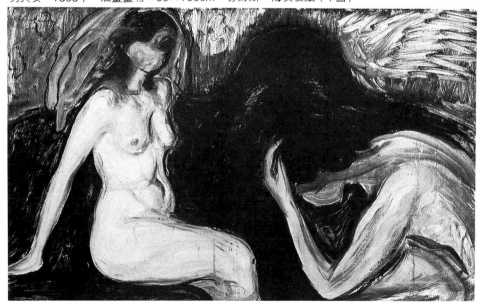

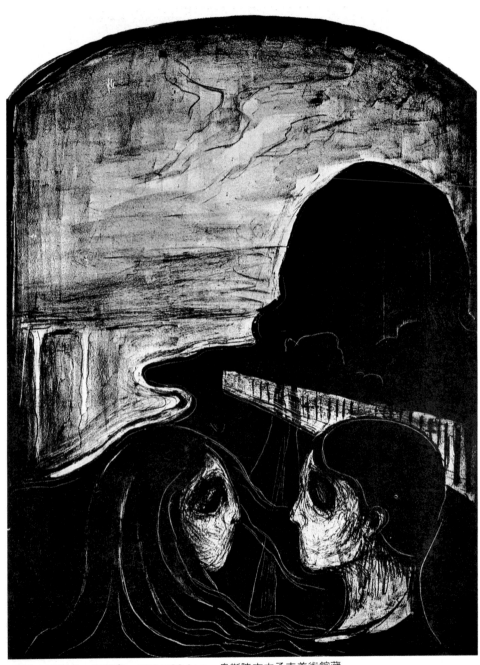

吸引　1896年　石版畫　47.1×36.1cm　奧斯陸市立孟克美術館藏

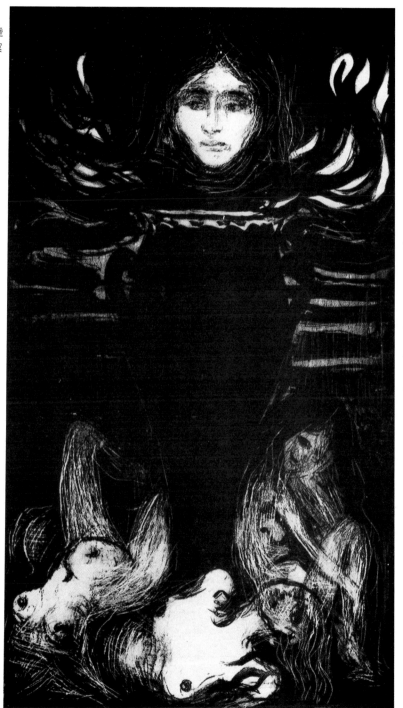

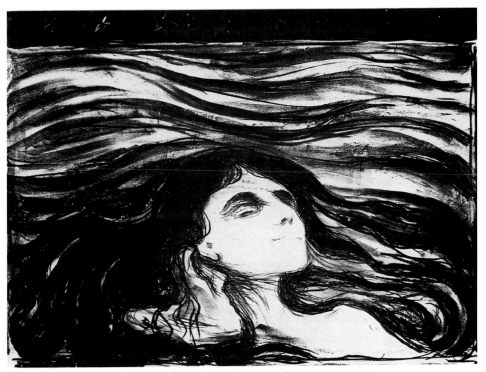

波浪中的情人　1896年　石版畫　31×41.9cm　奧斯陸市立孟克美術館藏

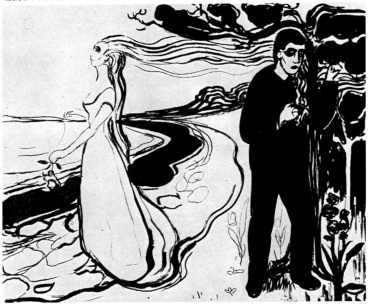

分離㈠　1896年　石版畫　奧斯陸市立孟克美術館藏

男人頭像 1896 年 石版畫

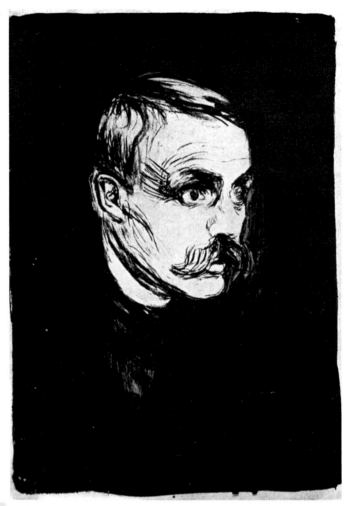

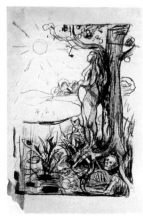

新陳代謝 1916年 石版畫手彩色
70.3×50cm 奧斯陸市立孟克美術館藏

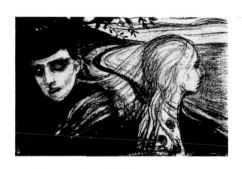

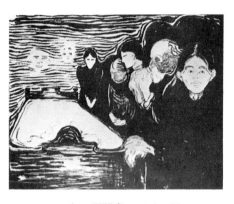

分離㈡　1896年　石版畫　41×62.5cm
奧斯陸市立孟克美術館藏

送終　1896年　石版畫　39.3×50cm
奧斯陸市立孟克美術館藏

奧古斯特·斯特林堡　1896年
石版畫　61×46cm
奧斯陸市立孟克美術館藏

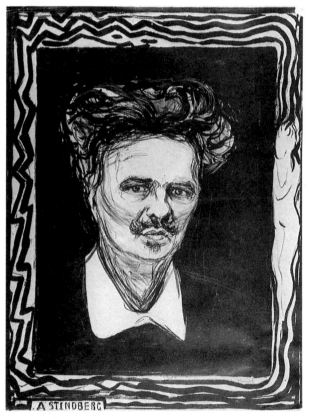

172

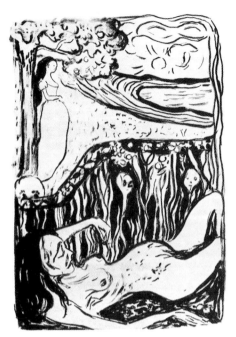

新陳代謝　1897年　石版畫　36.5×25cm
奧斯陸市立孟克美術館藏

在男人腦中　1897年　木版畫　37.2×56.7cm　奧斯陸市立孟克美術館藏

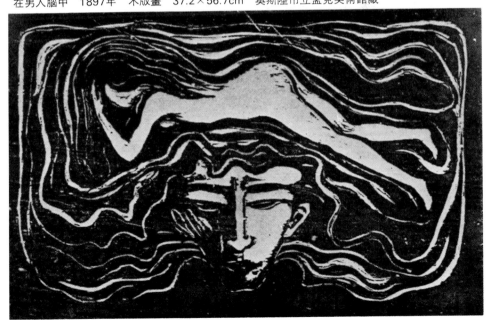

在束縛中　1896年　23.5×21.4cm
奧斯陸市立孟克美術館藏（左圖）
葬禮進行曲　1897年　版畫　55.5×37cm
奧斯陸市立孟克美術館藏
（右頁圖）

海邊的女郎　1898年　木版　（下圖）

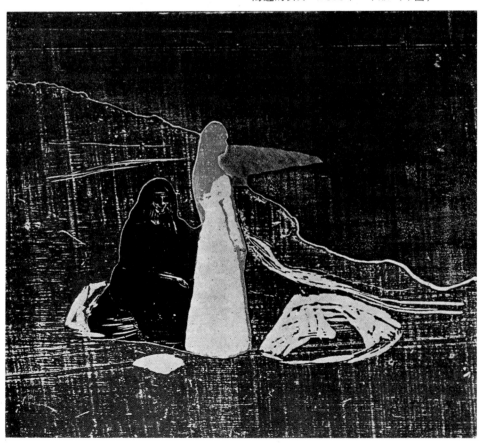

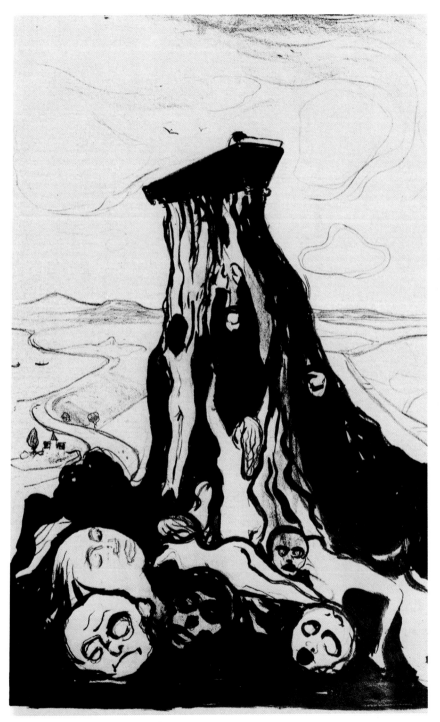

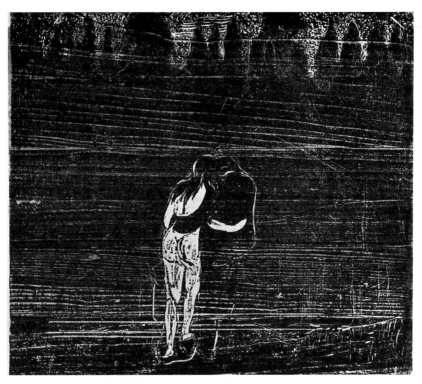

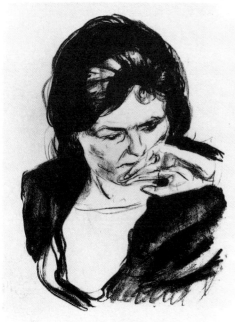

女人頭像　1920年
石版畫　42×30cm
德國烏帕達市凡杜海特美術館藏

老人　1905年　木版畫
68.7×45.6cm
德國烏帕達市凡杜海特美術館藏
森林　1897年　木版畫
49.7×55.9cm
奧斯陸市立孟克美術館藏（左頁上圖）

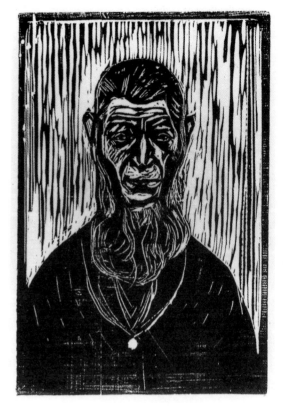

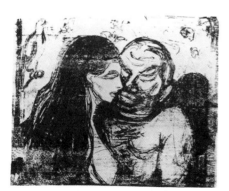

諷刺的一對戀人　1898年　石版畫
30.4×42.7cm　奧斯陸市立孟克美術館藏

（右圖）
肥胖的娼妓　1899年　木版畫
25×19.9cm　奧斯陸市立孟克美術館藏

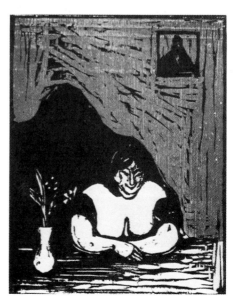

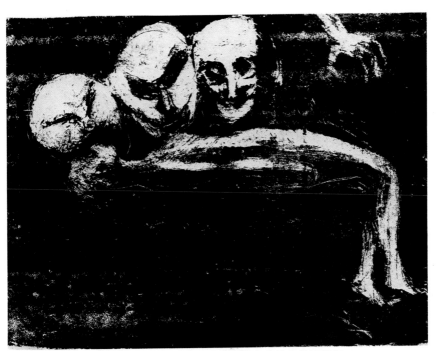

慾望 1898年 石版畫 30.4×42.7cm 奧斯陸市立孟克美術館藏

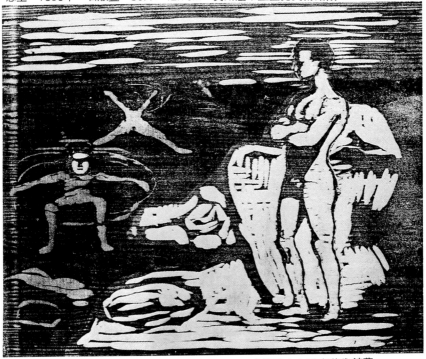

沐浴中的男孩 1899年 木版畫 35.9×44cm 奧斯陸市立孟克美術館藏

178

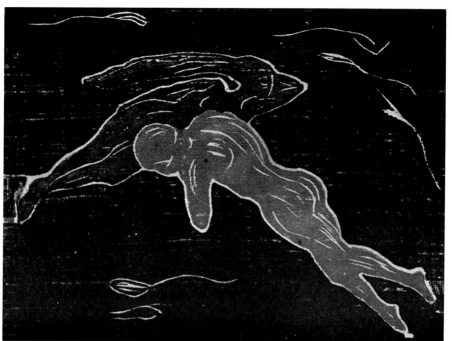

在宇宙交會　1899年　木版畫　奧斯陸市立孟克美術館藏

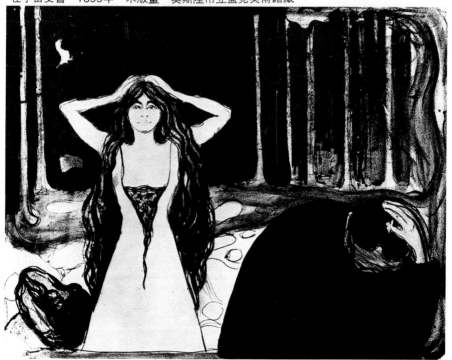

灰燼　1899年　石版畫　35.3×54cm　奧斯陸市立孟克美術館藏

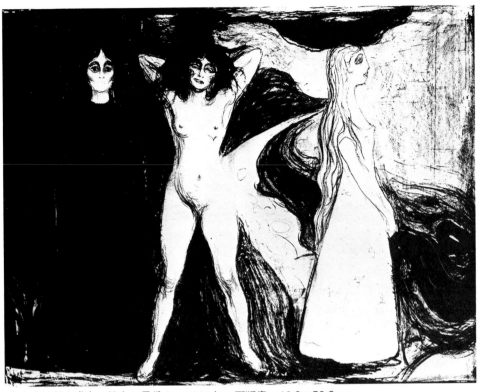

女人的三相（處女、妓女、尼僧）　1899年　石版畫　46.2×59.2cm
奧斯陸市立孟克美術館藏

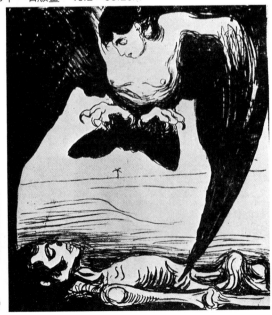

樹椿　1899年　木版畫　37.2×57.2cm
奧斯陸市立孟克美術館藏（上圖）
鳥身女面怪物　1900年　石版畫　（右圖）

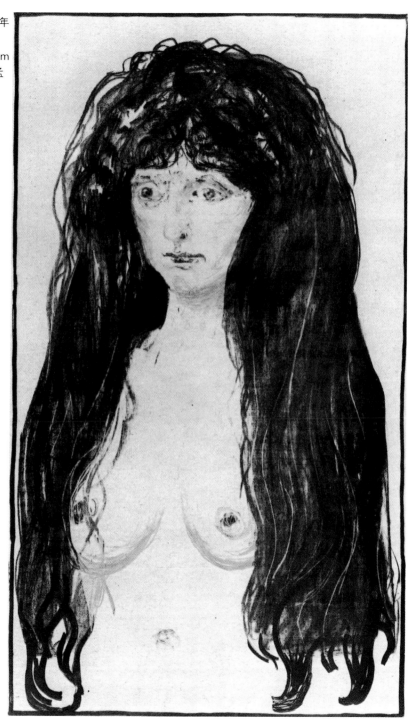

罪惡　1901年
銅版畫
49.5×39.6cm
奧斯陸市立孟
克美術館藏

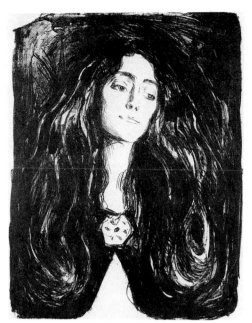

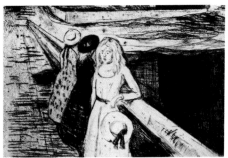

橋上的女孩們　1903年　銅版畫
18×25.1cm　奧斯陸市立孟克美術館藏

胸針、依娃・馬杜西　1903年　石版畫
60×46cm　奧斯陸市立孟克美術館藏

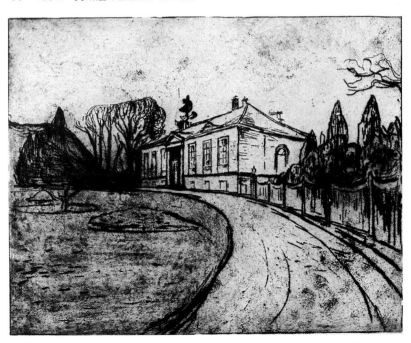

林德博士之家　1902年　版畫　44.6×55.5cm　奧斯陸市立孟克美術館藏

漁夫與他的女兒　1902年　版畫　47.5×61.3cm　奧斯陸市立孟克美術館藏

海邊的婦人　1903年　木版畫　32.8×46cm
奧斯陸市立孟克美術館藏

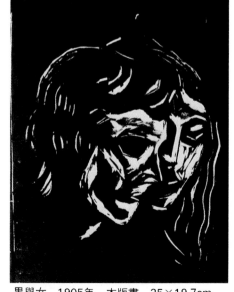

男與女　1905年　木版畫　25×19.7cm
奧斯陸市立孟克美術館藏

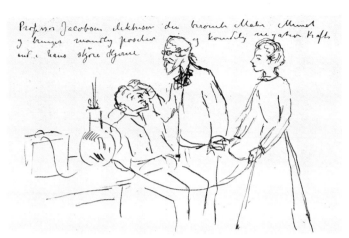

孟克在醫院治療風景　1908～1909年

梅朗柯里（黑影）　1908～1909年　石版畫

死之舞蹈　1915年　石版畫

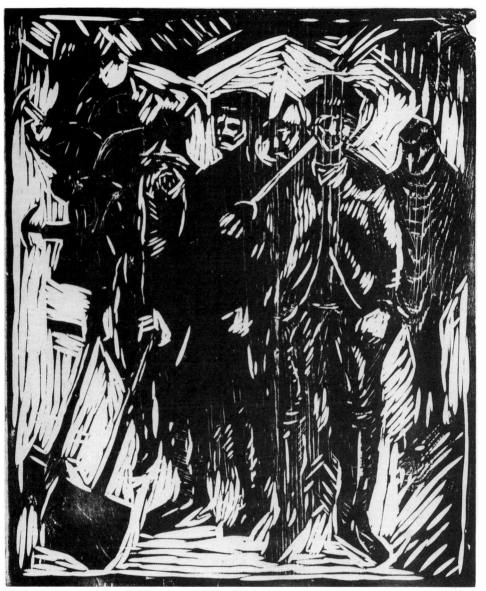

鏟雪的工人　1911年　木版畫　60×49.5cm　奧斯陸市立孟克美術館藏

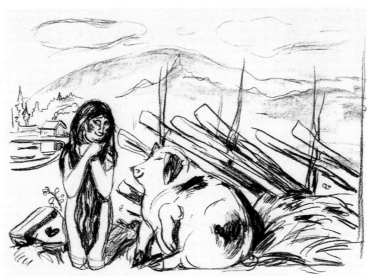

奧美加與一隻豬（阿爾法及奧美加系列） 1908～1909年 石版畫 31.7×36.6cm

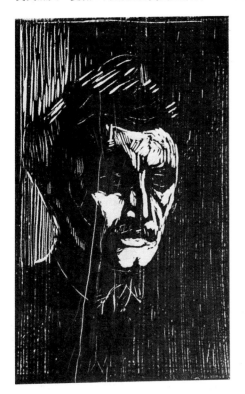

護士 1908～1909年 銅版畫
20.4×14.4cm 奧斯陸市立孟克美術館藏

自畫像 1911年 木版畫 53.5×52cm 奧斯陸市立孟克美術館藏

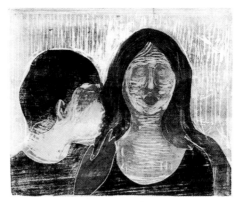

髮上之吻 1915年 木版畫 49×59.5cm
奧斯陸市立孟克美術館藏

自畫像 1915年 木版畫 44×35.8cm
奧斯陸市立孟克美術館藏（上圖）

橫臥的裸婦半身像 1920年 石版畫 44×60cm 德國烏帕達市凡杜海特美術館藏

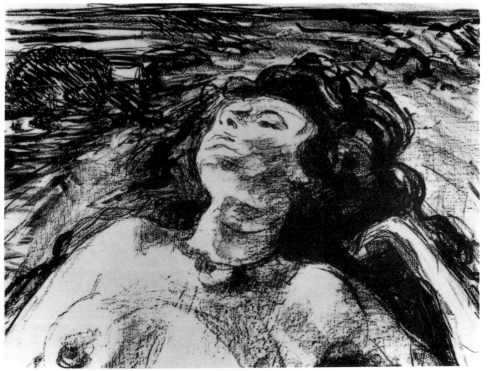

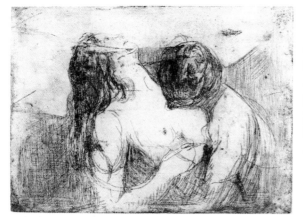

咬　1913年　銅版畫
19.8×27.9cm（左圖）
奧斯陸市立孟克美術館藏
酒瓶與自己　1924年　石版畫
41.5×51cm
奧斯陸市立孟克美術館藏（中左圖）
奧斯法德與艾敏太太　1920年
石版畫　39×50cm
奧斯陸市立孟克美術館藏
（中右圖）

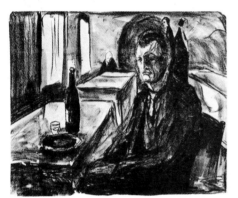

樹　1916年　石版畫　21.9×35.5cm　奧斯陸市立孟克美術館藏（下圖）

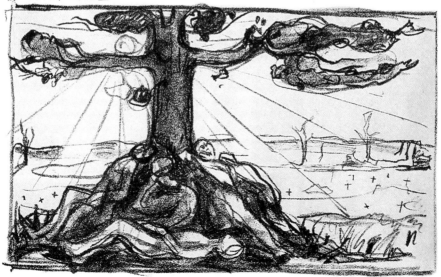

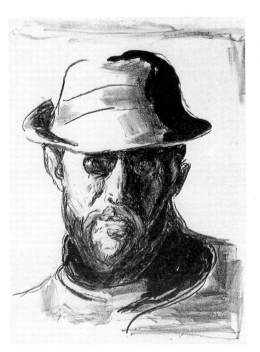

漢斯‧耶格　1943年　石版畫　38×31.5cm
奧斯陸市立孟克美術館藏

畢伊杜　1930年　木版畫

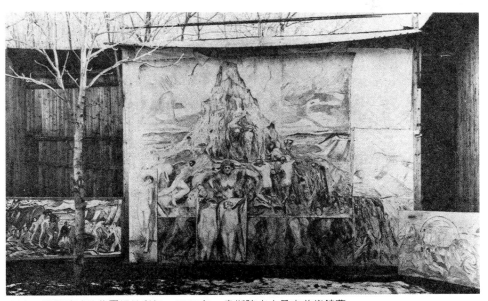

人山、世界破滅及花園裡的彩虹　1920年　奧斯陸市立孟克美術館藏

裸體畫（在雷昂波納的工作室完成） 1889年
炭筆畫 奧斯陸市立孟克美術館藏

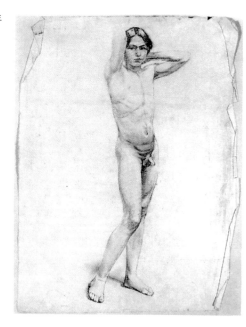

波希米亞式聚會 1894年 銅版畫

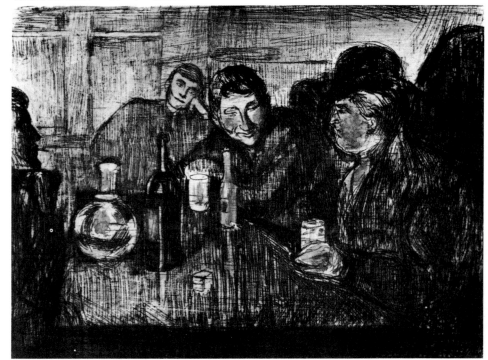

孟克繪畫作品賞析

關於這篇文章

　　〈病中的孩子〉是孟克一八八五至一八八六年間的第一幅一貫性有主題的畫作，這幅畫的形式及內容是基於他個人的痛苦經歷。無疑地，這是一項自傳式畫作的開端。孟克這類的畫，是受一八八〇年代風行於奧斯陸的波希米亞運動的影響，這一運動主要在於響應作家漢斯・耶格的呼籲——寫下你的生活。這幅畫被當時的人們所排斥，正可顯示出那些在十九世紀末的社會中的激烈派藝術家們的真實心態。大約每隔十年，孟克就創作不同的「病中的孩子」，這是他面對當時反對者所顯示的自我肯定嗎？或是一種表達戀舊情結的嘗試？抑或是作為新美學觀點的一種重覆？

　　烏非・孟哈・史尼德（Dr. Uwe M. Schneede）博士出生於一九三九年，一九六八年起任司圖加特市伍滕堡藝術協會會長，一九七三年起任漢堡藝術協會會長。他的其他著作有：《馬克斯・艾倫斯特（Max Ernst）》，一九七二年於史圖加特出版；《超寫實主義繪畫》，一九七三年於科隆出版；《盧涅・馬各利特（Reńe Magritte）》，一九七三年於科隆出版；《喬治・葛羅茲（George Grosz）及其同時代的藝術

家》，一九七五年於科隆出版；《二十年代，德國藝術家的宣言及文件》，一九七九年於科隆出版；《愷特・柯維茨（Käthe Kollwitz）及其素描作品》，一九八一年於慕尼黑出版。

首章

愛德華・孟克（Edvard Munch）二十三歲時，開始畫〈病中的孩子〉。這幅畫與〈那日之後〉及〈思春期〉（二者的原作均遭焚毀而僅存後來重繪的作品）同樣屬於創先推動獨立及執著性創作的作品系列，完全脫離了古老的歐洲傳統及新生的挪威傳統的窠臼，這是十九世紀末藝術家們新的自我瞭解象徵。這些作品雖然從未公開展覽過，但卻成爲當時提供人們審美觀念，然而一旦受到激怒之後就沸騰的社會的衆矢之的（圖1，見76頁）。面對不同的意見及觀念，當時社會唯一所做的，就是蔑視所有具強烈創意的個體，把他們逼到社會的一角，如果可能，甚至要把他們逐出它的範疇。

圖見62 63頁

做爲一個職業藝術家，孟克並沒有接受過有系統的藝術教育。起初他想成爲一位工程師。十七歲時，他在日記上寫著：「我現在又從技術學校休學了。我現在的目標是要成爲一位畫家。」在奧斯陸他進入繪畫學校學習了一段時間，一八八二年與貝特郎得・漢森（Bertrand Hansen）、卡爾・諾得貝格（Karl Nordberg）、安德烈・辛格達森（Andreas Singdahlsen）、哈佛當・史特姆（Halfdan Strøm）、約更・梅倫森（Jørgen Sørensen）、脫爾華德・脫葛森（Thorvald Torgersen）在奧斯陸市中心，史特爾丁廣場，共同租了一間畫室，在那裡接受克利斯丁・克羅格

（Christian Krohg）的指導。孟克説：「他那對畫極大的
興趣鼓舞了我們。」兩年以後，孟克進入了位於孟都由佛利
兹·陶勞（Frits Thaulows）所辦的「自由風格學院」。

　　孟克的姨媽卡倫·比絲達（Karen Bjølstad）支持他成
爲藝術家的理想，一八六八年孟克三十歲的母親死於結核病
以後，比絲達姨媽就搬來照顧專爲窮人看病的醫生克利斯
丁·孟克（Christian Munch）及他的五個孩子。

　　一八八三年愛德華·孟克的幾幅作品在工業及藝術展和
秋季展覽中公開展示。從一八八二年開始的這項秋季展，便
成爲挪威反傳統的年輕藝術家們的大本營。在瑞典以艾倫斯
特·約瑟夫森（Ernst Josephson）、卡兒·拉森（Carl
Larsson）、奧古斯特·斯特林堡（August Strindberg）爲
首的反對派，自一八八四年起向斯德歌爾摩學院正統藝術政
策提出挑戰。當時在挪威並没有所謂的學院派，新派藝術家
們鬥爭的對象是於一八三六年成立的保守派藝術家協會——
奧斯陸藝術學會（Christiania Kunstforeinigen）。一八八
一年，古斯塔夫·溫徹爾（Gustav Wentzel）的一幅〈家具
工廠〉（圖2）遭到藝術家協會——審查委員會的駁回，理
由是題材太平淡而且不符合理想形式的要求。這位青年畫家
想自行舉辦沙龍展的建議也遭拒絶之後，他們便抵制保守派

圖2　古斯塔夫·溫徹爾（奧斯陸分離派
的鼻祖）　家具工廠　1881年
53×68cm　下落不明

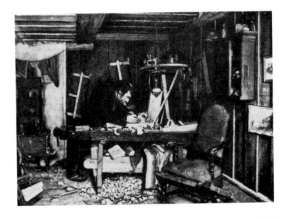

圖3　維京人雜誌1882
年第44期上刊登的漫畫
──分離畫派人士抵制
正統藝術流派，他們在
學生社團內舉辦畫展，
自行籌組秋季展覽。

藝術家協會的展覽，並舉行一項對抗性展覽──於一八八二
年首度舉行秋季展覽（圖3）。

　　這個事件歸因於法國分離派思潮的崛起，這羣年輕的一
代不再嚮往杜塞道夫和慕尼黑，而以巴黎為理想的深造之
地；從巴黎回來了一批「反對派」更是以巴黎為再訪的第一
目標。這批人中值得一提的有克利斯丁·克羅格
（Christian Krohg）（一八五二～一九二五）、佛利茲·
陶勞（Frits Thaulow）（一八四七～一九○六）、艾利
克·維倫斯基德（Erik Werenskiold）（一八五五～一九三
八），他們的努力使得秋季展在開辦後的第三年便獲得國家
的補助。這無疑是意味著，民主的藝術家，在自治上的一項
政治承認。

　　孟克的畫在一八八三年秋季首次公開展覽後，立即獲得
比他年長十到十五歲的克羅格、陶勞及維倫斯基德的認同。
在一八八三年一封信上他寫道：「你知道的那幅，有一位少
女點著爐火的畫，那些藝術家們都很激賞它。我可以這麼
說，他們非常的喜歡它；剛從巴黎回來的克羅格，認為它極
其壯觀，高明。」靠著這些藝術家的協助，孟克在以後的幾

年中，偶而也獲得私人資助的獎學金。在克利斯丁安尼亞
（Kristiania 一九二五年後稱奧斯陸）他加入了由漢斯・耶
格（Hans Jaeger）和克利斯丁・克羅格（Christian
Krohg）所領導的波希米亞運動。

一八八五年孟克經由安特衛普往巴黎，這趟旅行原計畫
在前半年，後來因病延期。「法國經驗」是高更的妹（姊）
夫佛利茲・陶勞所認為的一個藝術家不可或缺的體認。孟克
在巴黎逗留了三週，他希望藉此機會多看畫廊和羅浮宮。

謾罵與嘲笑

一八八五至一八八六年間的冬天，他在奧斯陸畫了三幅
畫。其中〈那日之後〉據推測是對古斯塔夫・溫徹爾一八八三
年於工業及藝術展覽中所展示同名的畫的回響，當時因而引
發別人的批判。孟克這幅用同一個題目的畫作，顯得格外偏
激。

〈病中的孩子〉在創作完成的同年，與另三幅他的作品同
在奧斯陸秋季展展出（另外還有一幅高爾培（Coubet）的
風景畫），這些畫顯然地被刻意的掛牢在牆上。這是孟克首
次與羣眾的接觸，其所造成反應之激烈，超乎想像。市民們
及藝評界對他的畫大爲光火：「骯髒」，「醜聞」，「魚雜
碎」──這是一八八六年十月二十五日諾斯克智者報的評
論；十月二十八日的晨報則認爲畫中缺乏精神內涵，是一項
「荒謬之作」；十一月九日這份報紙又指責那些畫是「半成
品設計」；晚郵報則指出，畫展的籌備委員會「讓這種畫參
展，顯然是爲所有藝術愛好者做了最壞的服務」。

孟克後來自己證實說：「在挪威從來沒有一幅畫像這樣
激起如此大的憤怒，當我在開幕那天踏入展覽這幅畫的大廳
時，只見人羣擁擠在那幅畫前，儘是謾罵和嘲笑，當我隨後

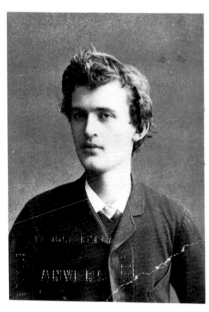

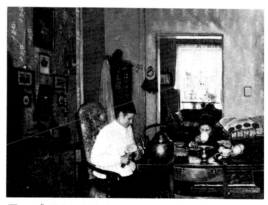

圖5　「孟克，你作畫時有如一隻豬」
古斯塔夫・溫徹爾　早餐 I　1882年
100.5×137.5cm　奧斯陸國家畫廊藏

圖4　22歲的愛德華・孟克於1885年參加安特衛普舉行
的一次世界畫展入場證上的照片

　　走到街上時，看見一羣年輕的自然主義畫家們簇擁著他們的
領袖溫徹爾，他是當時最受歡迎的藝術家。溫徹爾當時正值
創作巔峯期，那些年間博物館展出許多他的傑作。「騙子畫
家！」他向我吼道：溫徹爾，這位狀似痛苦的自然主義者
說：「你作畫有如一隻豬，愛德華。沒有人像你這樣畫手
的，它們看起來像敲粉牆的鎚子。」（這個倒讓人想起歐
岡・莫德孫（Otto Modersohn）的妙喻「手如湯匙而鼻如
圓柱」──這是指刨拉・莫德孫貝克（Paula Modersohn-
Becker）的雕像而言）。
　　由於對那幅畫的不瞭解而反應激烈的，不僅是新聞界，
也不僅是一般市民。一八八六年，孟克的畫曾經兩度送往藝
術家協會而遭到拒絕。六年之後，柏林藝術家協會於孟克畫
展開幕當天，以一種遭人非議的方式關閉了他的畫展。一年
之後在柏林及兩年之後（一八九五）在奧斯陸，那些成就平
平小有權勢的藝術界同業們，沈溺於不斷的競爭之中，也準

備採取最尖銳的措施來抵制孟克。

如果細讀那些新聞報導，就可以察覺到所有的謾罵、嘲諷以及「騙子畫家」的批評，很少針對畫的題材。批評者均認為畫的題材很「美」，遭人詬病最多的是他的畫法：「你作畫有如一隻豬，愛德華。」雖然孟克將這幅畫註明為「習作」（一八八九年該畫曾以〈病中的女孩〉為題在奧斯陸的待特‧諾斯克（Det Norske），學生活動中心展出），以表達那種幾近的風格，但還是不斷遭致攻擊，認為此畫是未完成品，粗糙而生澀，是一幅「毫無關聯的信手塗鴉」。

在挪威，背離了自然主義者所主張的解剖學上精確性的法則（女孩的手臂讓一位批評者想起水螅的觸鬚），或違反幻想主義那種纖毫畢現的精密畫法的人，既不被視為是初學者的弱點（只是這麼認為而已，其實不然），也不被認為是具有藝術的涵意，而毫無疑問的被斷定是惡意地破壞善良風俗。認為他的畫粗略不堪的責難，實際上就是批評他這個人是懶散的，易變的，膚淺的，簡言之就是：無能的。這類責難糾纏孟克達十年之久（這些責難亦常加諸於那些十九世紀藝術界的獨行客們，高爾培、高更、梵谷、荷得勒（Hodler）不都是如此嗎？）

獨特的線條

〈病中的孩子〉的前身是孟克一八八五至一八八六年以傳統乾畫法所繪成的一幅畫（圖7），這幅畫裡的人及物——坐在椅子上的小孩，彎著背的婦人，放著玻璃瓶和杯子的桌子，窗戶及窗簾——均在畫中明顯易辨，但主要的畫面都集中在左下角：這種主題顯示太靠近邊緣的現象可以證明這幅畫還未具成形。

〈病中的孩子〉創作於一八八五至一八八六年間的冬天，

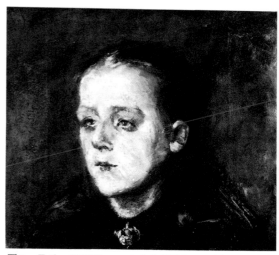

圖7 〈病中的孩子〉之預備作品：
病房 1885年～1886年 59×44cm
奧斯陸市立孟克美術館藏

圖8 貝采‧尼爾森——〈病中的孩子〉的模特兒：
孟克 頭部研究 1887年 25.5×29cm
奧斯陸國家畫廊藏

地點是在孟克位於喬斯廣場一號的房子裡。孟克的姨媽卡
倫‧波約斯塔德扮演畫中母親的角色，在一八八○年代的早
期，孟克曾多次以他的姨媽爲作畫時的模特兒。而畫中的女
孩則是根據他曾經陪父親出診時認識的一位十一歲女孩貝
采‧尼爾森（Betzy Nielsen）的模樣。當時他發現她正坐
在椅子上爲她哥哥的病痛而懊喪不已。不久之後他又畫了一
幅貝采的小幅肖像畫（圖8）。

　　除了漢斯‧耶格之外，克利斯丁‧克羅格是立即能看出
〈病中的孩子〉這幅畫不凡之處的人之一，他也是在一八八六
年第五次秋季展覽評審委員會中極力主張讓這幅畫參展的
人。克羅格在三年後寫道：「繪畫藝術的第三代在那裡？我
們終於找到了，愛德華‧孟克就是這第三代，目前只有他一
個人夠資格」。

　　爲了感謝他的知遇，孟克把這幅畫留給了克利斯丁‧克
羅格。而後這幅畫又流入律師哈拉德‧諾雷加德之手，一九

三一年由他將此畫賣給奧斯陸國家畫廊（圖9）。國家畫廊由於付不出所要求的價錢，因此把他們現存的一幅〈病中的孩子〉的再製品賣給了哥特堡藝術博物館。這幅再製品是一位工廠老板歐拉夫‧喬委託孟克再畫成的。一九〇九年這位老板將這幅畫連同貝采的肖像畫一併贈給了奧斯陸國家畫廊。

　　正如阿爾內‧艾更（Arne Eggum）最近所證實的，孟克一八八五至一八八六年所繪的這幅畫原非今日呈現在我們眼前的樣子。艾更查閱當時的評論，發現其中所描述的部分與今天呈現在世人眼前的這幅作品並不吻合。例如在一篇一八九〇年刊登出來孟克與一位藝術家虛構的談話中說：「我想表達一種疲倦的動作，在眼睛裡、在睫毛間、嘴唇應該畫得看來像在喃喃自語……我要畫出生命，畫出一個活生生的人。」對方回答說：「假使你繼續這樣下去，你會發瘋的，那些線條究竟他媽的是做什麼用的，看起來就像在下雨一樣可笑之至！」這段假想的對話中，另外描述了一項畫展。很明顯地，指的是一八八六年舉行的秋季展，那段文字是這樣：「他站在那幅畫前看著那塊浮現出強烈線條的地方，緊張地環視聚在畫前的人羣，他穿過人潮，耳畔響起可怕的咆

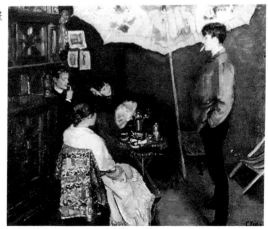

圖9　愛德華‧孟克（於圖左）在克羅格畫室：
克利斯丁‧克羅格　在我畫室的一角
1886年　56×67cm　利樂哈默畫廊藏

哮聲」。

　　一些評論家也特別認為這些線條是一項敗筆。連漢斯·耶格也曾寫道：「孟克畫中下方那些獨特的線條究竟是些什麼東西？……孟克！孟克！可別再畫這種畫了」。

　　阿爾內·艾更在孟克照像簿裡找到一張於一八九二至一八九三年在柏林平等宮舉行畫展時攝得的〈病中的孩子〉的照片（圖10），從這張照片可以看出，特別是在畫中母親右邊的部份，確實顯示出那些垂直的線條。依艾更的說法，這些緊密的線條是孟克將碎布或是海綿浸溼後，在畫面上從上到下塗過而形成的。艾更認為：「這幅畫的這種特色，必然是孟克從事一項技術性的實驗後所造成的。」這種在顏色上粗澀的感受（這和當時參觀畫展的藝術愛好者之習慣大異其趣），正是他引起強烈批評的主要原因。

　　據推斷，孟克是在一八九○年代中將這幅畫做了修改，而成為它今天的面目（圖11，見20頁）。我們可以看出，這些線條徐緩地塗在女孩蓋著的毯子，以及她的手臂上，這使得她的手臂看起來格外臃腫而僵硬。空間的狀況由於窗簾的拉開而顯得較為清晰，畫中母親的部份頗具立體感。左下角的黑暗部份以及母親與窗簾的對比卻又削弱了畫中造形的虛幻感。加強了小桌子和桌上杯子的透視感及靈性。因此阿爾內·艾更認為這幅畫原先的表達較為大膽的說法，是可以接受的。今天我們不難具體的看出，當初孟克在原畫中預留了一個伏筆，使得這幅畫具有一種超脫於色彩之外的「現象」特性，以便有朝一日也能讓這種現象消失於色彩之中。

我欠黑爾達的比欠克羅格的還多

　　孟克在一九三三年間的一封信上寫道：「關於〈病中的孩子〉這幅畫，當時是正處於我稱之為枕頭時期的時代。有

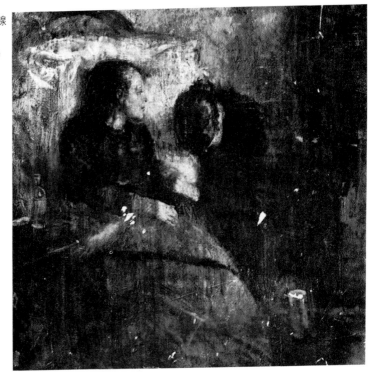

不少畫家，畫過生病的小孩靠著枕頭的題材」。很顯然的，孟克這裡所指的就是克利斯丁・克羅格於一八八〇至一八八一年所完成的〈病中的女孩〉（圖14），以及一八八四年接續完成的〈在孩子牀邊的母親〉。一八八一年孟克在奧斯陸藝術協會克羅格一八八〇至一八八一年的那幅畫的旁邊，看到了漢斯・黑爾達（Hans Heyerdahl）（一八五七～一九一三）所畫的〈垂死的孩子〉，這幅畫於一八八二年被法國政府購買，陳列於巴黎沙龍（現置於利歐姆省，奧斐涅地方博物館）；隨後，黑爾達又畫了第二幅同樣題材的畫（圖15）。

那些年間，在瑞典和丹麥的畫家們也採用了相同的題材：一八八一年艾恩斯特・約瑟夫森（一八五二～一九〇六）在巴黎畫了一幅有位坐在木椅上，靠著大枕頭的〈痊癒

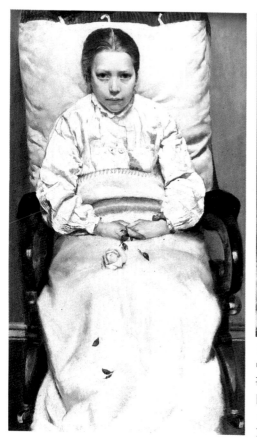

圖12 艾恩斯特・約瑟夫森〈枕頭時期〉系列
中的〈痙攣者〉 1881年 80.5×58cm
哥特堡藝術博物館藏（上圖）
圖14 「在她那雙大眼睛裡又閃動著那種迷惘
、卻又期待的眼神」：
克利斯丁・克羅格 病中的女孩 1880～
1881年 102×58cm 奧斯陸國家畫廊藏
（左圖）

者〉的畫（圖12）；一八八二年米薛爾・安赫（一八四九～
一九二七）完成了一幅〈病中的女孩〉（圖13），同年又畫
了第二幅相同題目的畫。作畫者遵循自然主義精確的觀察，
畫出了瓶子的光澤，牀罩的縐褶以及牆壁上的裂縫，表達了
那種不幸的情景，而同時卻也強調了人們與不幸之間尚有一
段距離間隔。

　　對素材的體認以及作畫方法的瞭解，差異已經很大。然
而我們仍須知道孟克與克羅格及黑爾達之間的關係。在生活
經歷上他們都很相近。黑爾達和克羅格一樣，把小時候目睹

親姊妹死亡的經歷，當做繪畫的題材。如果說黑爾達的經歷得自於傳統的印象，那克羅格所遭遇的也是同樣的明顯。他在一項敘述中回憶她妹（姊）妹的死，說道：「她仍舊坐在

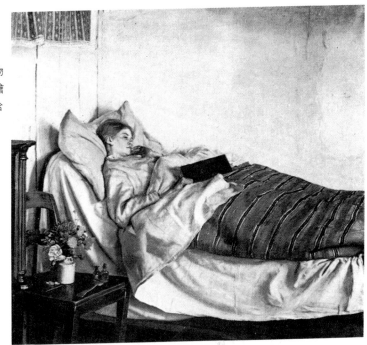

圖13　米薛爾·安赫
病中的女孩　1882年
80.5×85.5cm
哥本哈根市立藝術博物
館藏　另一幅1883年繪
製的複製品藏於哥本哈
根魚躍畫廊

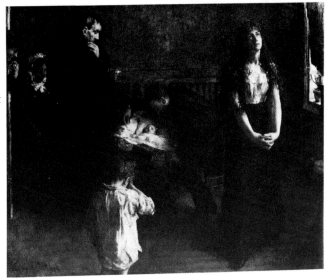

圖15　漢斯·黑爾達
垂死的孩子　1881年
59.5×70cm
奧斯陸國家畫廊藏
另一幅相同題材但較大
的畫，1882年在巴黎造
成轟動。

搖椅上，疲憊地凝視前方……在她那雙大眼睛裡又閃動著那種迷惘，卻又期待的眼神」（圖14）。

雖然前景的處理及過分清晰的那朵葉子剝落了的玫瑰花，難脫自然主義色彩，但克羅格這幅畫中狹窄的視界，主題正面的被誇大，陪襯景物的削弱，以及表現畫中人物脆弱一面的身體語言，無力的雙手，佝僂的姿勢，確實達到了那種宣示個人情感的目標，這也正是孟克所主要追求的。

在一封別人引述的信中，孟克繼續寫道：「但這並不是我那幅〈病中的孩子〉和所採用的題材，不，〈病中的孩子〉和〈春天〉兩幅畫除了對我父母舊居的回憶外，絕對沒有受其他的影響。這些畫正是我的孩提時代和我父母的舊居，但是，我相信，這些畫家中沒有一位像我一樣經歷到〈病中的孩子〉畫中所所描述心靈深處的痛苦。因為坐在那裡的不是我一個人，而是我所有愛的人」。

圖見27頁

由於孟克在巴黎所獲得的藝術經驗有限，他早期的習作大多求教於少數幾位年長的朋友。他擷取了他們所採用的一個題材（按：即〈病中的孩子〉），這個主題曾經使黑爾達在巴黎聲名大噪，而於一八八二年獲得學院派頒授藝術大獎的殊榮；同時因為克羅格和黑爾達的關係，這也成為當時家喻戶曉的題材了。

孟克對黑爾達的畫非常讚賞，他說：「你在報上有沒有看到黑爾達的〈垂死的孩子〉（圖15），得到很多人的肯定，同時他把這件作品賣給了巴黎的一家博物館。我們的國家博物館竟然不能買到這幅畫，真是可惜啊！只有這類的畫，而不是到處所充斥的粗製濫造的畫，才能對我們這些年輕藝術家們提供教育的功能。」如果就繪畫方式來看，與傾向寫實主義風格的克羅格相比，孟克無疑的受黑爾達的影響較深。在此之前幾年，一八八三年，已經有人批評孟克，說

他太過於偏向黑爾達的畫風了。在題材方面，孟克確實深受克羅格的影響，但是孟克在一八八五年到一八八九年間所使用的記事本上寫道：「黑爾達是挪威最好的畫家，事實就是事實；我欠黑爾達的要比欠克羅格的還多」！

在一九三○年代中孟克回憶說：「我認為，〈病中的孩子〉是一幅與克羅格風格完全不同的作品。這是一幅竭盡精力所創作出來的結構（立體派）但是並不惹眼的作品」。

畫中五斗櫃角（上面放著一只藥瓶）和窗簾及小桌子（上面放著裝了半杯水的杯子）之間，斜放著一張高大的椅子。椅子上坐著一位紅髮，側向右邊的女孩，由一個過大的枕頭支撐著，下身覆蓋著一張毯子。右手無力地放在毯子上面，左手則與那位佝僂或是蜷縮地坐在椅旁的婦人的手相握。這幅畫的下半部以五斗櫃、瓶子、毯子、小桌子、杯子為主，上半部則主要由白色大枕頭前，兩個人的頭部所構成。

上面的敘述差不多已經說明了這幅畫的空間關係。僅稍為遮住下半身的毯子以及似乎可以摺疊立放起來的桌子部分的畫面較為平坦，其上則為兩個人上半身狹長的層面，也是畫的主體。左下角及右下角的景物是這幅畫畫面的前界，椅子的靠背則形成畫面的後界。左邊沒有明顯的界線。而右邊的界線則由窗簾和象徵窗戶的明光三角地帶標示。右邊三分之一的畫面層次十分不明顯：母親的手臂在窗簾的前面，他的身體似乎是直接自手臂之後擴散開來。畫中物件的架構十分緊密而穩定，而相反的人物的地位卻不甚明確；她們的坐姿和蜷縮的姿勢顯得不清楚：在一個穩固的架構中，呈現人物的不穩定。

枕頭，少女臉龐及母親頭部右側的明亮部分，顯示有光。然而黝黑的窗角卻說明沒有任何外來的光線照射進來。

因此畫中的明亮部分，並非意味著來自自然的光線，而是一種內在的光，蘊含在畫中的境界裡。

這種圖畫本身蘊含的光亮，使得畫中女孩頭的部分產生一種奇妙的效果，它有兩層的涵意：一方面是顯示病人臉部的蒼白，而另一方面卻指著那投射在女孩臉上的，不是屬世的光線，凋落與超越合而為一了。

女孩的頭部，以側面呈現在畫上，她的上身也隨之略斜，表達了她內在的茫然與退縮？抑或是一種期待？頭部既未顯示出痛苦，也未證明痊癒。畫中的女孩並未注視於任何人或任何東西，從人相學的觀點來看，畫中臉部呈現的部分已足以描述，但臉部的輪廓絲毫沒有辦法顯出任何心理的狀況（圖16）。畫中的那個孩子，固然只是一付軀殼，但是卻又處於一種超越肉體的狀態。畫中母親的臉也被遮住了。倒是那些靜物：像是枕頭、毯子、藥、（象徵半滿的）杯子，尤其是人物的姿勢，表達出了更清楚的繪畫語言。

在畫中的靜物當中，另外還有一件在畫面上幾乎看不見而卻涵意深遠的東西，那就是窗戶。孟克曾經有一次這樣闡釋「窗戶」在他生命中所象徵的意義：「我，帶著病進入世界，活在一個病態的環境中，對年輕人而言，這種環境固然有如一間病房，但於生命而言卻是一扇經陽光照射，明亮無比的窗戶。」〈病中的孩子〉這幅畫中的窗戶卻封鎖了向外的視界，也意味著關閉了對生命的希望。孟克一八八九年為參加世界畫展比賽而畫的名為〈春天〉（圖17，見27頁）的畫當中，也同樣的運用了這樣一扇窗戶。但他卻是為了證明他具有學院派的能力以及促使別人相信那是一幅主題正確而圓滿的作品。

這幅畫的正中心，也就是對角線的交叉點，有一個關鍵性的姿勢：母親和女兒身體的接觸。這是母女之間，安慰與

圖16 孟克 〈病中的孩子〉其中
之一部 1885～1886年

圖18 孟克 〈病中的孩子〉其中
之一部 1885～1886年

悲哀，希望與痛苦的接攘點，在細微的動作中強調了屏弱與
剛強。但是就整幅畫來分析，這部分卻是全畫中最不清楚
的，這部分過度的模糊，讓人懷疑畫中母女之間的觸摸有否
發生？（同時這種觸摸是熱切的或是猶豫的，或是女孩試圖
抓住母親的手而卻失敗了？）（圖18）也許我們應該在畫
中尋求一項戲劇學上的經驗：一方面闡釋了畫中情感的部
分，而另一方面也要讓人察覺到，這幅畫在題材表現的背
景，還有其他的含意存在？

不管怎樣，手的姿勢是整個畫的軸心和轉捩點。轉捩的

關鍵在於孩子的手臂，兩人的上身和頭部。二人頭部好像受到輕微離心力的影響，而相互分開來。但卻仍因此保持了兩人頭部間的距離，兩人均未面對觀眾，而都是以手的姿勢為主。這個姿勢的含意，可以從她們的臉上看出來：兩人沒有目光的接觸，對兩人茫然的神態做個別的描述。畫中的人物在基本上是獨立的，這一面是悲哀，而另一面隔絕著安慰；生死隔離的景象顯示在他們的內心深處。所讓人感受到的溫暖，實際上是環繞在畫中人物之間淒涼之情。

雖然克羅格的〈病中的女孩〉畫中僅有一位人物；但實際上卻有一位夥伴──那就是觀看者。他運用那雙充滿期盼的眼光，喚起觀眾對社會的責任感。面對當時正在許多城市蔓延流行的肺結核傳染病，克羅格藉著他畫中的人物提出呼籲。孟克的畫卻正好相反，他畫中兩個人物之間的溝通，蘊藏在畫的寓意深處，觀眾起先恐怕無法領會。也許是因為病痛和安慰根本不是這幅畫的主題吧？

藝術的根基

孟克畫〈病中的孩子〉這幅畫的原始靈感，大概是得自與畫中坐在椅子上的貝采‧尼爾森的相識。畫中的那一幕正是他多年親身經歷的回顧。八年以前孟克的姊姊蘇菲（Sophie），和母親一樣，死於肺結核，當時他只有十五歲（圖 19）。幼年及青年時期對疾病與死亡的經歷，影響他的一生至鉅。這影響也及於他的藝術創作。

在他的信件和紀錄中一再的提及：「疾病和死亡蹂躪了我父母的舊居，我一直無法戰勝這種不幸。這對我的藝術也造成了決定性的影響。」或者說：「我畫病人那幅畫中的那張椅子，正是我以及從我母親開始，所有我所愛的人，年年坐在上面期盼著陽光出現的那張椅子，直到死神攫走了她們

圖19　母親勞拉‧卡特莉尼‧比絲達與五個孩
子－母親右邊為五歲的愛德華‧孟克，左為六
歲的姊姊蘇菲，前方坐在椅上者為一歲的妹妹
勞拉，三歲弟弟安德烈斯，母親懷抱著的是出
生不久的妹妹英格爾。（右圖）

圖20　孟克　病中的孟克　素描
1885〜1886年　奧斯陸市立孟克美術館藏

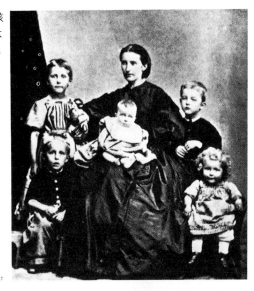

圖21　孟克　送終
黑墨畫　1896年
奧斯陸市立孟克美術館
藏（右圖）

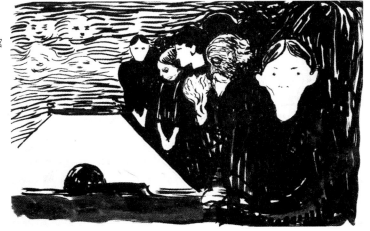

……這一切形成了我藝術的根基」。

　　孟克自己，年輕時體弱多病，他說：「當我剛出生的時
候，大家決定立刻給我施洗，因為他們認為我活不成了。」
纏繞在對死亡的經歷裡，使他一直認為自己的病就是死亡的
前兆；他所看到的，不是痊癒，而是死亡：「我被恐懼所包
圍，我將死去……我曾經勝過疾病，然而我的幼年和青年期
仍一直是在恐懼中渡過的。」（圖20）藥瓶子是他早期寫

實水彩畫中最偏好的物件。在一八八○年代死亡的恐懼愈發加深，許多他的藝術友人都死去了；一八八九年他父親的死又使他墜入一項危機之中。

在這段時間裡，孟克完成了三幅以死亡爲題材的作品：〈病房中的死亡〉、〈送終〉（兩幅繪於一八九三年，圖 21）以及不斷反覆繪作的〈病中的孩子〉。許久之後，在本世紀初他與徒拉・拉爾森（Tulla Larsen）決裂之後，他才又再推出題材完全不同的「馬拉之死」系列作品。

圖見 122 頁

搔刮的痕迹

〈病中的孩子〉是描述他姊姊蘇菲的死，也是描述他自己對死亡的恐懼。那些對死亡的經驗固然是過去的事，但在他內心深處卻是鮮活的。藉著他激烈地表達對死亡的恐懼，孟克越過了傳統的界線。因爲在大家都談進步的時候，誰若宣揚恐懼、病痛及死亡，就被視爲是拒絕接受進步。

除了前面提到覆繪於原畫上的方式，我們一直還沒有談及孟克這幅畫的作畫方法。針對一八八六年畫展的評論，已清楚的指出，這幅畫的作畫方式是那個時代人們棄絕他的主要原因。

與他一八八九年〈春天〉所做的另一幅畫作不同的是，孟克對畫中人物配置的觀念一開始就很有把握，經過 X 光透視檢驗證明，明顯的可以看出，孟克並沒有事先繪草圖，而是直接畫在畫布上。

圖22 〈病中的孩子〉圖中頭部及上方遭刮削、擦磨，形成凹痕及被搖碎的部份

在底色之上塗了很多層的顏料。孟克一次又一次地把膏狀的顏料（在〈病房中的死亡〉一畫中卻相反的採用很稀薄的顏料，甚至可以局部的流下來）刮掉，然後再塗上新的顏料。這些多層的顏料造成顏色的混雜，沒有一處可以分辨出原色。畫中白色大枕頭也是在其他的顏色上塗上白色，然後

再在上面繪以其他的色彩，以加強它折射的效果。整幅畫以綠灰的色調爲主，另配以頭髮的橙紅色，牀頭櫃的黃紅色及小桌巾的藍紅色。窗簾是用淺的橄欖綠，暗綠和同樣暗度的紅色配以黑色色調交錯塗上去的。這幅畫因此色彩極爲豐富，但是折射的效果卻使得它產生一層灰色的色幕。牀上的毯子也塗滿了變化多端的灰色調。

假如能從孟克這幅畫上所塗無數種的顏色中看出他作畫時所下的工夫，那麼我們就可洞悉他作畫過程的縝密了。這種過程中，孟克有如雕刻家對待一塊木頭一樣，一次又一次地把重新燃起的作畫激情，宣洩在他的畫布之上。他用抹布和畫筆的柄，把還是溼的或已經完全乾了的色塊刮掉，擦磨，作凹痕，搔碎。這些刮過的地方，遍及畫面，有的部分再塗上顏料，有的部分則保持原狀，這造成一種具有象徵性的效果：那（幅畫）碎裂的肌膚原是屬於一個具有特殊造型（圖畫）的身體。

刮痕主要是在畫的上半部，特別是在兩人頭部的位置。這些刮痕有時候強調了（上面靠近女孩頭部的位置）畫中人物的輪廓，有時候也助長（女孩下巴之下的部分）了造型的突出，不論那一方面，這些刮痕均有表達含意的特性。但是從另一方面來看，這種刮痕也會損害圖畫的結構，譬如這些刮痕的方向與（畫中兩個人物）髮絲的方向剛好相反。同時破壞了畫中自然的現象（婦人頭部的陰影）。

特別是刮痕深處在畫面上造成一道狹窄的陰影，可以明顯證明孟克有意讓這種痕迹在畫面上造成如浮雕一般的效果。這種結構當然有其特殊的意義。孟克顯然是想藉著畫中這些刮過的凹痕，推翻顏料只是圖畫表面塗飾品的觀念，而以這種作畫的方式，爲顏料的運用開創了新的境界。

英國導演彼得・華京（Peter Watkins）在一九七五年

拍攝介紹孟克的紀錄性劇情片「戰爭的遊戲」中，曾經嘗試歸納出孟克畫這幅畫的過程。在影片中描述當初孟克作畫的情景是：在受到劇烈作畫動作影響下而顫動的畫布上，孟克不斷地重覆著進行創作而後毀壞，毀壞之後又再創作的實驗，這是他多年經過壓抑的童年經驗，在藝術創作上得到宣洩的結果。這種耗費精力的作畫方式，正象徵著他長期的精神負荷，是他內在活動的直接表達。文生‧梵谷在那些年間曾寫信給艾彌爾‧貝納（Emile Bernard）說道，「思想的強烈表達比穩定的筆觸更為重要，這不正是我們所追求的嗎」？

　　漢斯‧耶格是孟克的友人之一，他擁有孟克早期的一幅作品，在〈病中的孩子〉第一次公開展出的那年，描述這幅畫創作的情形（我們可以接受阿爾內‧艾更的說法，推測耶格是支持孟克參展的人）說：「當作畫之中某種氣氛消失了，孟克就會用力的在整幅畫上塗上顏料，重新製造氣氛，然後又繼續作畫，但是又再一次毀掉它。如此連續二十多次，最後他放棄了，轉而去畫速寫」。

　　在風景畫的表達方面，孟克自己在一九二九年說明了作畫的過程：「當我發現一處我所中意的風景時，無論我正處於一種憂鬱的情緒中，或是置身於快樂的氣氛中，我都會取出畫架將它立起來，然後按照風景的本來面目描繪它，那會是一幅好畫，但畫出來的卻並不是我想要畫的。我畫不出我在情緒低落或是激昂之中所看到的景色，這種情形經常發生。於是在這種情形下，我會把我原來所畫的刮掉，我尋找那存在我記憶中的第一幅畫，那第一個印象，而後盡力把它描繪出來」。

　　孟克繼續說：「我第一次看見那個滿頭紅髮的孩子病弱地靠在白色大枕頭上時，我立刻得到了一個印象，這個印象

在我畫這幅畫時一直維持在我腦際。我的畫布上呈現了一幅佳作，但卻不是我所想要表達的。這幅畫在一年之中我重覆的畫了好幾次，我把它刮掉，又重新再塗上顏色，不斷尋找我的第一個印象，那透明而蒼白的皮膚，那嚅動的嘴，那顫抖的雙手。」我們從另一個角度來看孟克這幅畫裡的涵意，在畫中實際上他所描繪的是他自己的病痛，在這世界上背負著疾病的痛苦：畫中所呈現的是那個女孩蒼白的皮膚，嚅動的嘴，顫抖的雙手，而實際所指的就是他自己——愛德華‧孟克。

孟克對這幅畫的構圖，有更具體的說明：「我把椅子和杯子畫得特別突出，這和頭部的構圖有直接的關聯。當我乍看這幅畫時，觸目之處只有杯子和周圍的景物。你認為我該把這一切都摒棄不畫嗎？不，這些東西正有助於加深並襯托頭部的構圖。我以刮削的方式使周圍的景物與這一切形成一個整體，你看見頭部也看見了杯子。我也發現，我自己的睫毛也幫助我塑造對這幅畫的印象。因此我用它作為覆在圖面上的陰影，這也就是前面提到，獨特的線條的一種解釋了。頭部成為畫的主體。其中有以頭部為中心點而向外擴張的波浪狀線條……終於我精疲力竭的停了下來，我總算達到了描繪第一印象的目標……這幅畫在顏色上還未完成，它顯得太過於蒼白也太過於灰暗了。看起來有如鉛一般的沈重，」這是老孟克的說話，當時他正著手繪製多幅同樣題材的畫，同時試圖以明亮的色彩來取代原畫中的灰暗及沈重。「病中的孩子」從一開始就成為孟克作畫最主要的題材，這個選擇終其一生創作生涯，從未改變。

叛逆的手段

從畫的內涵裡可以體會得出畫中人物之間情感的交流。

畫面刮痕的設計，產生了與觀衆之間的聯結。激起了觀衆的同情，將這種聯結深植於畫裡。而這種聯結的另一面，卻暴露了這幅畫作者面對死亡的無助感。畫中人物不經意地注視光亮的眼神，以及他們安慰的手勢（兩者均可能意味著畫中人物命運的轉機），都不及這幅畫中那些毀壞過的痕迹更能直接表達作畫者對畫中人物命運的描繪，這位女孩在絕望與死亡中迷失了。

　　這幅畫的內涵首先取決於它的作畫方式。這是藝術創作方法中最新的定義。那種（激起作畫動機的）反叛性的新觀念，並不是在於畫的題材之中，它形諸於把顏料及畫布變成為直接表達個人思想及經驗的工具的過程之中，畫中承載著內在的思想及經驗。表達方式的自主便形成了反叛。所以造成這種結果的原因，歸根就底還是基於個人的經歷「這種在我童年時代即存在的極端不平的感覺，塑造了我的藝術表現中反叛的傾向。」舉例來說，梵谷和安梭爾也有這種個人的經歷；從人數上來看，依循這種表達方式作畫的畫家相當衆多。

　　孟克於一八九〇年的一項記載中提到那些批評他的人，「他們不了解，這些畫是在如何嚴肅的情況下畫的，在怎樣的痛苦之中，是多少夜不眠不休的成果，是多少心血和精力的結晶。」與克羅格同樣題目的畫作大異其趣，可以看得出來，孟克的畫「是竭盡精力所創作出來的」。這種經由痛苦和無力感所產生出來對這個世界過分敏銳的感受，是影響他傾向自主表達方式的主要因素。

　　從歷史的角度來看，自主性是最重要的表達方式之一。這種方式之所以重要，從淺顯的方面說，藉著這種方式得以在表達方式及題材之間做一劃分，亦即所謂的非客觀性。其次，更深一層的分析，這種方式將可建立一項原則（與梵谷

或可相提並論，與塞尚則相去甚遠），根據這個原則，可以確定，在題材運用的過程中創新表達方式以及從已獲陳述的概念中（這種概念要求在畫面上立即反映此種表達方式及語言的特徵及能力）演釋出新的繪畫語言，可以表現及傳達不為人知的那一面事物。

假如我們先入為主的把此處所說的自主性表達方式與原始超寫實派的自發主義或帕洛克的潑彩式行動繪畫觀念混為一談，則未免與原意相去太遠。但是，不容置疑的是，孟克在〈病中的孩子〉中驗證了一種至二十世紀才被人運用的新觀念：實體性以及由其塑造過程所形成結構的本體語言。

這件歷史的事件不僅影響到後期的藝術，同時也影響了其後對新、舊藝術觀念的思考。因為我們現在可以完全明白，如果把繪畫的表達方式更新，那麼道德的說服力，批評以及人性都可以躍然於畫布之上。但是如果一旦捐棄繪畫的傳統原則，同時也將無法被大眾所接受。

由這個論點看來，觀眾們，特別是那些小市民階層的觀眾們，所產生的衝擊確實是有其原因存在的，孟克的遭遇亦復如此。因為表達方式的語言，究其本質是一種尋求開放的語言形式；從美學的觀點來看，則是一種實驗性的語言。這種語言的表達不是封閉的，它並不是把自己隱藏在迎合一般人安全感需要的藝術表達形式之後，相反的，它的表達是直接而激烈的。對這種宣告並製造不安的藝術表達方式，一般人最輕微的反應是「謾罵與嘲笑」。

〈病中的孩子〉這幅畫對孟克的藝術生涯而言是一項重要的關鍵，不論作畫的題材是傳統的，抑或是現代的，畫者的表達方式在整個藝術創作過程中扮演了重要的角色，它不僅具有輔助的，同時也擁有傳達畫中內涵的特徵。

孟克日後特別強調〈病中的孩子〉是他藝術創作中的一個

里程碑。他說：「這可能是我最重要的一幅畫。」另有一次他也曾這樣說：「這是我藝術創作的一項突破，我在其後的作品，都應該歸功於這幅畫的誕生」。

第一幅的印象

在引述一九二九年所發表的其中包含一八九〇年間聖克勞德（St. Cloud）所謂宣言文字的長篇論文「生命壁畫的創作」時，我們曾經忽略文中一些不斷重覆的概念，這些概念對我們進一步瞭解孟克的藝術觀具有重大的啟發作用。在提到他作畫中著色及刮除的過程時，孟克寫道：「在記憶深處，我尋找那第一幅畫，」又說：「不斷的嚐試找到那第一印象。」以及：「我終於找到了我的第一印象」。

對孟克來說，創作的過程是在於接近存之於內的圖畫，而不是外在事物的實況。他繼續說：「當我第一次看見那個臥病的孩子時，我就得了一個印象，在我作畫當中一直存在我腦際。」根據對那紅色頭髮的描述，這裡所指的不是姊姊蘇菲，而是模特兒貝采。但實物的景象（貝采）卻喚醒了記憶中的一幕（即是指蘇菲，這與孟克經歷了她的死亡有關），而希望把它實現在畫布之上。

下面這些句子也同樣具體的說明了這種情形：「我畫孩提時代的印象，畫那個時候褪了色的記憶，我畫出時光推移中，我所看見的色彩、線條和造形，我又希望，能像留聲機一樣，將時光推移的景象重新賦予悸動。」為了要表現這種風格，在下面這句常為人引用的話中，孟克說明了他的意圖：「我並不想畫我現在所見的，而是想畫我過去所見的」。

這種突破性的作畫過程，以及對整幅畫面的實體分析，目的即於表現這「第一幅畫」，把它視為一種印象，使它在

四方的畫布上轉變成爲題材及材料（對象及顏色）。也就是說，再塑造這「第一幅畫」的純正與真實。在第一幅畫中涵蓋並敍述了三個層面：現實中的實體爲動機（貝采），回憶中的實體爲對象（蘇菲），而本身的失落感爲內容。

畫布上的作品是一種親身經歷的再體認，是一項回憶性的作品。面對一個急遽改變的時代，各種世界性的展覽中，充斥著粉飾進步的作品，而這位藝術家卻專注於描述那些不能遺忘的事物。頑固而專一地使過去尚未平復的痛苦躍升於他的畫布之上。他從自述性及純真性的角度，努力表現藝術中記憶所佔的特殊地位。

「我畫我過去所見的」這句話的含意正是：記憶之作，也是針對記憶中失去的事物的一種補償性的作法。「我畫我過去所見的」意味一種極端主觀的創作傾向，也就是畫中的材料非取之於外，而是來自本身的生活和經歷：「你是瞭解我的畫的，你也知道，畫中的一切都是我親身的經歷。」在這一點上，孟克的意向與奧斯陸波希米亞運動所提倡的觀念完全吻合。

你應當寫出你的生活

「你無需繞遠路來解釋我的藝術創作」孟克稍後在給奧斯陸國家畫廊主任珍‧提斯（Jens Thiis）的一封信上這樣寫道：「所有的答案，你可以在波希米亞運動的那個時期中找到。那個時期所強調的是畫出自己真正的生活。」孟克很顯然的奉行了「波希米亞運動」發起人漢斯‧耶格的思想及原則。今天被認爲理所當然的事，在一八八〇年代的挪威卻被指爲是妖言惑眾。在造形藝術的領域中，充斥著以當時挪威人民生活中通俗的歷史題材、壯觀風景和鄉土生活的片斷爲題材的作品。而畫出自己「真實的生活」在當時是絕對禁

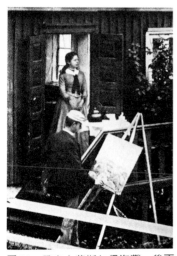

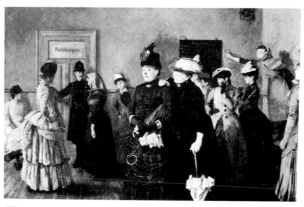

圖26　在小說被沒收之後，克利斯丁・克羅格所繪相同題材的巨幅創作〈阿爾柏丁在警醫候診室〉1886～1887年　211×326cm　奧斯陸國家畫廊藏

圖24　孟克在艾斯加得海灘，後面是他的姊姊勞拉，1889年的照片。

止的；在缺乏鑽研與反省的情況下，一切都被理想化了。

　　當高更的兒子波拉（Pola）正在寫一本有關孟克的專書時，孟克給他的信中曾經提到說：「什麼時候才能有人來介紹波希米亞時期呢？誰又能做這個工作呢？恐怕非得杜斯妥耶夫斯基（Dostojewski），或是由克羅格、耶格，也許還有我自己，幾個人合起來，才能描述得出這個西伯利亞城，指的是當年和現在的奧斯陸——俄羅斯時期。

　　這個擁有十幾萬人口的「西伯利亞城」，與其他的文化重心相距甚遠，居民大多爲傾向於清教主義及其他偏激教派的新教徒，在一八八〇年代的中期，此地成爲一項思想革命的發源地，參加這項革命的只是少數的人；而他們的思想和作法卻十分激烈。波希米亞運動的成員們，以他們的藝術創作及對社會政治的理念，公然的干犯當時傳統的界線！

　　一八八三年阿爾內・卡堡（Arne Carborg）（一八五一～一九二四）出版了一本內容情節激烈的小說《農夫學生》，爲了逃避攻擊，這位作者不得不逃往德國。在此一年

之前克利斯丁・克羅格所畫的左派政客約翰・史維盧的肖像曾在當時造成了極大的震驚。而一八八五年孟克畫的那張面露陰險狀的「波希米亞運動」畫家卡爾・傑森黑爾（Karl Jensen-Hjell）（一八六二～一八八八）的肖像，也招致不少訕笑（圖25，見19頁）。

克利斯丁・克羅格，身兼畫家、作家以及記者的身份，希望「畫能反映現實中真實而不為人所樂見的一面。」一八八六年他的小說《阿爾柏丁》出版了，這個故事的主要情節是敘述了一個女孩子，如何被一個警察誘騙賣淫的經過。由於其中涉及對奧斯陸風紀警察的攻擊，這本小說立即遭到沒收。幾個月之後，克羅格又畫了一幅巨作〈阿爾柏丁在警醫候診室〉（圖26）。克羅格在一八八六年的一篇「造形藝術作為文化運動的一環」的演講辭中，引述了左拉（Emile Zola）的話說：「我們所要呈獻的不是藝術，而是生活。我們要把『藝術』這個字去掉」。

奧斯陸的波希米亞運動成員們，經常會面的地方是在史托丁廣場旁大飯店的咖啡廳內，這個運動的首腦，同時也是無政府主義思想的領袖漢斯・耶格（一八五四～一九〇），曾經接受過海員的訓練，而後就在位於大飯店對面的國會大樓中，擔任速記員的工作。在一八八五年，他的著作《奧斯陸的波希米亞人》應市了，這本書也像克羅格的小說一樣，立即遭到沒收。耶格同時被監禁了六十天，這本論著也被完全的查禁了。次年，耶格又再度入監服刑，這次的徒刑曾經因為他逃往巴黎而暫獲倖免。一八八八年服刑完畢。奧斯陸的大學方面，也禁止他再繼續進修哲學課程；當時對他的圍剿，可以說是全面性的。

《奧斯陸的波希米亞人》是一本自傳式的小說：「此外，我是個職業的閒蕩者，在悠遊及飲酒中渡日，世事令我厭

倦，我嘲笑世事，每天早晨醒來，我總問自己，爲什麼不對這一切做一個了結？」（圖27，見29頁）。

他對在「宗教、道德及家庭的祭壇」上所見到的那種「摧殘生命的社會權威」表示極端的反感；但在藐視之中，卻又提出對人類自我肯定的呼籲。總括而言，這項呼籲的主旨在於「自由」。他主張性自由，婦女平等，對娼妓的承認，鼓吹政治自由，同時也顧及如自殺權利的主張等社會問題。孟克説：「波希米亞時代帶著它自由的愛來臨，它無視於上帝和萬物的存在，所有的人都安憩於生命的狂舞之中」。

雖然在「波希米亞派」中與克羅格和耶格相比，孟克較少被提及，同時他在其内的活動也不甚積極，但基本上他是屬於這一派的。在孟克的内心深處，波希米亞運動煽動性的思想與他嚴謹的清教徒教養發生了衝突，這是一個無法化解的矛盾。孟克既不贊成耶格的無政府主義的政治立場，也不同意克羅格的社會改革主張。但他卻在兩人身上同樣地感受到人道主義的思想。孟克説：「這位耶格，他的確很難對付，你知道，他所説的話，都會致他於死地。我的媽呀！……我真不瞭解耶格。我對他是既愛又恨」。

一八八九年，由克羅格創辦的雜誌《印象主義者》（這是波希米亞派的機關報），第八期中刊載了九項誡命，算是對「波希米亞派」思想最直接的宣告：

1. 你當寫出你的生活。
2. 你當斬斷你與你家族的根源。
3. 不可虐待父母。
4. 勸導鄰居的代價不得低於五塊金幣。
5. 你當痛恨並蔑視所有的農人，像是波洛森（Bjørnstjerne Bjørnson），克利斯多夫森（Kristoffer Kristofersen）和

科本斯維特（Kolbenstvedt）。

6. 你不可配帶賽璐珞袖頭。

7. 不可忘記在奧斯陸劇場製造醜聞。

8. 永不可懊悔。

9. 你當自己結束自己的生命。

「你當寫出你的生活」耶格不僅在《奧斯陸的波希米亞人》這本書中遵循了這條誡命，在他一八九三年出版的一本三冊的小說《病中之愛》中，也同樣的引用了此一原則。採用虛構日記的方式，漢斯·耶格以第一人稱的口吻描述了他與華德瑪（Waldemar）（就是克利斯丁·克羅格）及維拉（Vera）（克羅格的女朋友，後來的太太奧大（Oda，圖28）之間的三角關係。故事情節所涉及的時間大約是從一八八七年到一八八九年，其中包括了耶格為懼怕被捕而逃亡的

圖28　三角關係及創新的表現：
克利斯丁·克羅格　藝術家的太太
（奧大）　1888年　85.5×68cm
奧斯陸國家畫廊藏

時期，以及他從巴黎回來之後在監獄中服刑的那段日子。耶格認為，奧大與克羅格也應該從他們的觀點來描述這個三角關係：「她也寫書，敘述她這個夏天的經歷……他也該寫本他的書，然後我們以這三本書來開創新文學的領域，隨後我們要讓這些書出版，而再遭沒收，然後我們就回挪威的家鄉，並繼續為新文學而奮戰。」耶格，這位「世界上最彈精竭慮的人」要把純正的文學推介給那些「矮小、卑賤而粗俗的人民」也就是挪威人。這是「一件全世界絕無僅有的文學作品」。

耶格以一種毫不加矯飾、自責的方式來陳述他愛的痛苦，目的是：要把讀者直接帶到現實的層面，讓他們對自己的處境及需要有所認識。從這一點來看，和孟克的觀點恰好相通。耶格和孟克一樣，在經歷過「寫出你的生活」這句格言之後，他們所獲得的結論是：痛苦是活生生的現實。在〈病中的孩子〉中，孟克主觀地，苛刻地，以偏激的表達方式，描述了他的生活。這個表現的自由，正是「波希米亞運動」所要求與鼓勵的。

孟克差不多每隔十年就重覆畫一幅〈病中的孩子〉。因此創作了一系列同樣題目的畫作。

第二幅畫（現藏於哥特堡藝術博物館），繪於一八九六年，是應歐拉夫·喬（Olaf Schou）的委任為他個人的收藏而作的。根據一九二七年在奧斯陸舉行的孟克回顧展的目錄資料，這幅畫是在巴黎完成的；在它完成的同年，曾經在巴黎的獨立畫廊展覽過。

與第一幅畫相比，這幅畫色彩的變化較多；也沒有像第一幅畫那樣，由於多次重新塗色的過程，而造成一種灰幕的效果。刮磨的痕跡又出現了，但卻沒有在色塊上產生深的凹痕，而是從上到下，將色面刮得很薄。這種刮磨的痕跡顯示

出孟克作畫時，不再運用粗暴的筆觸，而看得出來，他有意採取一種自然而有效的表達方式。同時再也找不到頭一幅畫中，那種運用雕塑形式的濃重顏料特徵。

買主對這幅畫顯得有些失望，他寫信給孟克說：「你這幅畫很好，它跟原畫很相近，只是沒有像原畫那樣好，但是你不必再做什麼修改，我對這幅畫現在的樣子，已經很滿意了」。

同年，孟克又根據哥特堡的這幅畫製作了石版，用不同的顏色來印製，而後再用畫筆加工。一八九六年又同樣的製作了相同題材的銅刻畫。在這之前兩年，孟克曾製作〈病中的孩子〉針筆鏤蝕銅刻畫（圖29，見23頁），而在畫作下端增加了孤零零一顆樹的風景畫，兩幅看起來似乎不相關的畫，卻基於死亡與春天，生命的結束與開始。這種聯帶的關係，而產生相連的意義。更有意義的是，這兩個題材的結合，是他日後創作有關生命與死亡作品的一個開始，他日後創作一系列有關的作品，就是最好的證明，而這些作品後來均收錄於「生命壁畫」之內。

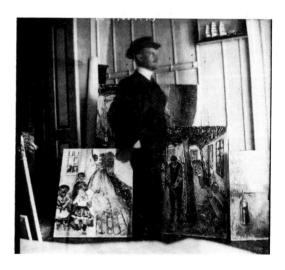

圖31　孟克　經過雙重曝光，在華內幕德自己攝得的照片　1907年

223

孟克第三幅同樣題材的作品，是應瑞典收藏家俄奈斯特・提爾（Ernest Thiel）的委託，於一九〇七年在華內幕德繪作的，提爾對這幅畫的評價是「有如一個啓示」。在孟克自攝的一張照片中，曾經出現這第三幅畫當時尚未完成的情景（圖 31）。孟克曾經爲馬克斯・賴哈次（Max Reinhardts）在柏林演出「鬼怪」一劇做舞台設計，這件事是直接引發他畫這第三幅畫的動機。

一九一二年在科隆舉行的特別畫展，展出了斯德歌爾摩，提斯加畫廊所收藏孟克的再製畫作，這幅運用寬的畫筆，造成稀疏及開闊效果的畫法，是以前幾幅相同題材的畫作中，所未曾見過的。在這幅畫中窗戶的部分（比原畫中的大而且也特別被強調），以及在畫筆刷過後的空隙之間，露出了白底的畫布。與哥特堡藝術博物館收藏的那幅畫相比，孟克這幅畫在空間的比例上較爲模糊。最有趣的，還是畫風的改變，這種風格是孟克二十世紀作品的特色。封閉而具有立體感的畫面看不見了；代之以清晰的線條表現開放的結構。孟克自己闡釋這幅畫說：「它是由水平和垂直的線條所組成而其間也穿插著斜的線條。在此之後，我畫了一系列類似的作品，我讓大約一公尺長的寬大線條，以垂直、水平、和斜線的方向交錯奔馳在畫面上，整個畫面看起來有一種分裂的效果」。

第四幅同樣題材的畫，顯然也是孟克於一九〇七年在華內幕德完成的作品（圖 32，見22頁）。（照阿爾內・艾更的說法就是孟克那張自攝照片中左側放的那張畫）。人與物基本的布局仍然沒有改變。但是畫面上卻充滿明亮的紅、綠色彩的變化。而由於破壞性的表達方式一向會削弱畫面明亮的效果，所以這幅畫在內涵方面也有了一些變化。畫中只有母親的表現是悲戚的。女孩子則顯示出某種程度的信心。這幅

畫的主題因此不再是「失落」，而是「希望」畫筆的運用及表達方式，又再一次的證明能賦予題材不同的內涵。

這第四幅畫，一九二七年被德勒斯登市政府所收買，收藏在國家畫廊。之後遭到納粹的沒收。納粹將一批包括十四幅被沒收的孟克的油畫作品以及他的五十七幅版畫，賣給了挪威藝術品商人哈拉德‧荷爾斯特‧哈佛森（Harald Holst Halvorsen），而他再將這些被稱為是「愛德華‧孟克的德國博物館名畫」的作品於一九三九年在奧斯陸分別出售。這幅曾由德勒斯登市收買的〈病中的孩子〉因此轉入挪威私人收藏家之手，而後又被這位收藏家賣給了泰特美術館。

現在存於奧斯陸市立孟克美術館的第五幅相同題材的作品（圖33，見21頁），沒有註明完成的日期，據推測是於一九二一～二二年間的作品。第六幅畫，是後來才註明完成於一九二六年，而實際上是一九二七年的作品（圖34）。

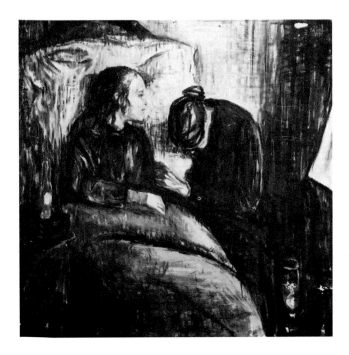

圖34　最後的一幅
孟克　病中的孩子　1927年
118×117cm
奧斯陸市立孟克 美術館藏

這幅畫的色彩很寬廣，畫面上偶而出現濃厚堆起的色塊，色彩的運用十分尖銳（特別是紅色及黃色兩個色調方面）；畫面上的刮痕整個抹煞了圖面結構的功能，而代之以自由的運筆及自發性的語言表達。手部接觸的重點姿勢，這次很清楚的描繪了出來。畫的題材一開始表現的是它晦暗與絕望的一面，而今畫中的內涵，藉著表達方式的不同，整個轉而趨向了積極的一面。因此我們要問，是否重覆創作是為了轉變作品的內涵？

重覆創作──「一個新的領域」

孟克一向喜歡在隔了幾年或十幾年後，重覆運用某些特殊的題材來作畫。原則上，人物的布局保持不變，但在形式和作畫方向上則有不同，以致於每幅畫的氣氛和內涵均有所區別。這裡所指的當然不是仿製品（按正式的說法，這是出自他人之手的作品），也不是指照原畫精密描繪的複製品。無疑地，這裡所指的是一系列題材相同的創作。

從〈病中的孩子〉這幅畫的例子，我們可以看出，孟克重覆創作的理由和目的。如果我們推測，他這樣做純粹是接受私人的委託或為順應藝術市場的需求，著實有欠公允。

孟克自己曾經多次說明他重覆創作的目的，特別是針對〈病中的孩子〉這幅畫。很顯然的，那些對他這方面的批評，促使了孟克對自己重覆創作這件事要加以澄清。「我從來沒有真正畫過完全一樣的作品。如果我捕捉住了一個題材，我一定是透過藝術的眼光，從多方面來體會它，使自己浸淫在這個題材之中，說得更清楚些：我之所以重覆的創作〈病中的孩子〉是因為我要把自己與早年的經歷結合起來，去掉我藝術創作中膚淺的成份，並藉自然主義之助，把它帶到更深刻的地步。」孟克似乎渴望藉此對他自己早年的生活，以及

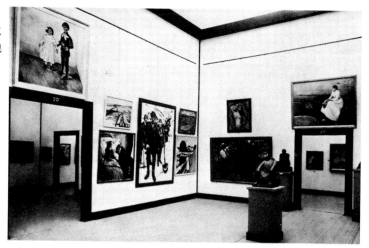

圖35　1912年於科隆
舉行特別聯展中的孟克
作品展覽室，其中尚包
括提爾的作品
〈病中的孩子〉

圖36　1889年所繪的
〈春天〉，在柏林平等
宮，孟克作品展中展出
，Friedrich街59－60號

後來辛勤作畫的情景和對過去的痛苦直接訴諸於感情表達的
經歷，作一個回顧。

　　「每當我再用相同的題材作畫時，總會引起別人的批
評。然而我整年創作鑽研的一幅畫，一個題材，不應該畫一
幅畫之後，就將它束之高閣。」孟克於一九二九年寫過，除
了共同表達了對未來的渴望之外，這些同樣題材的作品，實
際上沒有一幅是相同的，「每一幅作品都以個別的方式表達

了我對事物第一印象的感受」。

　　孟克最主要感覺到的，是要想實現他印象中第一幅畫的景象，只畫兩、三次實在難以達意。每隔十年（除了一九一○年代之外），孟克就會以不同的風格，運用同樣的題材，開始一個新的創作週期，除了藉此烘托出他心目中的第一幅畫外，也附加上一些他新得到的靈感。他重覆的創作，並不是因為他沒有別的題材可畫，也不是由於舊的題材較能引發靈感；他重覆作畫，是為了捕捉記憶出現的一刻，他重覆作畫的目的，只是實現存在於他腦際的創作構想。

　　重覆與記憶。難道孟克讀過齊克果（Kierkegaard）的書？在書中獲得某種啟發或印證？至少在他一八四三年那本名為《重覆》的書中？孟克不是一個愛看書的人，但是他對這位斯堪的那維亞地區最重要的哲學家如此不感興趣，卻也是一件耐人尋味的事。當時挪威的學者與丹麥，特別是哥本哈根之間的關係相當密切。孟克要是想讀齊克果的書，並無語文上的障礙，他並不需要找翻譯本。因為十九世紀挪威的官方語言是出自丹麥文；孟克自己也會寫丹麥文。

　　重覆與回憶，在這位丹麥哲學家的眼內，是相反方向的同一行動，「因為回憶一件事的方向，是從現在回溯到過去，而重覆一件事，則反其道而行。」單單活在新的事物之中，引人痛苦，單單活在舊的回憶中，則永無此可能！「假如你懂得這個道理，你便是一個幸福的人，但是真正的幸福是，不幻想去重覆一些新的事物。」總而言之：「因此如果重覆是可能的話，它將使人類幸福，但是回憶則給他帶來不幸」。

　　而孟克在重覆的過程中，也保留了記憶的成分，並且將其創新，使它產生更佳的效果。所以孟克創作題材的變化，一方面是探索過去所未曾表達過的部分，另一方面則是吸取

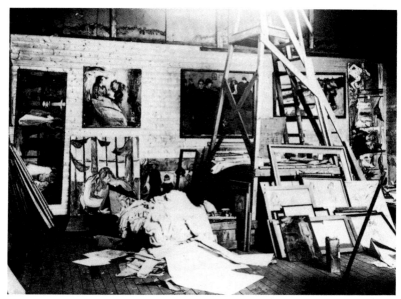

圖37　孟克在艾可利的畫
室　1929年（上圖）

圖38　孟克在艾可利的冬
季畫室　1938年（右圖）

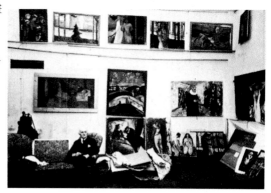

　　已完成部分的特色，如果我們按年代次序來觀賞他的作品，
就可以發現，這個特色就是「流暢」。齊克果寫道：「重覆
是一種應再加探索的新範疇。」孟克自己發現了重覆這個新
美學的範疇，同時按照這位哲學家所提示的原則，實際的加
以運用。

　　這個美學上的新範疇，並不是指形式上的琢磨，像莫內
同樣以浮翁的大教堂爲題材的作品一樣，所指的乃是以不同

的表達方式，在不同的情況之下，尋求對一個景象，不斷推陳出新的感受，如法朗西斯・培根（Francis Bacon）！喬治・巴塞利茲（Georg Baselitz）。他們和孟克一樣是以「重覆」作爲美學的新範疇，並將其視爲消除痛苦的必要過程。

瀕臨深淵的憤世之輩

要想達到這個地步，要先摒棄一切藝術創作的規範。從前一幅傳統的畫，就是整個社會的一個縮影，而十九世紀末，那些藝術的革命者們都親身的經歷到，他們主觀的作品在社會上乏人問津，極少有意氣相投的朋友支持他們的看法。在需要認同與追求真理的矛盾與掙扎中，他們的作品沒有買主，也找不著贊助人，更沒有蔭庇他們的藝術機構團體，因此被迫成了當時藝壇的獨行客。這些獨行客，由於沒有長期的像其他藝術家一樣落腳在一個地方，他們毫無保障的遭致激烈的批評，特別是那些不在巴黎，而在巴黎外圈，在 Ostende 或 Nuenen 或是 Bréhat 或 Bern 或 Lund 或是 Oslofjord 海邊，工作的一些畫家：如詹姆士・安梭爾、文生・梵谷、艾恩斯特・約瑟夫森（Ernst Josephson）、菲地那德・荷得勒（Ferdinand Hodler），卡兒・佛得烈克・希兒（Carl Fredrik Hill）、愛德華・孟克等。他們的藝術創作完全與畫廊、學院、國家藝術機構的標舉，截然相對，這些作品被批評爲是自創的，沒有目標的，基礎不穩的，可怕而危險的創作。在他們展覽的地方，沒有公家的收藏機構去買畫，也不准頒贈任何獎章給他們。畫展開幕時，也沒有像在柏林正式的畫展開幕時一樣吹奏軍樂。

艾恩斯特・約瑟夫森是當時瑞典藝壇「反對派」的一員，他激烈地抨擊學院派。由於他對藝術同儕這種敵對的態

度太過激烈，火藥味極濃，而遭別人孤立，被迫退出了「反對派」。當時象徵維護社會秩序權威的，還不僅是那些市民階級，連藝術界的人士，也是如此，例如在挪威，有位作家波若森（Bjørnstjerne Bjørnson），一八九一年曾經呼籲應當取消剛頒發給孟克的一項國家獎學金，理由是，孟克有病（當時實際上是孟克健康狀況最好的時候）。一八九二年，一項孟克的畫展（展出的作品包括〈病中的孩子〉），在安東·韋納的授意下，遭到柏林藝術家協會以「無價值的活動」爲名，在開展之初，即加以封閉。

安梭爾，在布魯塞爾的分離主義團體「XX」中受到鼓勵與支持，然而當他一再堅持他那種主觀性的繪畫創作後，也遭到了團體內其它成員的排擠，在離去之前，他曾經這樣說：「當人們嘲笑或詆謗我的時候，我真是痛苦莫名，這種行爲在一般中產階級中是司空見慣的。當時我曾學著對這些事充耳不聞，但是這種感覺永遠無法抹煞。」安梭爾被迫扮演殉道者的角色。這種傷害加深了他對羣衆的仇視：「我堅持尋求激烈的效果，尤其是那些具有活潑色彩的面具。我喜歡這些面具，是因爲它們能夠傷害到那些待我甚苛的廣大羣衆。」在十九世紀行將結束之時，三十五歲的安梭爾已經是精疲力竭，毫無鬥志了，這是他個人悲劇的結局，也是一個藝術家在個人與社會間的衝突中奮力掙扎，而終告失敗的例子。

當約瑟夫森受到社會的冷落時，曾經寫信給他的同僚，陳述一位藝術家，由於拒絕依循別人的想法與期望，而遭排擠的絕望光景，他寫道：「我認爲，無論在那一方面，我都是多餘的，而且說真的，我對整個社會毫無用處，……好好的過活吧！親愛的朋友們，請不要恨我，我所做的一切都是出自好意」。

這是當時一個走投無路的藝術家的寫照，約瑟夫森曾經敘述道：「大家都對我們厭倦，我們也因為自己是多餘的族類而感到沈重，」梵谷也說過這樣的話：「我在大家的眼中究竟是什麼呢？一個一無是處的人，或者一個怪人，還是一個令人厭惡，在社會中毫無地位的人，是卑賤者中的卑賤者。」數年之後他又把自己比做是「被逐出社會門牆之外的娼妓」。

安梭爾所提到那些受過教育的市民階級尖刻的嘲笑，並不僅是他自己的經驗。一八八六年孟克在奧斯陸展覽〈病中的孩子〉時也同樣遭遇過這種「謾罵與嘲笑」；一九○三年他描述了在巴黎獨立畫廊參展的情形「展覽室裡一直是擠滿了那些發出尖銳謾罵與嘲笑聲的人羣」。人們同樣以「驚叫和嘲笑」對待荷得勒的作品。高更描述他的作品〈黨徒〉展覽時的情景，也說「我的畫面前到處是謾罵之聲」。羣眾這種表現的含意實際上是在意圖維護他們已經動搖的道德規範和社會自信。

羣眾拒絕這類藝術創作的癥結是在於他們認為這些藝術家企圖傳播他們的「惡意」。以荷得勒為例，於孟克〈病中的孩子〉在奧斯陸引起震驚的同一年，藝術評論宣稱他的畫是「有計畫的企圖破壞人類健全的理念和良好的鑑賞水準」。

誰若企圖傷害人類健全的理念，便被貶為是不正常的人，除了說他病了之外，別無其他理由。梵谷曾經說過：「人們看到我大筆揮灑，創作出他們所不能領會的作品，就認為我這樣的人是個瘋子。」荷得勒的畫，也曾被稱之為是「病態」。在這一方面，對孟克的批評是「在病情嚴重的情況之下，他輕率地散佈不正常的思想。是的，他是個病人！……而且堅持不放棄他那些錯亂的想法」。

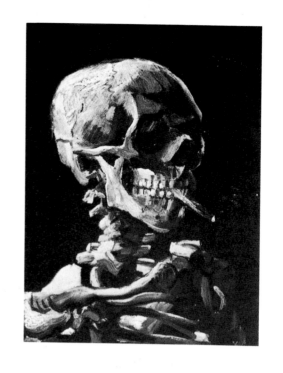

圖39　梵谷　死人頭骨與點燃的紙煙
1885年　32.5×24cm
阿姆斯特丹梵谷美術館

　　在一個崇高強大、安全及進步的社會中，對付這一類特異獨行之輩，阿爾（Arles）（法國南部城市）那一羣具有正義感的「正常」市民們做了最佳的示範：他們以一封遞交給市長的聯名信，成功地把住在當地的一位藝術家——梵谷送進了瘋人院，囚禁在斗室之內。在周遭充滿蔑視的環境中，也難怪像梵谷這樣的人會覺得在瘋人院比在外面要好過些。他那些阿爾市的同胞們，這時候都變得「安靜而有禮，也不再打擾我，」因爲他們說，我們必須容忍別人，因爲別人也在容忍我們。

　　那些偏執與激烈的市民階級們，最慣常的表現就是當他們發現深淵時，立刻毫無保留地暴露了他們對陷落其下的懼怕之情。於是說穿了，替人看病便是刑罰，也是道德力量的勝利。梵谷、約瑟夫森、希爾、奧斯卡・潘尼查、安東尼・阿爾陶德（Antonin Artaud）等，都是這種計謀下的犧牲

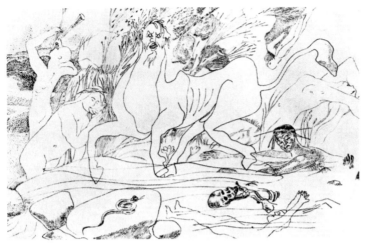

圖40　艾恩斯特・約瑟夫森　河神　繪於1889年左右　羽毛筆畫
34×22cm　　哥特堡藝術博物館

者。

　　事實上，這種外在的壓力，也摧殘了這些藝術家們的心
靈。他們之中確實有人顯示出精神病的不正常傾向。譬如一
八八七年，安梭爾創作的一幅銅版畫〈便溺者〉（圖41）就
在畫面上寫：「安梭爾是一個傻子」的字樣，一八九三年孟
克畫了一幅名爲〈吶喊〉的畫，在畫中紅色天空的部位，他寫
道：「只有一個瘋子才能畫出這樣的畫。」安梭爾在這些奮
戰中，一蹶不振，約瑟夫森和希爾一樣隱居了起來，以便獲
得他創作所需的寧靜，一九○八年，孟克於克服了最艱難
的時期之後，卻染上了酗酒的毛病，他崩潰了。梵谷早就預
見了這種悲劇，他說：「新的畫家們，孤單、貧窮，被人當
作瘋子，最後他們還是脫離不了這種待遇，至少他們的社交
生活註定要被孤立」。

　　梵谷的聲音在人們的追擊中沈寂了，這位爲藝術創作曾
經做過生死奮鬥的人，在他三十七歲那年自殺了，正如阿爾
陶德在一九四七年的散文中所寫，那是一種「社會因素導致
的自殺」，安梭爾於三十五歲時退出藝壇，不問世事，二十

圖見 54 57 頁

九歲的希爾和三十六歲的約瑟夫森，也都紛紛跟進。他們的創作和孟克的一樣，遭人遺忘。

他們的遭遇提示了我們這個世紀面臨的主要問題，這是一個「無情的世紀，藝術創作躊躇在許多閉鎖的大門之前，藝術家不被人所認同。」（渥爾夫 Christa Wolf）如果藝術家自己不能像荷德勒和孟克一樣，本著憤世嫉俗的良知，獲得希望的力量，面對現實，擇善固執地從事藝術創作的話，那麼他們終究要自絕於藝術生命了。用高更的話來說：「我的寫照是這樣：我立於深淵旁，但卻不跌入其中」。

孟克這幅以激烈與主觀回憶方式，創作出的〈病中的孩子〉，為藝術創作開創了一個新的紀元，使後人察覺到，藝術創作最重要的職責，不是迎合大眾安全感的需求，而是一種存在本質的突破，與對問題更深入的探索。一八九〇年，孟克寫道：「我覺得我離大眾所喜好的越來越遠。我感覺到，我還會激起更多的憤怒」。

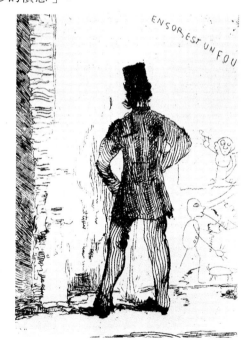

圖41　詹姆士‧安梭爾　便溺者　銅版畫
1887年　14.5×10.5cm

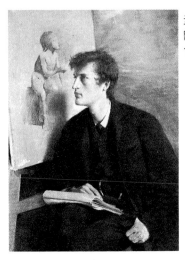

孟克像
阿斯達・紐勒加的作品
1885年

孟克年譜

一八六三　愛德華・孟克十二月十二日出生在挪威海特馬克
　　　　　縣（Hedmark）約登市（Löten）的艾肯哈肯農
　　　　　場──在奧斯陸北方一百五十公里的鄉村。父親
　　　　　克里斯丁・孟克是軍醫，母親勞拉・卡特莉尼・
　　　　　比絲達出身商家，孟克是長男，有一姐姐蘇菲、
　　　　　兩位妹妹勞拉、英格爾，和一位弟弟安德烈斯。
　　　　　（馬奈在巴黎舉行個展、馬奈的〈草地上的午餐〉
　　　　　參加「落選展」。）

一八六四　舉家遷往奧斯陸。當時該地稱爲 Christianig，
　　　　　後來又稱爲 Kristiania。

一八六八　母親患結核病去世。他母親的妹妹卡倫・比絲達
　　　　　料理家事。（日本明治維新）

一八七七　姐姐蘇菲肺結核去世，年僅十五歲。孟克十四
　　　　　歲。

一八七九　孟克進入奧斯陸一所工業技術學校，計畫日後成
　　　　　爲一位工程師。（巴黎舉行第四屆印象派畫展、
　　　　　杜米埃去世。）

一八八〇　決意立志做畫家。

孟克誕生（1863年12月12日）的房間（上圖）
孟克父親克里斯丁‧孟克像　1885年　油畫畫布
奧斯陸市立孟克美術館藏（右圖）

孟克1883年至84年暑
假在此度過

一八八一　十八歲，進入奧斯陸皇家美術工藝學校。（巴黎
　　　　　舉行第六屆印象派畫展，巴黎大街設置電燈。）

一八八二　受克利斯丁‧克羅格的指導。與另六位藝術家在
　　　　　奧斯陸市中心共同成立畫室，從事反傳統的改革
　　　　　運動，與畢卡索在巴塞隆納的「四隻貓」相輝
　　　　　映。（塞尚初次入選沙龍。）

一八八三　首次在奧斯陸參加展覽：「工業及藝術展」、
　　　　　「秋季沙龍」。

一八八四　加入奧斯陸的「波希米亞畫會」，接受宇佛獎學
　　　　　金資助。秋天進入位於孟都由佛利茲‧陶勞所辦
　　　　　的「自由風格學院」。（巴黎舉行第一屆獨立沙
　　　　　龍，莫迪利亞尼出生，華格納「第七號交響曲」
　　　　　初演。）

一八八五　獲達烏羅的推薦，得到普萊維特獎學金，赴巴黎
　　　　　留學，停留三週，參觀沙龍、羅浮宮。回到挪威

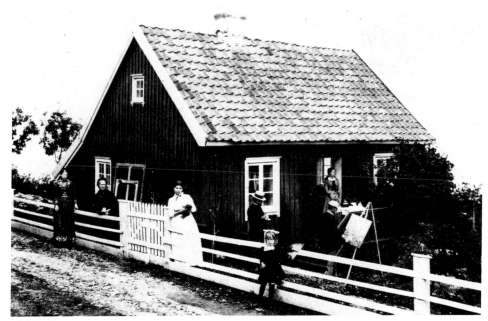

艾斯加得地方孟克的家　1889年

後，開始畫〈病中的孩子〉、〈那日之後〉、〈思春期〉。以漢斯・耶格爲中心的克里斯查尼亞（奧斯陸）自然主義畫家和知識份子組成波希米亞交流中心。（畢沙羅、席涅克與秀拉會面受點描主義理論影響。梵谷畫〈吃馬鈴薯的人們〉，巴斯德發明狂犬病預約接種疫苗。）

一八八六　參加「秋季展」的四幅畫，〈病中的孩子〉爲其中之一，當時這幅畫尚註明爲「習作」。

一八八九　在奧斯陸舉行首次個展。到艾斯加得（Aasgaardstrand）海邊作畫，漢斯・黑爾達、奧大及克利斯丁・克羅格當時也都在該地。畫〈海濱的英格爾〉。得到國家獎學金，十月再到巴黎，進入雷昂・波納（Léon Boanats）畫院。見到

杜拉‧勞蓀與孟克（36歲）　1899年

27歲的孟克　1890年

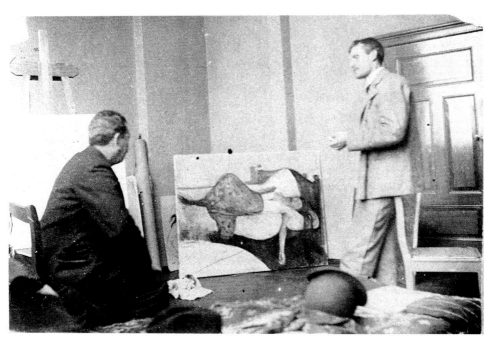

〈那日之後〉油畫前的孟克（31歲），左邊人物不詳　1894年

孟克1897年買下的房屋在奧斯柯士蘭海岸當時攝影，此時孟克畫很多「生命之舞」作品。

梵谷、高更的作品。

一八九〇　獲得第二個國家獎學金。孟克定期到奧斯陸佛鑰得邊的艾斯加得海灘避暑作畫。十一月赴哈富爾（Le Havre）。臥病。（梵谷自殺去世。）

一八九一　一月赴巴黎，獲得第三個國家獎學金。秋天又回到巴黎。

一八九二　在柏林美術家協會的邀請下，在柏林舉行爲期一週的個展。而後續在杜塞道夫、科隆展覽，最後又重回柏林展出。展覽引起激烈的議論，一度使展覽會關閉，孟克也因此在德國一舉成名。孟克暫留柏林。

一八九三　在柏林出版的雜誌《Pan》投稿，結識這本雜誌的作家戴默爾（Richard Dehmel）、德拉赫曼（Holger Drachmaun）、海勃（Gunnar Heiberg）、保羅（Adolf Paul）、普茲比史夫斯基（Stanislaw Przybyszewski）、斯特林堡（August Strindberg）。開始畫「生命」壁畫。

37歲的孟克　1900年

孟克柏林畫室的模特兒 1902年（上圖）
39歲的孟克 1902年攝影於呂北克，林德博士家花
園中（右圖）

一八九四　　開始製作石版畫和銅版畫。

一八九五～九八　　往來於柏林和巴黎之間。一八九六年在巴
　　　　　　　黎、一八九七年在布魯塞爾和奧斯陸、一
　　　　　　　八九八年在哥本哈根分別舉行畫展。一八
　　　　　　　九六年在巴黎奧古斯特·葛羅特的工房作
　　　　　　　石版畫及開始作木版畫。一八九七年在奧
　　　　　　　斯陸的芬爾特河岸的奧斯柯士特蘭買下一
　　　　　　　間小屋。

一八九九　　經由巴黎赴翡冷翠及羅馬。冬天在顧德布朗斯達
　　　　　　仁、佛阿山的科浩療養院休養。

一九〇〇　　赴柏林、翡冷翠和羅馬。在瑞士的療養院休養。
　　　　　　（畢卡索初訪巴黎，康丁斯基、克利到慕尼黑美
　　　　　　術學院跟隨法蘭茲·史都克學習。）

一九〇二　　在呂北克（Lübeck）爲馬克斯·林德博士

41歲的孟克（站在畫室
前）旁邊女子不詳
1904年

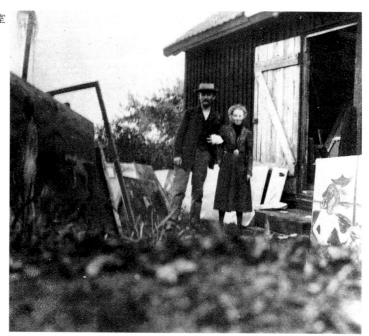

在北德海濱作畫的孟克
（44歲）　1907年

孟克使用的畫具（左圖）

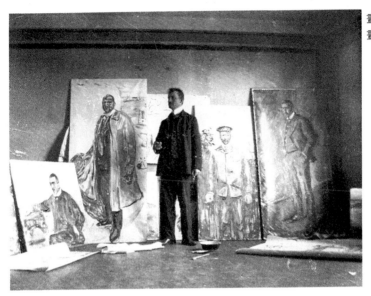

（Max Linde）工作。結識當時正從事畫作目錄
編纂的漢堡地方法院院長古斯塔夫‧希佛勒
（Gustar Schiefler）。（羅特列克在巴黎舉行
回顧展，塞尚與左拉絕交，西伯利亞鐵路完工，
清朝禁止纏足。）

一九〇三　赴柏林、萊比錫開畫展，又到巴黎和呂北克。
（印象派與新印象在巴黎展覽，畢沙羅去
世。）

一九〇四　在柏林、呂北克、威瑪和哥本哈根開畫展，林德
博士取銷預訂的壁畫。（巴黎伏拉德畫廊舉行第
一次馬諦斯畫展，莫內展出倫敦風景。）

一九〇五　在柏林、漢堡受委託畫肖像。赴哥本哈根附近的
克萊本堡、克姆尼茲接受肖像委託。赴杜林根的
艾格堡溫泉鎮旅行作畫。

一九〇六　大半年的時間在杜林根。為馬克斯‧賴哈次的柏
林劇場演出之舞台劇「鬼怪」做舞台設計。（馬

戶外作畫的孟克
（47歲） 1910年

Skrubben, Kragerø.

孟克1909年到1915年住家　奧斯陸市立孟克美術館藏

49歲的孟克　1912年

諦斯初訪羅丹畫室，康丁斯基到巴黎。）

一九○七　爲柏林德國劇院作「喂，二歲小鹿」的舞台設
計，並爲馬克斯・賴哈次的劇院設計壁畫。作
〈綠色房間〉、〈馬拉之死〉、〈浴男〉等油畫。
（巴黎秋季沙龍舉行塞尚回顧展——四八幅
畫。）

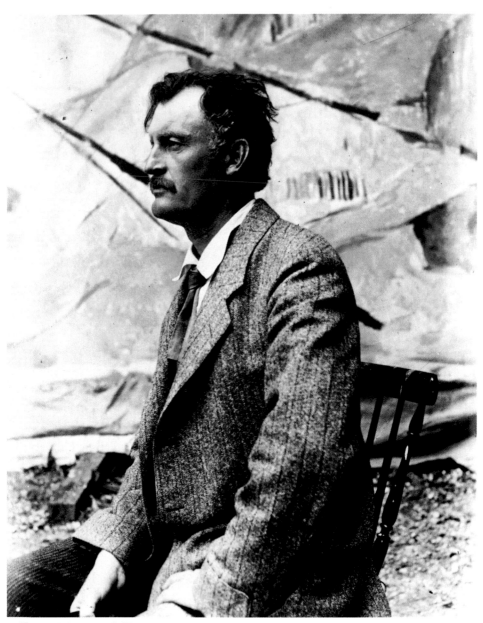

太陽下的孟克，1911年攝於卡拉克洛

與朋友一起坐車，孟克
（50歲） 1913年

畫室中的孟克（52歲）
1915年

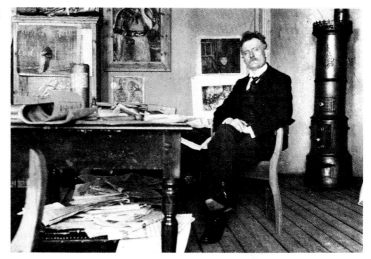

一九〇八 奧斯陸國家畫廊購買多幅孟克的畫。孟克精神崩
潰被送往哥本哈根丹尼爾‧雅克森醫生的醫院
（直到一九〇九年春天）。

一九〇九 租下史克盧本在克拉蓋羅的房子。剌斯木斯‧邁
爾在貝爾根買了多幅孟克的畫。參加角逐奧斯陸
大學禮堂裝飾畫的比賽。

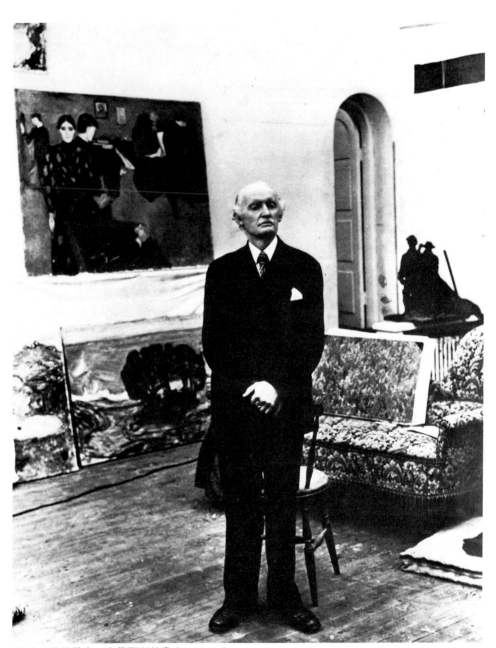

75歲生日的孟克，在艾可利的畫室　1938年

奧斯陸郊外艾可利的孟克住家。孟克從1916年到1944年1月去世前都住在此

孟克結束漂泊生涯，晚年定居在艾可利的畫室

64歲的孟克　1927年

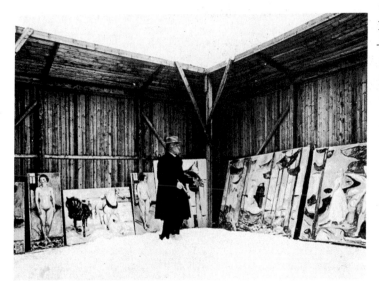

艾可利野外畫室，雪地
上作畫的孟克　1927年

一九一○　在奧斯陸佛鑰得海邊的維茲頓（Hvitsten）購得
　　　　　一所房子。（亨利・盧梭去世，卡拉・包曲尼
　　　　　等發表未來派畫家宣言，巴黎大洪水。）

一九一二　參加在科隆舉行的聯合特展。

一九一三　孟克租下吉洛亞在格林路的房子。這一年後的數
　　　　　年曾多次旅行：赴柏林、法蘭克福、科隆、巴
　　　　　黎、倫敦、斯德哥爾摩、漢堡、呂北克、哥本哈
　　　　　根、克拉葛樂、維茲鎮、吉洛亞、羅騰堡。

一九一六　買下靠近奧斯陸的史高揚的艾可利別莊，一直到
　　　　　他去世，大多數的歲月都在這裡渡過。為奧斯陸
　　　　　大學禮堂壁畫揭幕。（杜象赴紐約，雷諾瓦在高
　　　　　齡中繼續作畫）

一九二二　為奧斯陸的佛瑞亞巧克力工廠食堂作壁畫。在蘇
　　　　　黎世藝術廳舉行回顧展。

一九二七　在柏林王儲宮和奧斯陸國家畫廊舉行大型回顧

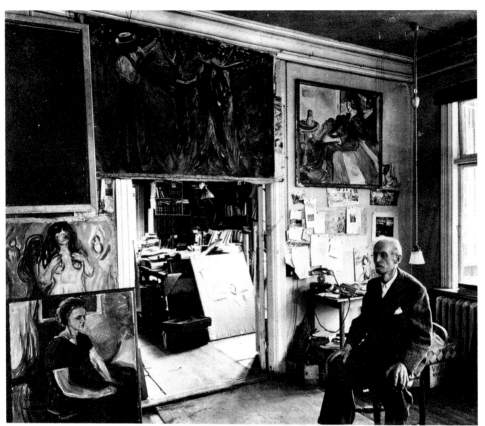

80歲生日的孟克，在艾可利畫室　1943年12月12日

展。

一九二八　爲未來的奧斯陸市議會設計裝潢，醞釀創作類似
　　　　　「生命壁畫」的「工作者壁畫」。（米羅旅行荷
　　　　　蘭，達利到巴黎，普魯東會見超現實派畫家。）

一九二九　在克利斯查尼亞西郊的艾可利（Ekely）別莊，
　　　　　建造冬季畫室。此後定居挪威。

一九三〇　受眼疾之苦，右眼血管破裂出血。

一九三六　因眼疾，取消爲市議會設計裝潢的工作。

一九三七　在許多德國博物館展出的孟克作品，以「傷風敗

1944年1月23日死去
的孟克，享年80歲

孟克紀念館入口的
紀念碑

EDVARD MUNCH
1863 – 1944
FØDT PÅ ENGLAUG
12. DESEMBER 1863

俗」的理由，遭到沒收。共有八十二件作品被納
粹政權列爲「頹廢藝術品」。（中日發生蘆溝橋
事變，日本軍佔領南京。）

一九四〇　孟克拒絕與德國占領當局的政權接觸。

一九四四　一月二十三日逝於艾可利別莊。遺言將他的作品
　　　　　全部捐給奧斯陸市。（蘇軍進入波蘭，盟軍登陸
　　　　　諾曼第。）

一九六三　挪威的奧斯陸市立孟克美術館開幕。

252

孟克出生在這棟房子的二樓，現爲孟克紀念館（奧斯陸北方約150公里）

孟克書簡
1939年12月29日

253

國家圖書館出版品預行編目資料

孟克 : 北歐表現派先驅 = Edvard Munch / 何政
廣主編. -- 初版. -- 臺北市 : 藝術家出版
: 藝術圖書總經銷, 民85
面 ; 公分. -- (世界名畫家全集)
ISBN 957-9530-26-2(平裝)

1. 孟克(Munch, Edvard, 1863-1944) - 傳記
2. 孟克(Munch, Edvard, 1863-1944) - 作品集
- 評論 3. 藝術家 - 挪威 - 傳記

940.99474 85003633

世界名畫家全集

孟克 EDVARD MUNCH

何政廣／主編

發行人　何政廣
編　輯　王庭玫・王貞閔・許玉鈴
出版者　藝術家出版社
　　　　台北市重慶南路一段 147 號 6 樓
　　　　TEL：（02）3719692~3
　　　　FAX：（02）3317096
總 經 銷　時報文化出版企業股份有限公司
　　　　　桃園縣龜山鄉萬壽路二段351號
　　　　　TEL:（02）2306-6842

印　刷　欣　佑彩色製版印刷有限公司
初　版　中華民國 85 年（1996）5 月
定　價　台幣 480 元

ISBN　　957-9530-26-2
法律顧問　蕭雄淋

版權所有・不准翻印
行政院新聞局登記第 1749 號